저 공
비 행

—— 또 다른 디자인 풍경

하라 켄야 지음

서하나 옮김

안그라픽스

동아시아의 저공비행

『저공비행』은 일본과 일본의 미래 가능성에 관해 쓴 책이다. 단절대 일본을 치켜세우고자 쓴 내용이 아니다. 오히려 포스트 공업화의 비전 없이 지지부진한 일본이 이제 그만 눈을 떴으면 하는 바람을 담은 질책이다. 그런 책을 한국어판으로 출간하게 되어 영광으로 생각하면서도 한국 독자가 어떻게 읽어줄지 걱정도 되었다. 동시에 깨달은 점도 있었다. 이 책은 공업 입국을 이룬 이후의 동아시아 전체의 비전을 다루고 있다는 점이다.

　한국은 대도시 서울에 인구가 집중된 나라다. 일본도 도쿄에 너무 많은 것이 집중되어 있었다. 그랬던 것이 지금은 산업, 교육 그리고 젊은이들의 활동 영역에서 도시 이탈이 일어나기 시작했다. 대기업 취직이 반드시 만족스러운 인생을 보장해주지 않는다. 더구나 능력과 약간의 용기만 있으면 직접 비즈니스를 시작할 수 있는 시대다. 또 재택근무의 활성화로 반드시 사무실이 아니어도 어디에서든 일할 수 있는 환경이 갖추어지고 있다. 그 결과 젊은이들은 도시보다 지방에서 가능성을 느끼고 있다. 과거에 시골 젊은이가 도시 생활을 상상하며 가슴 떨려 했듯이, 지금은 도시 젊은이

가 도시를 벗어나 동경하는 지역에서 새로운 사업을 시작하는 자신을 상상하며 가슴 떨려 한다. 그런 시대로 점점 바뀌고 있다.

한국은 삼면이 바다로 둘러싸인 반도다. 분명 대도시에서는 절대로 경험할 수 없는 훌륭한 풍토와 전통이 지역에 숨 쉬고 있을 것이다. 이것이 바로 미래 자원이다. 전 세계 수많은 사람이 기술 진보가 가져올 산업의 미래를 생각하고 있다. 거기에 반론할 생각도 없을뿐더러 나 역시 어느 정도 흥미가 있다. 그러나 미래 자원은 '풍토'와 그곳에 뿌리를 내린 '전통'에 있으며, 문화의 매력은 다른 문화와 접촉해 뒤섞이며 생겨난다고 생각한다. 세계는 포스트 코로나를 향해 달려가고 있다. 하지만 가능성이란 가상공간이나 인공지능으로 세상을 재해석하는 데에 있지 않다. 진짜 몸으로 직접 세계를 경험하는 '월드 트래블러world traveler'가 비약적으로 증가하는 글로벌한 시대에 로컬의 의의와 가치가 재발견될 것이다. 그런 만큼 신체감각을 모두 활용해 느끼고 즐길 수 있는 분야를 진지하게 구상하려고 한다.

이런 내 생각을 한국 독자와 공유할 수 있어 정말 행복하다. 기회가 있다면 동아시아의 저공비행에 관해 한국 독자와 함께 이야기를 나누고 싶다.

2023년 1월
하라 켄야

'우리'의 디자인

씨앗을 줍고 있다. 그러고 보면 줄곧 주워왔던 것 같다. 이 씨앗을 어디에 뿌릴 것인가? 내 디자인은 가치와 미美의 이삭줍기며 씨앗 뿌리기다.

인공지능이 열어갈 새로운 문명의 여명 앞에 멈춰 서서 어슴푸레 밝아오는 지평선을 바라본다. 지금 인류가 오랫동안 사용해온 주어 '나'가 '우리'로 옮겨 가고 있다. 새로운 주어 '우리'의 공명음이 낮고 고요하게 세계에 울려 퍼지기 시작한다.

　스웨덴 환경운동가 그레타 툰베리Greta Thunberg의 "과학에 귀를 기울여라Listen to the science."라는 주장은 이념이나 이데올로기를 뛰어넘고, 나아가 자아마저 초월하는 독특한 톤을 지녔다. 분명 코로나바이러스 감염증이나 기후변화의 문제는 '나'를 덮친 재난이 아니라 '우리'가 직면한 문제다.

　새로운 시대와 마주하는 젊은 리더들은 여러 언어를 구사할 수 있어 지구 반대편에서 발행되는 신문 기사나 에세이 때로는 과학 논문까지 재빨리 이해하고 공유하며 인터넷을 통해 세계 곳

곳으로 퍼뜨린다. 시시각각 변화하는 동향을 정확하게 짚어내는 수준 높은 메일 매거진이나 뉴스는 세계의 이성과 감성의 경계면에 직접 닿아 있는 듯한 흥분을 준다. 인터넷 세계는 언뜻 보기에 자아가 적나라하게 드러나는 듯하지만, 이는 '표층'의 문제일 뿐 '심층'에서는 유연하고 포용력으로 충만한 새로운 지성의 물결이 탄생하고 있다.

일본 경제가 융성했던 1960년대에서 1980년대에는 '너다움'이나 '나다움'과 같은 개인의 정체성을 무조건 긍정하는 태도가 칭송받았다. '당신이 좋아하는 것을 발견하세요.' '세상에 오직 하나뿐인 당신'처럼, 어떻게 생각하면 상당히 부자연스러울 정도로 개인의 사정을 우선시하는 가치관도 만연했다. 제2차 세계대전 이전의 전체주의를 반성하자는 의미에서 개인의 존엄을 존중하는 사고방식에는 물론 공감한다. 하지만 요 근래 '그렇지 않을까요?'와 같은 부가의문문을 덧붙여 자신의 취향을 강요하는 말투나 편차를 개성으로 내세우는 태도에는 의문이 든다. 그리고 이와 같은 '나'는 인터넷 심층에서 서서히 불식되고 있다.

애초에 '나'란 무엇일까? 인간이라는 생물은 신체를 이용해 활동하면서 민첩하게 음식을 섭취하고 스스로 유지 존속해야 하는 바쁜 동물이다. 신체의 모든 감각을 통해 얻은 정보는 '뇌'라는 중추에 모여 신속한 결정을 내리고, 활발하게 활동하는 뇌는 생존을 위한 '적정한 동작'을 신체 각 부분에 끊임없이 명령한다. 그런 의미에서 사람은 식물과는 다른 생존 전략을 만들어왔다. '삶' 혹은

'생명'은 세대나 개체를 뛰어넘어 물 흐르듯 막힘없이 계승되는 존재다. 그런데 '한 세대에 한정되는 개체'에만 적용할 수 있는 최적의 해답을 모색한 결과, 사람의 뇌는 어느 순간 '나'라는 환상을 만들어내고 만 것은 아닐까?

지금의 지구 오염 문제나 자국의 국익만 따지며 대치하는 세계를 바라보고 있자면, 사람(호모 사피엔스)이 생존하기에는 '나'라는 한 세대나 한 개체에만 적용하던 개념이 한계에 다다르기 시작했다. 젊은 세대가 '나'에서 벗어나 '우리'라는 감각으로 움직이기 시작한 이유도 환경의 위기를 깨닫고 진정으로 살아남고 싶다고 도움을 청하는 호모 사피엔스의 속내 혹은 진화에 대한 본능적 움직임일지 모른다.

파스칼은 인간의 나약함을 한 줄기 갈대로 비유하는 동시에 "생각하는 갈대다."라고 말했다. 사고하는 뇌를 지닌 인간의 우위성에 대한 확고한 신념이 없었다면 할 수 없는 말이다. 하지만 식물은 사람보다 고도의 사고 체계를 갖춘 생명체일지도 모른다. 데카르트는 "나는 생각한다, 고로 존재한다."라고 말했다. 이는 '나'라는 환상이 호모 사피엔스의 '삶'의 존재 방식에 커다란 한계를 만든 것은 아닐까?

젠더와 인종 문제, 빈부 격차, 에너지와 환경보호 그리고 핵무기 문제에 맞서기 위해서는 궁극의 합리성을 갖추고 다양성을 수용해 모순을 없애는 사고방식이 필요하다. 이는 빛을 세계 구석구석에 닿게 하면서 그늘을 허락하지 않는 공간과도 같다. 새로운 이성의 빛은 그늘지고 어두운 곳이 생기지 않는 밝은 공간을

만들어내려고 한다.

　한편 삶을 '나'라고 인식하며 살아온 세대는 '음陰'에 집착한다. 논리적 사고와 맞지 않는 수많은 모순을 안고 '나'로 살아왔기 때문이다. 문학도 예술도 '음'이 존재했기에 탄생할 수 있었는지 모른다. 따라서 새로운 주어 '우리'가 만들어내는 음영이 없는 '밝은 세계'에서는 자신을 둘 곳이 없어 불편하다고 느낀다. 달리 말하자면 주어가 '나'인 세대에게 인터넷으로 변해가는 세계의 진정한 위협은 비방이나 인신공격이 아니다. 올바름과 합리성으로 충만한 '음'이 없는 밝음이다. 하지만 지구를 보듬고 환경의 일부로 생존하겠다는 의지를 지닌 생명체로서 사람이 반드시 생각할 점은 세대와 개체의 차이를 초월하는 새로운 주어 '우리'의 수용이다.

나는 2019년 「저공비행-High Resolution Tour」라는 웹사이트를 만들어 한 달에 한 번, 소개하고 싶은 일본의 장소와 시설을 방문한 뒤 60초 영상과 함께 글, 사진을 조합하고 편집해 올리고 있다. 인류 존재 위기에 직면한 시대에 관광이라니, 속 편한 소리처럼 들릴 수도 있다. 혼자서 촬영, 집필, 편집을 하다 보니 초기에는 꽤 시간이 걸렸지만, 지금은 매일 하는 운동처럼 불가결한 리듬으로 자리 잡혔다.

　일본은 제2차 세계대전 이후 공업화 이행으로 이룩한 성공에 연연한 채 원래부터 가지고 있던 전통이나 풍토라는 미래 자원을 방치하고 있다. 이 프로젝트는 여기에 의문을 품고 시작한 일이다. 또 그 지역만의 특징을 담아낸 호텔을 디자인하고 싶다는

'나'의 야심도 있었다. 이 의문과 야심은 지금도 여전하다. 신기하게도 일본 곳곳의 풍토와 문화를 마주하는 사이 마음이 편안해졌다. 그리고 이것을 더 많은 사람의 의식 연쇄로 만들어가는 데 관심이 옮겨 갔다. 멋지다고 느낀 장소와 지역에 사람의 존엄과 긍지가 지속되는 완전히 새로운 가치를 창조하는 것, 이른바 모든 사회적 활동과 꾸준히 대화하는 일의 중요성이랄까? 서서히 그런 생각이 들기 시작했다.

본업이 아닌 활동에는 사실 미래가 잠들어 있다. 당장은 도움이 안 될 것 같아도 몸을 던져 하는 행위에는 일의 본질이 숨어 있다. 분명 지금 '나'를 포함한 '우리'에게 새로운 상황이 시작되고 있다.

목적지를 향해

이 책은 일본의 미래에 초점을 맞춰 구체적인 구상과 거기에서 드러나는 새로운 산업의 본질을 정확히 파악하기 위한 제안이다. 「저공비행-High Resolution Tour」는 나 자신이 일본을 제대로 알지 못했음을 깨달아가는 여행이자, 이 땅이 지닌 잠재력에 눈을 뜨는 체험이었다. 해외에 나갈 기회가 늘어날수록 오히려 일본의 풍토나 문화의 희소성과 독창성에 대해 생각하는 일이 잦아졌다. 그리고 막상 일본 여기저기를 돌아다니는 사이 그동안 마음에 쌓아둔 생각이 구체적인 구상이 되어 쉴 새 없이 꿈틀거리기 시작했다.

'관광'이라는 말은 정말 잘 만들어진 말이다. 하지만 너무 많이 사용해 현실감을 잃고 있다. 그래서 그런지 이 말은 최대한 사용하고 싶지 않다. 일본의 풍토와 문화는 방대한 미래 자원의 보고다. 이산화탄소의 증가가 야기한 기후변화로 자연재해가 점점 더 가열되고 있다는 것은 모두가 아는 사실이다. 오해의 소지가 있을 수 있지만, 나는 일본열도를 통과하는 바람과 물, 태풍과 지진, 때때로 분화하는 화산조차도 이 땅의 풍요를 약속하는 섭리라고

생각한다. 풍토야말로 자원이다. 고대 일본인은 이 땅의 거친 자연을 두려워하면서도 그 풍요로움을 존중하고 문화를 키워왔다. 그런 일본이 언제나 그곳에 존재하는 자연의 증여에 둔감해진 채 포스트 공업화의 행방을 내다보지 못하고 헤매는 이 상황이 이상할 따름이다. 이제 슬슬 물건 생산에서 가치 생산으로 시점과 발상을 전환하고, 이 땅의 잠재성을 자원으로 운용해갈 방법을 모색해야 한다. 디자인의 역할은 '본질을 꿰뚫고 가시화하는 것'이다. 우선 포스트 공업화의 미래를 위한 일본의 생업을 그 자원 그대로 눈에 보이는 형태로 만들어보고 싶다.

나는 디자이너로 일한다. 제조, 부동산, 백화점, 물류, 의류, 식품, 술, 보석 장식, 미술관, 경기장, 서점, 도서관, 호텔, 료칸 등 활동 영역은 여러 분야에 걸쳐 있다. 브랜드나 커뮤니케이션 디자인에서부터 패키지 디자인, 북 디자인, 제품 디자인, 공간 디자인, 사이니지 디자인, 전시회 그리고 정보 발신 거점 프로듀스 등 크고 작은 일을 동시다발적으로 진행한다. 즉 나의 일상은 공중에 무수히 많은 공을 계속 던지고 받는 저글링 묘기와 비슷하다. 바꿔 말하자면 사회와 세계의 접점을 연속적이고 다각적으로 끊임없이 만들어내고 있다. 이런 일상을 보내다 보면 저절로 세상의 파도와 조류가 보인다.

따라서 이 책은 한 사람의 디자이너가 디자인이라는 나무에 올라가 그 위에서 보이는 풍경을 이야기한 것이자, 일본이라는 나라의 미래 가능성을 이야기한 것이다. 먼저 이 나라의 독자성과 잠재력을 직시하는 일부터 시작하려고 한다.

이 책 마지막 장에 페리를 개조한 이동식 호텔 구상에 관해 썼다. 이 글을 쓰는 지금도 아직 여운이 남아 있다. 작은 아이디어가 뜻밖에 새로운 차원의 관광을 개척하는 돌파구가 될 수 있다. 페리의 엔진을 전기 모터로 바꾼 '조용히 움직이는 수상 호텔'을 상상해보자. 모든 객실은 미니멀하고 쾌적한 개인실로 설계하고, 레스토랑이나 목욕탕, 라운지, 바 등은 디자인의 정수만을 모아 간결하게 만든다. 즉 이동 수단인 연락선을 넓은 지역을 순회 이동하는 크루즈형 호텔로 탈바꿈하는 것이다. 가령 혼슈, 시코쿠, 규슈로 둘러싸인 세토내해瀬戸内海의 적합한 곳들에 항구를 만들고 하룻밤씩 정박하며 일주일 동안 순회하는 코스는 어떨까?

손님은 공실을 정보 단말기로 확인해 원하는 항구에서 승선한다. 밤에는 정박지의 항구에 내려 그 지역의 매력이 물씬 풍기는 음식점과 술집에서 저녁을 즐긴다. 물론 호텔 레스토랑을 이용해도 좋다. 항구에 도착하면 호텔에 구비된 소형 전기 자동차와 자전거를 타고 돌아다닐 수 있다. 낮에는 바다 풍경을 즐기면서 일에 몰두한다.

요즘은 어디에서든 일할 수 있다. 사무실에 있어야만 일이 잘될 거라는 보장은 없다. 느긋하게 돌아다니면서 자연과 지역을 접하고 사고하면 훨씬 더 현실적이고 설득력 있는 아이디어가 나올지도 모른다. 수상 호텔은 어디에서든 탈 수 있고 어디에서든 내릴 수 있는 원격 사무실로, 외부 볼일을 보고 다시 배에 오르면 된다. 함께 일하는 상대도 조직의 틀을 뛰어넘어 자유자재로 집합하고 해산하는 시대인 만큼 이런 장소에서 같은 풍경을 보며

일하는 시간을 공유하는 것도 나쁘지 않다. 이것이야말로 일하면서 쉬고 쉬면서 일하는 것이다.

일본은 바다로 둘러싸여 있다. 내해内海도 외해外海도 매력적이다. 과거에 오사카와 홋카이도를 왕복하며 제품을 사고팔던 무역선 기타마에부네北前船의 항로를 되짚어가듯이 홋카이도까지 갔다가 돌아오는 항로도 정취가 있다. 수상 호텔 항로는 도시 관광버스처럼 무수히 구상할 수 있다. 어디 하나 같은 만湾이 없고 어디 하나 같은 후미가 없다. 그곳들을 정성껏 만끽하는 시간이 자연스럽게 일상에 삽입된다. 이동과 숙박의 조합은 해외 배낭여행객에게도 분명 인기 있을 것이다.

이런 구상 하나하나를 계속해서 실현해간다면 일본열도에 점점이 등불이 켜지듯 지역의 경제와 문화에 불이 켜질 것이다. 요컨대 진정한 의미의 지역 활성화는 강력하고 현실성이 있는 구상과 재능 그리고 그것을 구현할 수 있는 자본과 행정 비전의 융합이 필요하다. 그런 결말이 실현되는 날을 고대하며 이 책을 읽어주길 바란다.

GLOBAL
LOCAL

'글로벌Global'과 '로컬Local'은 반대말이 아니다.
서로를 빛나게 하는 1 대 1의 개념이다.
이 두 단어는 이 세계에 새로운 가치를 창조해내고 있다.

제4장 일본의 럭셔리를 생각하다

제5장 이동을 디자인하다

제 1 장

저공비행으로 바라보다

유동으로 향하는 세계

21세기 중반을 앞두고 사람의 이동은 어떻게 바뀔까? 코로나바이러스 감염증의 세계적 확산으로 재택근무와 원격 소통이 가속화되면서 사람들은 이동하지 않아도 사회 활동을 유지할 수 있다는 사실을 깨달았다. 이제부터 사람의 이동이 감소할 거라고 추측하는 사람들도 있다. 분명 코로나바이러스 감염증의 유행은 문명의 전환점을 나타내는 거대한 구두점이었을지 모른다. 과도하게 증가하는 인구와 파괴되어가는 환경에 대응하기 위한 항상성의 유지나 정화와 같은 기능이 지구와 자연의 섭리로 갖추어져 있다면, 지나친 인위에 대한 반동은 마땅히 있어야 한다. 신종 바이러스나 이상 기온도 그와 연관되어 나타나는 현상일 수 있다.

하지만 이동은 다르다. 이동이 가능해지면 사람들은 서서히 전과 같이 움직일 것이고, 그 움직임은 더욱더 가속화할 것이다. 문명사적 관점에서 보면 세계는 '유동遊動의 시대'에 접어들었기 때문이다. '유동'의 반대말은 '정주定住'다. 농경 발달 이후, 정주는 논과 밭을 일구며 살아가는 안정된 생활의 형태였지만, 통신 기술과 이동 수단의 공진화로 변화를 맞이하기 시작했다. 원격 근무제와 원격 소통의 발전은 집에서 일할 수 있다는 사실보다 어디서든 일할 수 있고 연결될 수 있는 상황을 만들어냈다고 생각해도 좋다.

반세기 동안 국경을 넘어 이동하는 여행자 수는 꾸준히 증가했다. 1964년, 첫 도쿄올림픽이 열렸을 무렵 국경을 넘어 이동

세계 국제 관광객 수

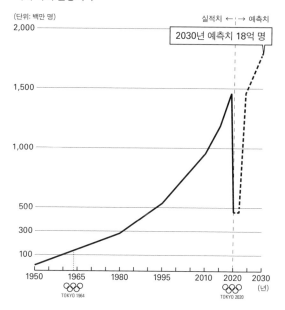

국제 관광객 수 추이. 코로나바이러스 감염증 사태 속에서도 증
가 경향의 기조는 변하지 않을 것으로 보인다.

(유엔세계관광기구UNWTO에서 발표한 그래프를 바탕으로 예측)

한 사람의 수는 약 1억 2,000만 명이었다. 그 수의 대부분은 유럽과 미국인으로 추정된다. 하지만 2019년에는 국적 상관없이 거의 12배에 해당하는 약 14억 6,000만 명이 국경을 넘어 이동했다. 이제 누구나 활발하게 왕래하게 된 것이다. 이 같은 경향은 앞으로 더 가속화되어 2030년에는 약 18억 명에서 20억 명의 사람이 국제적으로 이동할 것이라고 한다. 이런 유동성이 새로운 세계의 '상태常態'를 불러올 것으로 보인다.

세계는 오래전부터 하나로 연계되어왔다. 정보도, 자원도, 자금도, 사람도, 제품도 국경을 넘어 유통되고 있다. 한편 세상이 글로벌화할수록 문화적 특이성, 즉 지역적 가치가 높아진다. 그 지역의 고유성이나 문화와 전통의 독자성이 세계의 문맥 안에서 더 찬란하게 빛나게 된다.

세계는 서로 혼합되고 균질해져 회색이 되는 것이 아니다. 개별 문화의 고유성이 선명하게 빛나야 세상이 풍요롭다는 사실을 사람들은 알고 있다. 이탈리아 요리는 지중해에서, 일본 요리는 일본에서 먹어야 가장 맛있다. 태국에서는 태국 미의식에 맞는 건축과 의복이, 인도네시아에서는 인도 태평양에 퍼져 있는 수많은 섬의 기후에 맞는 별장과 음악이 빛을 발한다. 사람들은 세계 곳곳으로 이동해 지구, 환경, 문명의 훌륭함을 하나하나 그 지역에서 맛본다. '글로벌'과 '로컬'은 반대말이 아니다. 1 대 1의 개념으로 새로운 가치를 창조하고 있다.

일본을 방문하는 외국인 여행객의 증가는 이 같은 변화를 여실히 보여준다. 2009년 여행객 수는 겨우 680만 명이었다. 그러던 것이 2019년에는 약 3,200만 명에 이르렀다. 겨우 10년 만에 4.7배나 늘었다.

그 10년 동안 스페인, 이탈리아, 프랑스 등 관광 대국의 외국인 여행객 수도 늘었다. 스페인은 5,500만 명에서 8,500만 명으로, 이탈리아는 4,500만 명에서 6,500만 명으로, 프랑스는 7,800만 명에서 9,000만 명으로 늘어났다. 어디까지나 대략적인 수치지만, 그들 나라의 인구수보다 많은 방문객을 받고 있다는 의미다. 일본은 제조업이야말로 산업의 꽃이라고 자만하며 관광을 이류 산업으로 치부해왔다. 하지만 2030년 일본을 방문하는 여행객이 6,000만 명으로 예측되는 상황에서 국가의 산업 비전을 재검토하는 일이 중요한 과제인 것만은 분명하다.

이해를 돕기 위해 외국인 여행객이 가져올 효과를 매출액으로 살펴보자. 2019년 3,200만 명에 달한 방일 외국인의 소비액, 즉 외국인 여행객을 통한 매출은 약 5조 엔이었다. 자동차 수출액이 약 12조 엔, 반도체 등의 전자 부품 수출액이 약 4조 엔이므로 외국인 여행객의 소비 규모가 얼마나 거대한지 알 수 있다. 일본 정부는 2030년 외국인 여행객 수가 약 6,000만 명이라고 예측하고 그에 따른 정부 목표치 매출액을 15조 엔으로 내다보고 있다. 일본 산업의 동향을 생각한다면 절대로 무시할 수 없는 숫자다.

국제 여객 도착 수 추이(단위: 천만 명)

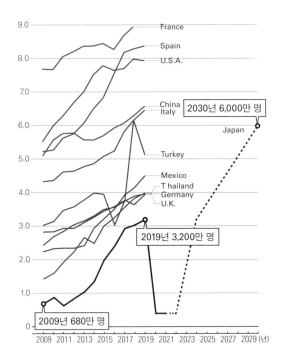

2030년 여행객 수가 6,000만 명이더라도 다른 나라와 비교하면 방일 여행객 수는 아직 성장 가능성이 있다.

(유엔세계관광기구에서 발표한 그래프를 바탕으로 예측)

품목별 수출액과 방일 외국인 소비액 비교(2019년)

외국인 관광객이 6,000만 명이라고 가정했을 때 매출이 어느 정
도일지 예측할 수 있다. 어떻게 하면 이를 현실화할 수 있을까?

「재무성 무역통계財務省貿易統計」, 2019년
「방일 외국인 소비 동향 조사訪日外国人消費動向調査」, 관광청
「내일의 일본을 지탱하는 관광 비전明日の日本を支える観光ビジョ
ン」, 정부, 2016년
「가모 장관 회견 요지蒲生長官会見要旨」, 국토교통성관광청 사이
트, 2021년 6월 16일

이 숫자만으로도 관광산업으로 발생하는 매출이 얼마나 거대할지 예측할 수 있다. 그렇다면 어떻게 해야 이를 현실화할 수 있을지 진지하게 고민해야 한다.

제조업적 산업관에서 벗어나지 못하는 일본 산업은 이런 상황을 어렴풋이 인식하고 있으면서도 간과하고 있다. '정밀한 시스템이나 제조 방식을 관리하는 일'에는 능숙해도, '가치를 판단하는 일'에는 서툴다. 투자와 회수의 구조, 미와 맛, 품위와 풍격, 편안함과 같은 경험을 통해 얻은 감각이나 감정 지식을 적확하게 제어해갈 인재와 사업 운영 노하우를 축적하지 못했기 때문이다. 잘 만들어진 호텔을 보고 그대로 매수하는 움직임은 보여도, 처음부터 그것을 만들어가는 일은 하지 않았다. 뒷짐 지고 있었다기보다 어떤 의미에서는 손도 대지 못했다는 표현이 더 맞는 듯하다. 일본에도 격식 있는 호텔이나 전통 깊은 리조트가 있다. 하지만 일본의 호텔은 '서양 문화를 음미'한다는 의도로 시작했기 때문에 일본식으로 여행객을 맞이하는 구조를 형성하지 못했다.

그래서 오히려 외국 자본, 예를 들어 싱가포르, 홍콩, 미국 등지의 미와 가치 경영에 경험이 있는 기업들이 일본의 관광이 지닌 잠재력을 주목하고 꾸준히 투자해왔다. 이런 상황 속에서 코로나바이러스 감염증 사태는 일본 입장에서 보면 오히려 적절한 준비에 착수할 유예기간을 얻은 좋은 기회였다고 하겠다. 반드시 돌아야 할 전환점이 보인다면 아직 늦지 않았다. 확실하게 발을 딛고 힘차게 전환점을 돌면 된다.

물론 데이터와 수치에만 의존해 외국인 여행객을 통한 경제

효과를 기대하기에는 너무 성급하다. 오래전부터 과잉 관광over-tourism이 문제가 됐던 교토를 비롯한 기존 관광지는 벌 떼처럼 몰려오는 관광객 때문에 불편한 곳으로 변모해가고 있다. 이는 일본뿐만 아니라 이탈리아의 베네치아나 스페인의 바르셀로나도 마찬가지다. 수많은 방문객으로 몸살을 앓는 장소는 많다. 따라서 사람들이 지금까지 '관광'이라고 인식해온 발상에서 벗어나야 한다. 되도록 풍토와 문화 그리고 서비스를 평가하고 즐길 수 있는 사람들이 적게 방문하면서도 같은 경제 효과를 창출할 방법을 모색해야 한다. 비싼 비용을 지불하더라도 세계 여행가들이 그곳의 공기를 들이마시며 서비스를 누리고 싶다고 생각할 만큼 감탄할 만한 장소가 되어야 한다. 이 점을 깊이 새겨둘 필요가 있다.

관광자원은 미래 자원

일반적으로 관광자원은 '기후, 풍토, 문화, 음식'이다. 이 모든 면에서 일본은 엄청난 잠재력을 지니고 있다.

유라시아 대륙의 동쪽 끝에 위치한 섬나라 일본은 동서남북으로 길게 이어져 있어 사계절의 변화를 느낄 수 있다. 화산열도라서 국토 대부분이 산이며 그 67퍼센트가 산림으로 둘러싸여 있다. 또 산에서 바다로 이어지는 수많은 강이 수세미 줄기처럼 촘촘하게 흘러나가 양질의 수자원이 풍부하다. 또 여기저기에서 온천이 솟아난다.

천수백 년에 걸쳐 줄곧 유지해온 문화적 축적도 방대하다. 상당히 오랜 역사를 지닌 프랑스 역사의 시작을 프랑크 왕국(481-843) 무렵으로 계산한다면, 일본 문화사의 아스카시대飛鳥時代(538-645), 하쿠호시대白鳳時代(645-710), 나라시대奈良時代(710-794)에 해당하지 않을까? 일본도 꽤 심도 있는 역사를 지닌다.

"미래의 소재는 오래된 재료다."라고 주장한 현대미술가 스기모토 히로시杉本博司는 나라 문화의 황금기였던 덴표시대天平時代에 지어진 사원의 초석으로 여겨지는 돌, 유서 깊은 신사나 창고의 나무조각, 옛 물레방아의 폐자재 등을 수집하는가 하면, 그것들을 새로운 건축 소재로 활용하는 '신소재연구소新素材研究所'를 설립해 활동 영역을 건축 방면으로 확장하고 있다. 공간을 구성하는 소재의 희소성과 가치를 역사와 시간의 퇴적 속에서 발견하는 자세에서 비롯된 발상이다. 이 사례는 가치 창조의 배경을 만드는 방식으로서 시사점이 크다. 다시 말해 최전선에서 활동하는 현대미술가를 통해 세상 사람들이 원하는 가치를 만드는 방법을 배울 수 있다.

고급 음식점뿐 아니라 일반 가정에서도 그 땅에서 나는 식재료를 이용한 제철 요리가 중요한 식문화로 계승되어왔다. 또한 맛을 내는 데도 '감칠맛'이라는 독특한 풍미를 기조로 연구해왔다. 세계 일류 요리사들이 최근 이 '감칠맛'에 주목하고 있다.

관광자원은 가능성으로 가득 차 있으면서 겹겹이 쌓여 있다. 하지만 지금껏 국가를 존재하게 한 자원으로 여겨진 적은 없다. 생산에 힘쓴 사람들의 심신의 피로를 달래주고 마음껏 놀 수

있는 유희를 제공하는 산업으로 온천 마을이나 관광 료칸이 성행한 정도에 지나지 않았다. 그런 관광을 부정하거나 경시할 생각은 없다. 하지만 발상이 다른 관광이 있다. 미래에는 '기후, 풍토, 문화, 음식'을 기축으로 새로운 차원의 관광이 열릴 것이다.

공업화 시대에서의 일본

일본이 세계를 무대로 데뷔한 지 약 150년이 지났지만, 일본 스스로 관광을 부국의 자원으로 직시한 적은 없었다.

19세기 후반 일본 자본주의 형성의 기점이 된 메이지유신明治維新은 합리성에 입각한 서양의 과학기술과 산업 사상을 목도하고 놀라움과 조급함이 앞섰다. 그래서 자국의 문화는 내팽개쳐두고 철저하게 서양화로 방향키를 전환하는 방침을 마련했다. 21세기라는 먼 미래의 문맥을 내다보고 일본 고유의 문화를 자원이라고 여길 여유 따위는 없이, 구미 열강을 바짝 쫓아가기 위해 식산흥업과 부국강병에 힘썼다. 우물쭈물하다가는 구미 열강에 짓밟히게 될 위기감 속에서 어쩔 수 없는 선택이었다. 당시 청일전쟁의 승리로 일본 국가 예산의 3배에 달하는 배상금을 청나라에서 받은 일본은 재능 있는 여러 인재를 미국과 유럽으로 유학 보냈다. 그 결과 단기간에 근대의 산물을 몸에 익힐 수 있었다.

하지만 그럭저럭 국가로서 모양새를 유지한 것처럼 보였던 그때, 일본은 맹렬한 기세를 억누르지 못하고 군국주의의 대두로

식민지 경영을 위한 아시아 진출을 꾀하는 과오를 저질렀다. 중일전쟁에 이어 태평양전쟁으로 전쟁의 불씨가 확대되어 결과적으로 미국에 짓밟히고 국토는 허허벌판이 되고 말았다.

전쟁으로 황폐화된 국토의 재건과 부흥은 힘든 과정의 연속이었다. 하지만 일본은 부지런히 공업 입국으로 입지를 다져 자본주의가 융성한 세계 환경에서 활로를 찾아냈다. 제조라는 하드웨어에 전자공학을 융합해, 작지만 성능이 좋은 제품을 대량생산하는 공업화 모델이 탄생했다. 이는 근면하고 성실한 일본인의 기질과도 잘 맞아떨어져 일본은 고도성장을 향해 나아갔다. 당시 일본열도의 운용 비전은 '국토의 공장화'였다. 석유와 철광석 등의 원료를 수입해 자동차와 선박, 반도체와 텔레비전, 가전제품을 제조하는 산업으로 거국적으로 전환한 것이다. 바닷가는 항만 시설과 석유화학 기업 집단으로 뒤덮였고, 인구는 도시로 집중되었으며, 도시와 도시를 연결하는 고속도로와 철도, 항공 노선이 생겨났다. 지방은 도로와 철도가 생기기를 애타게 기다렸고, 정치는 그 희망을 이루어주기 위해 일했다. 그렇게 일본열도는 '팩토리factory'로 개조되었다.

그렇다면 일본 문화는 어디로 갔을까? 문화란 어떤 상황에서도 그 불씨를 지키려는 사람들에 의해 유지되고 명맥을 지켜가는 것이다. 공업화를 중시하는 환경에서는 그 움직임이 표면에 드러나지 않지만, 마치 지하 수맥이 풍성하게 물을 채우듯이 눈에 보이지 않는 곳에서 견실히 이어져 왔다. 일본의 전통 료칸이나 고급 요릿집 등 환대를 통해 가치를 제공하는 곳에서는 공간의 아

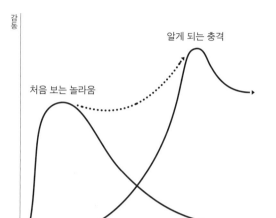

처음 보는 놀라움

알게 되는 충격

감동

시간

이국정서로 놀라움을 준다고 해서 감동은 오래가지 않는다. 흥미를 불러일으키는 동기는 '얼마나 몰랐는가?'를 깨닫게 하는 것이다.
(건축가 고토 다케시後藤武, 심리학자 사사키 마사토佐々木正人, 제품 디자이너 후카사와 나오토深澤直人의 『디자인의 생태학デザインの生態学』에 실린 대담 중 후카사와의 착상「First Wow/Later Wow」참고)

름다움과 계절에 맞는 장식, 꽃과 정원, 다도, 서예와 같은 전통의 미와 기예를 조용히 이어갔다. 일본의 미의식과 감수성은 눈에 보이지 않는 이런 노력을 통해 강인하게 명맥을 유지해왔다고 할 수 있다. 이런 문화를 소중히 여기는 일본인의 긍지와 존엄 또한 결코 사라지지 않았다.

한편 산업은 국가 간의 통상에 의해 활성화되므로 국가와 국가, 사회와 사회의 국제적 교류가 필요하다. 이 같은 국면에서는 각 나라의 '문화'가 환대의 도구로 이용된다. 전쟁 이후 일본에서 문화를 자유자재로 조종한 것은 공업과 정치였다. 그런 만큼 취급 방식은 막무가내였고 단편적이었으며 난폭했다.

'후지야마 게이샤フジヤマ・ゲイシャ'라는 말이 있다. 일본인 스스로 자국 소개의 천박함을 야유하는 말이다. 전통 의상 핫피法被를 입고 초롱을 들고 일본 전통 북 와다이코和太鼓를 힘차게 두드리는 퍼포먼스를 펼치면서 스시와 덴푸라를 대접하고 오리가미(종이접기)를 선보이거나 주홍색 융단을 깔고 빨간 우산을 쓰고 말차를 내놓는 등, 모두 일본 전통을 바탕으로 한 것이지만 판에 박힌 나열에는 깊이 없는 감동만 존재한다.

후지산富士山은 언제 보아도 더할 나위 없는 일본의 상징이고 게이샤는 훌륭한 민중 문화다. 스시도 일본이 자랑할 만한 식문화의 꽃이다. 하지만 '후지야마, 게이샤, 오리가미, 스시, 덴푸라······' 식으로 연속되면 인상이 달라진다. 전형적인 개별 문화를 늘어놓고 이국정서로 외국인의 눈길을 끌려고 하는 것은 자신들의 문화를 스스로 헐값에 팔아넘기는 것과 같다. 헐값에 팔아넘

기는 쪽도 이미 자각하고 있겠지만, 포스트 공업화 사회로 이행하는 세계에서 이런 어리석은 행동이 얼마나 부정적으로 작용하는지 슬슬 깨달아야 한다.

일본 문화는 세계 어느 문화와 비교해도 실로 독특하며, 그 본질을 쉽게 이해하기 어렵다. 이해하기까지 시간이 걸린다. 하지만 그대로 괜찮다. 상투머리 '촌마게ちょんまげ'를 처음 보고 놀라게 할 것이 아니라 시간이 흐르면서 서서히 '알게 되는 충격'이야말로 더 깊고 강한 흥미를 불러일으키는 방아쇠가 되기 때문이다.

'정보 과다'로 일컬어지는 지금, 사람들은 무엇이든지 안다고 말한다. 바이러스에 대해서든 요가에 대해서든 갈라파고스제도에 대해서든. 희한한 건 "그거 알아, 그거 알아." 하고 두 번 말한다. 영어로 말하면 'I know! I know.' 과연 무엇을 얼마나 많이 알고 있을까? 단편적인 정보만 접했을 뿐인데도 다 안다고 착각하는 듯하다. 오늘날 효과적인 소통 방법은 정보의 제공이 아니라 '얼마나 몰랐는지를 알게 하는 것'이다. 기존 영역에서 미지의 영역으로 대상을 끄집어내는 것. 그것이 가능하다면 사람들의 흥미를 저절로 끌어낼 수 있다.

정치도 경제도 생각할 수 있는 모든 지혜를 쥐어짜가며 이 섬나라의 정세를 꾸려왔다는 데는 어느 정도 공감한다. 그렇지만 이제 슬슬 미래의 일본을 운영하기 위한 현실적인 자원을 인식해야 한다.

재팬 하우스

나는 2015년부터 2019년까지 외무성이 실시한 해외 거점 사업 프로젝트 〈재팬 하우스JAPAN HOUSE〉의 종합 프로듀서를 맡았다. 〈재팬 하우스〉는 상파울루, 로스앤젤레스, 런던 세 도시에 일본의 문화 정보 발신 거점을 마련해 세계인을 대상으로 일본에 대한 흥미와 공감을 끌어내기 위해 설치한 시설이다. 각 거점은 준비 기간을 거쳐 2017-2018년에 차례로 문을 열었다. 건축가 구마 겐고隈研吾, 조각가 나와 고헤이名和晃平, 인테리어 디자이너 가타야마 마사미치片山正通가 전시장 설계에 참여했다. 〈재팬 하우스〉는 앞에서 언급했듯이 '일본을 아는 충격을 세계로日本を知る衝擊を世界に'라는 사고방식을 바탕으로 활동을 전개했다. 기획과 구상은 유형적인 일본 소개를 피하고 제품 판매, 전시회, 음식, 라이브러리, 퍼포먼스 등의 공간을 세심하게 준비해 어설픈 나라 자랑이나 안이한 재패네스크(일본양식)를 배제한 운영 방침을 원칙으로 했다.

제품 판매 공간에는 인기 제품이 아니라 선보이고 싶은 수준 높은 공예품이나 첨단 기술 제품을 진열한 뒤 꼼꼼하게 편집한 영상을 통해 사용법 등을 알렸다. 예를 들어 차통에 담긴 찻잎을 차칙으로 떠서 찻주전자에 넣은 다음 뜨거운 물을 붓는다. 이것을 순서에 맞춰 찻잔에 따르고 차탁에 올려 쟁반에 받쳐 들고 가서 내놓는다. 이 지극히 평범한 일련의 동작에서 '차를 마시는 행위'에 대한 일본인의 자세와 역사가 배어 나온다. 습도가 높은 일

Japan Design Committee "She Is Later: Japanese Tradition", 2013

Creative—Inventive—Unexpected

Michael HOULIHAN | Director General

JAPAN HOUSE London is a new home for Japanese creativity, invention and business in the UK: a lively forum for creative exchange, the sharing of ideas, and the building of cultural and business links. JAPAN HOUSE is a surprising, insightful encounter with the authentic stories of Japan. Art, design, food, craftsmanship and technology are the catalysts that will incite a deeper understanding of Japan among a UK audience, and deepen cultural, social and economic bonds between the two nations.

A place that opens people's eyes to Japan

HARA Kenya | Chief Creative Director

JAPAN HOUSE is a place where you can encounter the culture of Japan today, from high culture to subcultures, and from tradition to the cutting edge. Facing the simple, sincere question of what Japan is all about, we try to provide new answers, opening people's eyes to Japan and surprising even the most knowledgeable guests.
JAPAN HOUSE is also a foothold in London where people can use creative talents or skills to communicate or present aspects of Japanese culture.

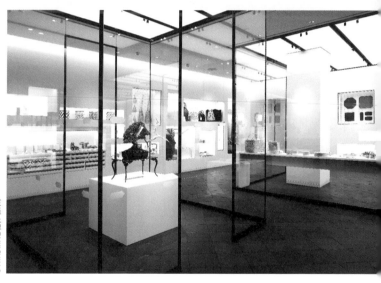

(아래) 사진 TAIKI FUKAO

〈재팬 하우스〉 런던. 최첨단 기술도 전통미도 일본이라는 하나
의 뿌리를 통해 소개한다.

본에서 찻잎을 보존하는 차통은 밀폐 용기로서 일정 수준 이상의 정밀도를 갖추어야 한다. 금속제나 목제 등 각각의 소재 연구를 거듭한 결과 외관도 기능도 매우 뛰어난 차통이 완성되었다. 이런 부분이 평범한 동작을 통해 자연스럽게 전달된다. 찻주전자나 꽃병만 보더라도 가장 적합한 손잡이나 귀때를 만들기 위해 생활 속에서 얼마나 많은 시행착오를 겪으며 세련되게 완성했는지, 동작을 보면 저절로 납득하게 된다.

일상에서 사용하는 차 도구 디자인은 일본의 각 지역과 산지에서 독자적인 개성으로 발전해 깊이와 다양성을 지닌다. 따라서 일련의 동작과 문맥을 가지고 소개함으로써 거기에 감춰진 문화의 막대한 축척과 깊이를 느낄 수 있다. 즉 동작이 담긴 영상에서 신선함을 느낀 다른 나라 사람들은 그제야 처음으로 차통, 찻잎, 찻주전자, 차칙, 찻잔, 차탁, 쟁반과 같은 제품에 흥미를 보인다. 또한 무나 생강, 와사비 등을 가는 여러 종류의 강판을 진열하고 실제로 재료를 가는 동작을 동영상으로 보여줌으로써 식문화의 편린이 빛나기 시작한다. 공예품을 제작하는 모습을 영상으로 찍어 장인들의 진지한 표정과 태도, 고도의 기교를 눈앞에 보여주면 공예에 담긴 정신과 자세를 이해한다. 더불어 처음에는 납득하기 어려웠던 도자기 가격에도 이해와 흥미를 느낀다.

이 같은 경험을 통해 얻은 직감이지만, 분명 세계인의 90퍼센트 이상은 일본에 대해 진지하게 생각해본 적이 아마 없을 것이다. 물론 스시, 애니메이션 등에 대해서는 "그거 알아, 그거 알아." 라고 말하더라도 말이다. 그런 사람들에게 '얼마나 일본을 몰랐는

〈재팬 하우스〉 건축, 아트, 기술, 제품 판매, 음식을 융합해 다양하게 전개해가고 있다.

지' 깨닫게 하면 실로 충격적인 '일본에 대한 흥미'를 불러일으킬 수 있다. 일본은 그만큼 세계 어디와도 '다른' 문화를 지녔기 때문이다. '글로벌'과 '로컬'이 가치를 지니는 지금의 세계 문맥에서 이 같은 잠재력은 매우 거대하다.

실제로 〈재팬 하우스〉의 방문객 수는 예상을 훨씬 뛰어넘는 추이가 지속되어 상파울루에서는 문화 발신 거점으로서 이미 압도적인 존재감을 과시했다. 런던에서도 고급품을 판매하는 상점 또는 매력적인 전시회를 주최하는 갤러리로서 없어서는 안 될 존재로 성장해가고 있다.

현재는 일본에서 연간 2-3개의 순회전을 기획해 각 시설로 보낸다. 또 각 시설의 큐레이터가 독자적 시점으로 일본 연구를 실시해 전시회 및 이벤트를 기획하는 등 오픈 당시보다 훨씬 활발하게 운영되고 있다. 이 경험을 통해 나는 일본이 지닌 '자원' 가능성에 확실하게 눈을 뜰 수 있었다.

저공비행, 또 다른 차원의 관광

유동의 21세기 중반을 향해 일본에 주어진 과제는 지금껏 쌓아온 문화와 전통이 단지 향수를 부르는 용도로 전락하지 않도록 이 땅이 가진 매력을 파손하지 않고 끌어내 미래 감각으로 운용해가는 것이다. 이는 실로 가슴 뛰는 과제가 아닐 수 없다.

미래를 여는 구체적인 예로 나는 '호텔'에 주목한다. 여기에서

말하는 호텔은 이동 거점으로 하룻밤을 묵는 혹은 행사용 공간이 아니다. '환경이나 풍토의 잠재된 가치를 음미하고 시설과 건축을 통해 확실하게 드러내는 장치'를 의미한다. 내가 생각하는 호텔은 서비스로 제공하기 위해 주변 경치를 훔치지 않는다. 만약 호텔이 없었다면 풍경도, 경치도, 식문화도, 문화도 명확하게 인식하지 못할 정도로, 그 땅에 잠재된 매력을 가시화하기 위해 주도면밀하게 구상된 미의식과 지혜의 결정체다. 즉 호텔에 머무는 것 자체가 진짜 목적이 된다. 그런 호텔이 전국 도처에 만들어지는 정경을 상상했으면 좋겠다.

건축은 조형이나 개성을 겨루고 자연 안에 우뚝 솟아 있는 존재가 아니다. 있는 그대로의 풍광을 기분 좋게 끌어들인 노력이 다양한 장소에서 느껴져야 바람직하다. 그 모습은 전국 방방곡곡 다양한 풍토의 수만큼 존재할 것이다.

그런 구상을 하면서 최근 몇 년 동안 매달 일본을 돌며 새로운 차원의 관광에 가치를 제공할 수 있는 장소를 방문하고 기록해 웹사이트에 소개했다. 이는 일본 관광에 관한 조사이자 기초연구와도 같다.

일본 이곳저곳을 돌아다니며 느낀 점은 자연 풍경이 다채롭다는 사실이다. 어느 곳 하나 같은 바다가 없고 어느 곳 하나 같은 산이 없다. 일본은 '반도' '산봉우리' '호수'라는 열매가 가지가 휠 정도로 열려 있는 나무 같은 존재다. 혼슈는 줄기이고 규슈, 시코쿠, 홋카이도는 믿음직한 가지다. 그 줄기와 가지에 맺힌 반도, 산봉우리, 호수는 유일무이한 자연의 조화로움이다. 눈으로 덮인

低空飛行
HIGH RESOLUTION TOUR

神奈川県 小田原
江之浦測候所

Kanagawa prefecture Odawara
ENOURA OBSERVATORY

北海道 余市町
余市蒸溜所

Hokkaido, Yoichi
YOICHI DISTILLERY

三重県 志摩半島
アマネム

Mie prefecture Shima Peninsula
AMANEMU

瀬戸内海 客船旅館
ガンツウ

Seto Inland Sea Cruise ships
GUNTU

2019년에 공개한 웹사이트「저공비행-High Resolution Tour」
메인 화면(https://tei-ku.com)

우뚝 솟은 산, 깊은 숲과 수원을 감싸는 높은 대지, 안개에 뒤덮인 습지, 말갛게 갠 파도 치는 모래사장, 바위가 절경을 이루는 바위산, 산호 군락으로 둘러싸인 암초 그리고 섬도 마찬가지다.

일본 서쪽에 위치한 세토내해는 지역 문화를 잇는 매개와 같은 수역으로, 700개가 넘는 섬이 여기저기 흩어져 있다. 이들 섬은 크기도 생활도 제각각이다. 농산물과 해산물, 물, 바람도 사람들의 상상을 훨씬 뛰어넘을 정도로 다양하다. 각각의 환경에는 개별의 풍요로움과 매력이 잠재되어 있다.

나는 자본가도 사업가도 아니다. 그래서 프로젝트에 자본을 투자해 이익을 내겠다는 생각은 없다. 디자이너의 묘미는 자본이나 사업 확대가 아니라 가상과 구상에서의 창조성이다. 나는 그 질적 성과에 흥미가 있다. 투자가가 자본을 투자하기 전 혹은 사업가가 구체적인 구상을 정리하기 전에 지역과 문화가 만들어내는 가치의 본질과 잠재성을 감지하고 구체적인 아이디어로 형태를 만들어 제시하는 것, 그것이 내 역할이자 기쁨이다.

더불어 미의식이나 가치의 표현, 경영상의 위험이나 실수를 사전에 발견하는 것도 내 일이다. 과거 세상을 떠들썩하게 했던 신흥종교 단체 옴진리교의 내부 수색을 했을 때 카나리아를 새장 속에 넣어 데려갔다는 기사를 읽은 적이 있다. 독가스가 발생했을 때 카나리아가 사람보다 훨씬 민감하게 반응하기 때문이라고 쓰여 있었다. 나는 이 카나리아가 디자이너인 나의 위치나 역할과 비슷하다고 생각했다. 미와 가치를 다루는 사업은 치밀하고 섬세한 센서가 꼭 필요하다. 사업가들은 자칫 골동품 수집 초

보자처럼 자신의 무지를 깨닫지 못한 채 발을 잘못 내딛는 경우가 많다. 골동품이라면 개인 재산을 탕진하는 정도로 끝나겠지만, 만약 호텔 정도의 규모라면 어떻게 될까? 호텔 종업원의 운명은 물론이고 연관된 주변 지역의 인상과 가치에도 영향을 끼칠 수 있다. 포스트 공업화 사회에는 나름의 산업 비법이 필요하다. 좋은 감각을 지닌 사람들로 확실하게 조직해 그 지역과 문화를 가장 적절하게 편집해 엮어가는 것이 중요하다. 그렇게 해야지만 또 다른 차원의 관광을 그곳에 끌어들일 수 있다.

반도항공

내 가상과 구상의 예를 하나 소개해보자. '반도항공'이라 이름 붙인 프로젝트다.

이 프로젝트는 새로운 '에어라인 구상'으로, 바다와 육지에서 발착 가능한 '비행정'에 주목했다. 해상자위대의 해난구조정 가운데 'US-2'라는 기종이 있다. 이 비행기는 3미터의 높은 파도에도 물 위에 내릴 수 있는 세계 제일의 성능을 지니고 있다. 여행객이 이용한다면 당연히 위험한 착수는 하지 않겠지만, 호수나 내해는 물론 태평양이나 동해에도 무난하게 착수할 수 있다. 여객기로서 좌석을 갖추면 서른일곱 명까지 탈 수 있다. 항속 거리는 4,700킬로미터로, 도쿄에서 오키나와현 나하까지의 거리가 2,100킬로미터라는 점을 감안하면 성능은 매우 훌륭하다. 순항 속도는 시속

480킬로미터이기 때문에 신칸센의 약 2배 속도로 날아간다. 시속 약 90킬로미터의 느린 속도로 부드럽게 이착수할 수 있으며, 활주에 필요한 거리도 매우 짧다.

이 기체를 여객기로 활용해 일본의 '반도'를 차례차례 연결하는 항로를 구상했다. 지바현 보소반도房総半島에서 미야기현 오시카반도牡鹿半島, 홋카이도 중남부 에리모곶襟裳岬을 경유해 홋카이도 동남부 네무로반도根室半島까지 왕복하는 노선은 물론, 다양한 반도를 경유하면서 열도를 동서로 순회하는 것도 생각했다. 시가현에 있는 호수 비와호琵琶湖나 세토내해 그리고 나가사키, 사가, 후쿠오카, 구마모토의 네 개 현으로 둘러싸인 규슈 남부 해역 아리아케해有明海를 연결하는 항로도 가능할지 모른다.

어떤 노선이든 바다와 육지에서 이용 가능한 비행정이므로 비행장을 따로 만들지 않아도 바다가 활주로가 되고 작은 항구가 공항이 된다. 지금까지의 도시 간 이동과는 전혀 다른 성질의 항로를 자연스레 구상할 수 있다.

또 하나, 지금의 제트여객기는 고도 1만 미터 높이를 비행한다. 따라서 구름이 끼면 지표면은 거의 보이지 않는다. 비행고도를 1,000미터 정도, 예를 들어 634미터의 전파탑 도쿄 스카이트리보다 1.5배 정도 높은 고도로 비행하면 지상의 모습을 자세히 볼 수 있다. 프로펠러기는 낮은 고도에서 비를 피하면서 '유시계 비행有視界飛行'을 하므로 구름으로 들어갈 일이 없다. 일본은 다양한 형태의 지형을 갖추고 있어 이 정도 고도와 속도로 유람하기에 안성맞춤이다. 물론 해발고도 3,000미터 정도의 산들도 있

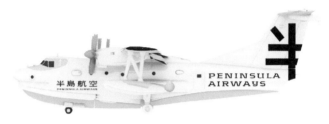

'반도항공' 기체 이미지. 2014년에 열린 전시 〈바다, 하늘, 도시의 디자인海·空·都市のデザイン〉에서 발표했다.

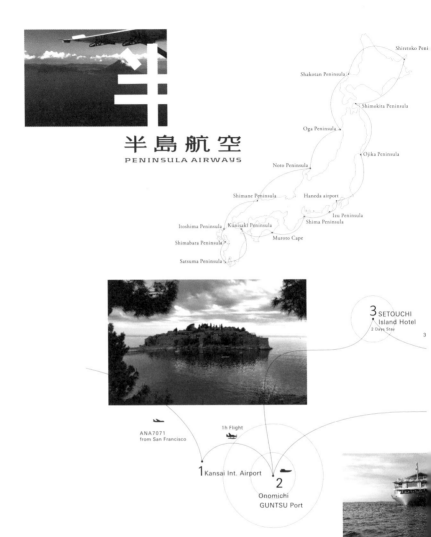

半島航空
PENINSULA AIRWAYS

Shiretoko Peni
Shakotan Peninsula
Shimokita Peninsula
Oga Peninsula
Ojika Peninsula
Noto Peninsula
Shimane Peninsula
Haneda airport
Izu Peninsula
Itoshima Peninsula
Kunisaki Peninsula
Shima Peninsula
Shimabara Peninsula
Muroto Cape
Satsuma Peninsula

3 SETOUCHI
Island Hotel
2 Days Stay

3

ANA7071
from San Francisco

1h Flight

1 Kansai Int. Airport

2
Onomichi
GUNTSU Port

세토내해의 섬에 호텔을 만들어 여객 료칸 '간쓰guntû'와 연계
하는 이미지. 항공운송사 세토우치홀딩스せとうちホールディングス
는 간사이공항과의 연계를 소형 비행정으로 실현했다.

ANA7071
from San Francisco

1h Flight

1 Kansai Int. Airport

2 SETOUCHI
Island Hotel

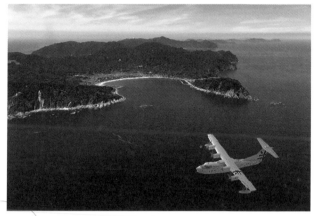

반도의 끝을 잇는 항로 이미지. 수륙양용 발착기를 활용하면 작은 항구도 공항이 된다. 동서 순회 등을 상상하면 전국에 새로운 활력을 불러올 수 있다.

지만, 지면에서의 고도는 유지하며 날 수 있다.

이 같은 구상을 하면서 실제로 프로펠러기를 타고 열도 위를 여러 차례 날았는데, 말로는 표현할 수 없을 정도로 멋진 체험이었다. 아오모리 하치노헤에서 미야기현 마쓰시마까지 이어지는 해안 지역 산리쿠의 리아스식 해안선에는 매번 눈을 뗄 수 없었다. 약 260개 섬으로 이루어진 마쓰시마는 상공에서 보아도 역시 아름다웠다. 홋카이도 시레토코반도知床半島에서 유빙으로 덮인 바다를 바라보며 화산 분화로 생긴 호수 아칸호阿寒湖 위를 비행하다 보면 하얀 눈으로 뒤덮인 아칸다케阿寒岳와 칼데라호의 장엄한 광경에 저절로 시간을 잊게 된다. 홋카이도 니세코의 요테이산羊蹄山, 일본 한가운데에 듬직하게 자리 잡고 있는 후지산, 가고시마현 남단의 가이몬산開聞岳 등 완만한 산등성이를 지닌 아름다운 형태의 산들에도 거듭 반하게 된다.

생각해보면 이 정도 고도에서 보는 경관은 아직 여객 서비스로 제공된 적이 없었다. 이른바 아직 사람의 손길이 닿지 않은 일본의 모습이 저공비행의 영역에 그대로 남아 있는 셈이다.

도쿄에서 아오모리 시모기타반도下北半島 끝에 위치하며 참치로 유명한 오마까지 신칸센으로 간다면 얼마나 걸릴까? 홋카이도 하코다테까지 신칸센으로 4시간, 거기에서 페리를 이용해 혼슈와 홋카이도 사이의 쓰가루해협津軽海峡을 횡단해 돌아오는 데 2시간. 즉 6시간이 걸린다. 이 경로가 육로에서는 가장 짧은 시간이다. 철도만 이용하면 족히 10시간은 걸린다. 그런데 하네다공항에서 비행정으로 간다면 2시간 반이면 도착한다. 게다가 리아

스식 해안의 절경은 덤이다.

대항해시대에 반도는 안테나 역할을 하며 문화와 정보가 뒤섞이는 거점이었다. 기타마에부네로 바다를 왕복하던 시대에 반도는 분명 활기차고 역동적이었을 것이다. 지금도 지난날의 모습을 간직한 지역이 많다. 하지만 도시 간 고속철도와 항공 노선이 발달하면서 쇠퇴를 거듭해 현재는 가장 접근성이 떨어지는 장소로 전락했다.

반도는 삼면이 바다로 둘러싸여 있어 훌륭한 자연으로 가득한 환경이다. '반도항공' 프로젝트를 구상해보는 것만으로도 그곳들이 갑자기 활기를 띠는 듯하다. 나의 호텔 구상은 가능성의 안개에 휩싸여 아직 발현하기 전이지만, 뜻이 있는 사람들이 참여하고 자본이 투입된다면 마치 안개가 걷히듯이 상쾌하게 그 모습을 드러낼 것이다.

제
2
장

아
시
아
를
돌
아
보
다

호텔이란 무엇인가

세계의 풍토가 지닌 매력에 주목하다 보면 그 끝에 홀연히 모습을 드러내는 것이 있다. 바로 호텔이다. 왜 그럴까? 잘 만들어진 호텔은 그 지역에 대한 최상의 해석이자 음미된 풍토 그 자체이기 때문이다.

그런데 왜 자연 그 자체를 보지 않는 것일까? 일본의 매력을 예로 든다면 아름다운 산과 강을 이야기하면 된다. 일본은 해저에서 융기되어 육지가 된 화산열도이기 때문에 땅이 가파르고 험준하며 강과 폭포도 많다. 계절도 다양하고 그 변화도 풍성하다. 이야깃거리가 너무 많아 끝도 없다. 하지만 굳이 따지자면 자연은 세계 어디에나 있다.

어떤 풍토와 환경에서 우리가 진정 감동할 때는 그 지역에 오래전부터 살아온 사람들의 흔적과 맥을 이어 계승해온 지혜의 산물이 훌륭하게 형태를 이룬 것을 직접 보았을 때다. 구체적으로는 취락이나 민가가 형성된 모습에 그 토지 고유의 방법과 지혜, 미의식이 농축되어 있다고 느낀다. 자연 안에서 검소하게 그리고 끈질기게 생존해온 긍지를 느낄 수 있기 때문이다.

지붕의 소재, 경사, 기와의 형태, 처마나 차양의 깊이, 입구의 구조와 창의 크기 등을 통해 그 지역의 더위와 추위, 나아가서는 그 풍토에서 살아가는 수많은 지혜를 알 수 있다. 이는 살아온 결과이자 오랫동안 이어져 온 삶의 산물이다. 우리 인간은 주거를 만들고 정원을 가꾸고 더럽히고 다시 청소하며 살아간다. 그렇게

생명의 방식을 따르고 있다. 따라서 무구한 자연 자체보다도 그 자연과 어떻게 관계를 맺어왔는지 보는 것에 감동하는 법이다.

그러나 기술 보급과 동시에 세계는 균질화를 향해가고 있다. 안타깝게도 편리성과 효율은 몇백 년 동안 쌓아온 생활 형태를 너무도 쉽게 변모시킨다. 전통을 취할지 편리성을 취할지는 각 지역에 사는 사람들이 선택할 일이지만, 반드시 바람직한 방향으로 흘러가지는 않는 것 같다.

편리한 생활은 일부 부유층만의 것이 아니다. 사람들은 갈수록 도시로 모이고 인구가 급격하게 줄어든 지방은 점점 피폐해지고 있다. 그렇게 기술은 비뚤어진 방식으로 지방을 갉아먹는다. 엄청난 플라스틱 쓰레기가 외딴섬의 해안을 뒤덮듯이, 오랫동안 쌓아온 생활에 대한 긍지도 인구 과소화와 지방 쇠퇴와 함께 붕괴해 사라질 위기에 처해 있다.

세계는 '유동의 시대'를 맞고 있다. 그곳에 사는 사람은 물론 그 땅의 훌륭함을 경험하기 위해 사람들은 움직이기 시작했다. 일하는 방식과 행복의 형태가 바뀌면서 지성들이 향하는 곳도 변하고 있다. 어쩌면 세계화 시대에 인류가 아직 지성을 유지하고 살아가 이 지구의 혜택을 누리는 긍지를 잃지 않는다면, 관심은 환경의 유지와 세계 각지에 있는 그 지역만의 문화적 가치로 옮겨 갈 것이다. 그리고 그 싹은 이미 돋아나기 시작했다.

오늘날 호텔은 사람의 이동을 지원하기 위해 하룻밤을 안전하게 지내며 숙면과 체력의 회복을 돕는 공간이 아니다. 오히려 지역에 잠재된 자연을 음미하고 해석한 뒤 이를 건축을 통해 방문

객에게 선명하고 인상 깊게 표현하는 장치다. 또한 그 지역에서 생산되는 풍부한 식재료를 내놓는 서비스이기도 하다.

상쾌한 고원의 바람도, 고요한 해변도, 지역에 따라 다른 빛의 쓰임새도, 호텔이라는 골똘히 고민해 만든 시설과 장치를 통해 깨닫게 되는 경우도 적지 않다. 그리고 호텔을 통해 풍토를 표현하고 방문객을 환대하는 일이 경제 효과를 창출하는 동시에 그 땅에 사는 기쁨을 다시 떠올리게 할 수도 있다.

인간은 고향의 산과 강에 특별한 감정을 지닌다. 고향의 요리는 다른 어느 지역 요리보다도 맛있다고 느낀다. 물론 어머니와 같은 고향에 품는 감정은 특별해도 괜찮다. 하지만 잠시 냉정하게 생각해보면, 그 지역의 매력을 세계인에게 표현할 때 나라 자랑이나 고향에 대한 지나친 애정은 오히려 지양하는 편이 좋을지 모른다.

한편 여행자는 자신에게 찾아온 행운을 의심하지 않고 받아들이는 심리가 있다. 그렇기 때문에 편향적인 나라 자랑에도 저절로 귀를 기울이고, 우연히 그런 장소를 방문하게 되면 더 기뻐 그 지역의 음식과 토산물을 기념품으로 가져가고 싶어 한다. 수많은 명소와 명물이 이런 방식으로 생겨났을 것이다.

하지만 '관광'의 가능성을 미래를 짊어질 '산업'이라고 생각한다면 지금까지와는 다른 해상도로 객관성을 지녀야 한다. 그리고 그 지역을 이해하고 표현할 수 있는 지식의 방식으로 다시 생각해야 한다. 관광이야말로 21세기 최대 산업이기 때문이다. 일본이라는 나라는 제조업으로 전후 부흥을 끌어내 고도성장을 이루

며 경제 대국으로 올라섰다. 하지만 이야기의 제1장은 이미 종반에 접어들어 이제 우리의 전통문화와 풍토를 자원으로 삼는 다음 장이 시작되었다. 나는 그렇게 생각한다.

제프리 바와의 건축

미국 건축가 프랭크 로이드 라이트Frank Lloyd Wright는 자연의 아름다움이 경관으로 인식되는 것은 인공물로서의 건축이 그곳에 있기 때문이라고 말했다. 확실히 자연만 있으면 그 아름다움은 눈에 띄지 않는다. 그곳에 인위의 상징인 건축을 대치시켜야 감응할 수 있는 자연이 떠오른다. 프랭크 로이드 라이트의 대표작인 〈낙수장Falling water〉은 폭포 위에 걸쳐지듯이 만든 주택이다. 그곳에 건축을 지었기 때문에 단순히 폭포만 있는 것 이상으로 자연이 돋보인다.

이 글은 스리랑카 한가운데 위치한 담블라 근교에 있는 호텔 헤리턴스 칸달라마Heritance Kandalama에서 썼다. 호텔은 스리랑카를 대표하는 건축가 제프리 바와Geoffrey Bawa가 설계했다. 그는 최근 주목받고 있는 건축가로, 지역의 문화와 환경을 살린 호텔 디자인으로 유명한 아만리조트Aman Resorts에 영향을 준 인물이다.

제프리 바와의 작풍은 건축을 주위 자연환경에 대한 해석으로 받아들여 빛과 바람, 풍경을 느끼는 장치로 완성한다는 점이 특

징이다. 결코 조형과 구조를 통해 시대를 앞서가는 건축이 아니다. 바와의 건축을 통해 제시되는 스리랑카의 풍토는 실로 아름답다. 자연과 토지가 주는 혜택을 해석해 보여주는 장치가 호텔이라고 친다면, 가장 적합한 사례가 바와의 작업일 것이다.

스리랑카의 어느 부유한 가정의 차남으로 태어난 제프리 바와는 아버지를 일찍 여의었지만, 가족의 지원을 받아 영국 케임브리지대학교에 유학했다. 그 덕분에 비교적 감수성이 풍부한 시기부터 서유럽과 아시아의 문화에 다각적 시야를 지녔을 것이다. 바와는 이탈리아를 좋아해 평생 그곳에서 살고 싶어 했다고도 알려져 있다. 고급 승용차인 롤스로이스를 운전하며 세계를 여행했다고 하니, 가난한 배낭여행자는 아니었던 듯하다.

스리랑카의 자택을 리모델링한 것을 본 사촌들의 권유를 계기로 바와는 서른셋의 나이에 다시 영국으로 돌아가 AA 스쿨에서 건축을 공부했다. 그 후 서른일곱에 스리랑카로 돌아와 건축가로 일을 시작했다. 결코 다작이라고 할 수 없는 그의 작업에는 처음부터 자연과 건축 사이의 불가분한 관계가 그려져 있었다.

호텔 헤리턴스 칸달라마가 바로 그중 하나다. 눈앞에 펼쳐지는 것은 농업용수를 얻기 위해 만들어진 광대한 저수지다. 호텔은 저수지가 내려다보이는 높은 지대의 암반을 따라 지어져 있다. 수영장은 저수지를 향해 돌출되듯이 조성되어 있는데, 그 가장자리가 물의 수면과 맞닿아 있다. 그래서 '가장자리가 없는' 듯 보이는 수변이 멀리 저수지의 수면까지 이어진다. 수영장의 인공적 직선이 유기적 자연으로 파고들고 있어 방문객은 자연에서 더

제프리 바와가 설계한 호텔 헤리턴스 칸달라마. 주위 환경에 건축이 동화되어 있다.

깊은 인상을 받는다. 또한 암반을 의도적으로 건축 내부에 침투시켜 호텔 안을 거니는 방문객은 언제나 바위 표면이라는 소재가 지닌 야생을 접한다. 적도에 가까운 열대지방에 위치해 식물도 왕성하게 자라 있어 철과 콘크리트로 시공된 건물 대부분이 다육식물들로 뒤덮여 있는 것처럼 보인다. 건축이 자연과 혼연일체가 되어 있어 방문객은 그 전체 모습을 파악하기 어렵다.

아침 해가 뜨기 직전에 호텔 안을 걸었다. 일출 전후는 최상의 고요와 섬세한 빛으로 가득 차는 특별한 시간대다. 이 호텔의 건축도 모든 공간이 새롭게 탄생하는 빛으로 신비롭게 감응한다. 거울과 같은 수영장이 아스라이 떠오르는 붉은 하늘을 투영해 잔물결이 이는 저수지의 원경과 훌륭한 대비를 이룬다. 이윽고 낮게 비추는 햇살이 나뭇잎 사이를 통과해 하얀 벽을 빛으로 물들이기 시작한다. 그러자 계단 손잡이를 받치고 있는 가련한 기둥들이 맑고 밝게 쏟아지는 빛에 의해 바닥에 가늘고 긴 그림자를 드리운다.

바와가 사용했다고 알려진 책상과 의자가 외부 계단참 한쪽에 호수를 바라보듯 놓여 있다. 그곳에 앉으면 자연스럽게 먼 곳까지 이어지는 풍경이 눈에 들어온다. 낮은 빛을 받으며 입체적으로 숨을 쉬는 열대우림이 건축을 통해 프레임된 광경. 건축가가 자랑스럽게 여겼을 이 지역의 풍요를 마치 그와 같은 마음이 되어 느끼는 듯한 기분이다.

레스토랑에서는 아침 햇살을 받으며 조식 준비가 시작된다. 스리랑카 카레의 풍요, 신선한 채소와 과일 그리고 강렬하면서도

헤리턴스 칸달라마. 인피니티 에지Infinity Edge의 원형이 된 수
영장(위)과 바와의 책상(아래)

그윽한 실론티의 향기가 감돈다. 과거에는 무역 독점 회사였던 동인도회사가 날뛰고 영국이 활개를 치던 지역이었지만, 그 역사와 문화를 모두 받아들이고 소화해 이곳을 방문하는 사람들에게 풍토의 선물로서 정성스럽게 내놓는다.

자연 그대로가 아니라 인위를 끌어들여 자연을 더 돋보이게 해 그 장소를 찾은 사람들에게 지역의 역사와 문화와 함께 멋지게 선사한다. 즉 호텔은 그것이 서 있는 풍토와 전통, 식문화의 가장 좋은 해석이라고 할 수 있다.

이는 그 땅에서 태어난 인간으로서 자연과 대치하는 긍지를 창조하는 행위다. 아마도 일본이 다음 장으로 발걸음을 내딛는다면 스스로 국토와 풍토를 재해석해가야 한다. 코로나바이러스 감염증의 유행으로 정체되었을지언정 유동의 시대를 맞아 어느 나라든 방문객 수는 늘어나리라 예측된다. 절대 일본에 국한된 현상은 아니다. 이런 상황을 어떻게 수용하고 자국의 풍토와 역사, 문화를 어떻게 해석해 제시할 것인가? 그 만듦새가 21세기 국가들의 풍요를 좌우할 것이다.

식민지 지배 후에 태어난 것

제프리 바와의 건축에 주목한 인물이 있다. 여행의 최종 목적지가 되는 호텔 형태를 세계가 주목할 만한 완성도로 만들어낸 아만리조트의 창시자 아드리안 제차Adrian Zecha다. 인도네시아 자

아만리조트의 '아만다리AMANDARI'(위)와 '아만누사Aman-
usa'(아래). 호텔은 환경과 문화의 해석이다.

바섬 출신의 아드리안 제차는 아버지 쪽이 동인도회사 사업에 종사한 네덜란드인 혈통이다. 바와와 마찬가지로 아드리안 제차도 서양이 아시아를 보는 시선을 일찌감치 알고 있었으며, 자본 논리의 한계와 지역 문화의 잠재력에 눈떠 있었다. 네덜란드의 식민지 지배가 끝난 인도네시아는 초대 대통령 아크멧 수카르노 Achmed Sukarno 정권에 놓여 있었다. 당시 옛 지주의 토지가 국유화되면서 자산과 토지를 몰수당한 아드리안 제차는 싱가포르로 거점을 옮겨 아시아의 미술과 여행을 주제로 하는 잡지 저널리스트로 일했다. 식민지 출신이라는 배경을 지닌 특수한 인생과 경력은 세계 부유층의 라이프 스타일과 취향을 자신의 비즈니스 감각에 스며들게 했을 것이다.

역사가 알려주듯이 동남아시아는 포르투갈, 스페인 그리고 네덜란드, 영국, 프랑스, 미국의 식민지였다. 향신료나 고품질의 홍차, 대마 등 본국에서는 손에 넣을 수 없는 특산품과 값싼 노동력을 지닌 데다 국가로서 통솔력이 약하고 문명적으로 전근대 영역이 광대하게 퍼져 있는 동남아시아 나라들은 자본주의 국가에 최적의 프런티어였다. 대항해시대에 가장 먼저 세계를 탐색해 개척지의 잠재력을 충분히 파악하고 있었던 서양 열강은 경쟁하듯이 동남아시아를 식민지로 삼았다. 당시 서양인들이 이런 상황을 어떻게 인식했는지는 현재 남아 있는 식민지 시대의 문화유산을 살펴보면 잘 알 수 있다.

인류사에서 아시아는 오히려 세계의 문명을 선도하고 있었다. 그러던 것이 근대화의 기운이 한때 서양으로 기울었고, 시민혁명

이 일어나 일찌감치 시민사회와 자본주의가 시작되었다. 유럽에서는 증기기관의 발명으로 상징되는 산업혁명이 궤를 같이했다. 문명은 금세 서고동저의 양상을 보였고, 우위를 잡은 서양 문명이 세계를 석권했다. 시민혁명이나 자본주의가 왜 동양에서 일어나지 않고 서양에서 먼저 일어났는지는 역사의 불가사의한 부분이지만, 서양 문명은 확실한 우위성을 지니고 아시아 문화를 잠식해갔다.

당시 서양인들은 그들 눈에 신기해 보이는 아시아의 양식을 이국정서로 존중한 때가 있었다. 하지만 이를 기반으로 삼지 않고 자국의 양식을 온갖 장소에 우선시해 적용했다. 식민지 시대의 건축을 '절충양식'이라고 부르는데, 기조는 서양식이다. 즉 가구, 생활용품, 의복 등 서양식을 현지화한 것이다. 남미 아마존의 열대우림 오지에까지 오페라하우스를 갖다 놓는 서양인이니, 그 철저함은 어떤 의미에서 대단하기까지 하다.

그들은 자국 문명과는 멀리 동떨어져 있던 아시아의 색다른 세계가 만들어내는 부를 바탕으로 온갖 사치스러운 주거 공간과 식도락을 들여와 자본주의의 꽃을 피웠다. 넘쳐흐르는 부에 대한 욕망이 식민지 문화를 특별한 것으로 완성했다. 인간의 욕망이 문화를 앞으로 전진하게 하는 힘이라면, 식민지는 어쩌면 더 현란하게 꽃을 피운 서양 문명의 이상향이었을지 모른다. 자국에만 갇혀 있었다면 손에 넣지 못했을 도를 넘어선 사치나 왕후 귀족이 탄생시킨 권위와는 다른 이국정서를 양념으로 더한 영화榮華의 형태가 식민지에 넘쳐났다.

현지인에게 자국의 예절을 가르치고 하얀 제복을 깔끔하게 입혀 열대지방에 지은 럭셔리 호텔과 레스토랑에서 시중들게 하고, 하얀 테이블보가 깔린 다이닝 테이블에서 최상급 와인을 따르게 한다. 이런 광경은 지금도 영화에서 볼 수 있다. 문명과 동떨어진 세계일수록 사치가 더욱 그 빛을 발하듯이 말이다.

태평양전쟁 종결을 기점으로 동남아시아 각국은 식민지 지배에서 벗어나 독립했다. 제프리 바와와 아드리안 제차는 조국이 식민지 지배에서 자립해가는 시기에 청년기 혹은 소년기를 맞았다. 당시 제프리 바와와 아드리안 제차가 본 것은 무엇이었을까? 그것은 분명 식민지 지배를 역투시도로 바라본 아시아의 풍토와 문화가 지닌 눈부신 가능성이 아니었을까?

오베로이 발리

내가 처음 호텔이라는 존재에 가슴 설렜던 것은 발리에 있는 호텔 '오베로이 발리THE OBEROI BALI'였다. 20대 후반 무렵의 일이다. 스무 살 때 배낭을 메고 두 달 정도 유럽과 아프리카 북쪽 해안, 인도, 파키스탄 등을 돌아본 적은 있었지만, 리조트 같은 곳과는 거의 연이 없었다. 어느 날 아내와 함께 훌쩍 발리로 휴가를 떠났다. 그때 묵은 곳이 쿠타 지역의 해안가 호텔이었는데, 옆에 있는 호텔의 다이닝 식당 분위기가 좋다고 추천받아 그곳으로 저녁을 먹으러 나갔다.

2016년에 다시 방문한 '오베로이 발리'. 당시의 반짝임은 사라졌지만, 공들인 흔적을 느낄 수 있다.

말이 옆이지, 리조트 호텔은 대지가 넓은 데다 이미 해가 진 상태였기 때문에 호텔에서 권하는 대로 택시를 탔다. 목적지에 도착했지만, 주변은 어두컴컴했고 호텔로 짐작될 만한 건물은 보이지 않았다. 대신 그곳에는 무서운 형상을 한 발리 조각상이 어둠 속에 오도카니 서 있을 뿐이었다. 밑에서 비추는 조명 덕분에 부릅뜬 눈이 한층 박력 있게 보이는 발리 조각상이 아무래도 호텔 입구 같았다. 거기에서부터 아래쪽으로 계단이 이어지고 있었다. 타고 온 택시도 떠난 데다 밤중에 낯선 세계에 방치된 상황이었으니 내려가 보는 수밖에 없었다.

조심조심 계단을 내려가자 멋진 장식이 달린 거대한 문이 나타났다. 사람이 지나가기에는 너무 큰 문이었지만, 문을 여는 것 외에는 달리 방법이 없었다. 문을 열자 생각보다 넓은 홀이 나왔다. 홀 벽면은 치밀하고 세련된 발리 장식으로 꾸며져 있었다. 나와는 어울리지 않는 곳에 와버렸다는 생각에 몸이 움츠러들고 안절부절못하는 걸 스스로도 느낄 정도였다. 홀을 지나 바깥으로 나오자 직원이 다이닝 식당 앞에 있는 대기실로 우리를 안내했다. 그때 본 바깥 풍경을 지금도 잊을 수 없다.

해변으로 내려가는 폭이 넓은 계단이 안쪽까지 쭉 이어져 있었고, 계단 디딤판의 양쪽 끝에는 양초 등불이 하나씩 놓여 있었다. 그것이 대지 끝까지 어지러운 소용돌이를 일으키며 이어졌다. 그 장면에 소름이 돋을 정도로 감동했다.

아마 웬만한 여행이란 여행은 다 경험한 지금의 내가 같은 장소에 선다면 그때만큼 감동하지는 못할 것이다. 또 30년 이상 세

월이 지난 지금 새로운 리조트 호텔이 경쟁을 벌이는 발리에서 이 호텔의 존재감도 바뀌어 있을 것이다. 하지만 처음으로 콜라를 마셔본 소년이 미세하게 터지는 물방울의 자극에 눈을 찡그리듯이, 네덜란드 식민지 시대 사치의 잔재를 고스란히 간직한 호텔에서 받은 충격을 언제까지고 감각 어딘가에 담아두고 싶다. 그리고 그때의 소름 돋을 정도의 깊은 감동은 역시 평생 잊을 수 없을 것이다. 웨이팅 바에서 코코넛 껍질로 만든 잔에 담긴 달콤한 칵테일을 마시며 '아, 이런 게 리조트구나.' 하고 절절하게 느낄 수 있었다.

문화는 참 신기하다. 설사 식민지가 자본주의에 의한 착취의 역사라 할지라도 식민지가 빚어낸 문화는 통치가 끝나도 쉽게 그 땅에서 사라지지 않는다. 불평등한 환경에서 일방적으로 이익을 수탈당하는 역사가 있었음에도 불구하고 거기에서 탄생한 유락愉樂은 그것을 누린 쪽은 물론 '호화로움'을 제공한 쪽에도 큰 영향을 남긴다. 이는 어쩌면 그곳에 오래전부터 존재하는 풍토의 매력이나 지역 문화를 글로벌한 문맥에 내놓을 수 있다는 풍요, 즉 가치의 광맥을 찾아냈다는 실감을 지역 사람들의 마음속에 남기기 때문일지 모른다.

외부의 강한 힘으로 풍토를 함부로 탐하는 이문화의 건축이 숲의 나무처럼 쭉 늘어선다고 해도, 거기에서 드러나는 가치가 그 땅의 독자적 문화와 환경에 뿌리를 두었다면 그것 또한 하나의 문화가 되어 지역 사람들에게 계승되어갈 것이다.

아만리조트가 초기에 호텔을 지은 발리에는 이런 분위기가 지

금도 농후하게 감돌고 있다. 구미 자본이 만든 고급 리조트 호텔은 여전히 현지 풍토와 정서를 고객에게 제공하는 약아빠진 궁리에 여념에 없다. 하지만 아드리안 제차는 분명 확신했을 것이다. 그 땅의 장점과 시장성을 속속들이 아는 이들이 타협하지 않은 품질로 호텔을 구상하면 무슨 일이 일어나는지를 말이다.

대항해시대의 중국

역사에 '만약'은 없다. 역사는 사실을 중시하는 학문이기에 경솔한 가정은 할 수 없기 때문이다. 하지만 나는 역사학자가 아니다. 따라서 미래를 생각하는 데 역사를 양식으로 삼기 위해 충분히 '만약'을 설정하고 거기에 소박한 물음을 던짐으로써 오히려 역사적 사실의 현실성을 파악하고 싶다. 또한 거기에서 미래의 비전을 구상하고 싶다.

여기에서 가설을 하나 세워보자. 만약 아시아 혹은 중국이 대항해시대를 제패하고 서양보다 먼저 산업혁명을 이루었다면 세계는 어떻게 바뀌어 있을까?

송나라 시대의 중국은 모든 면에서 문명의 선두에 있었다. 종이는 한나라 시대, 즉 기원 전후에 발명했다. 하지만 축적한 지식을 책으로 정리하고 체계화해 엄밀한 관리 체제에서 간행하고 유통했으며, 혈통이나 집안과 관계없이 지식에 접근할 수 있는 환경을 조성했다는 점에서 송나라 시대의 중국은 우수했다. 교열이

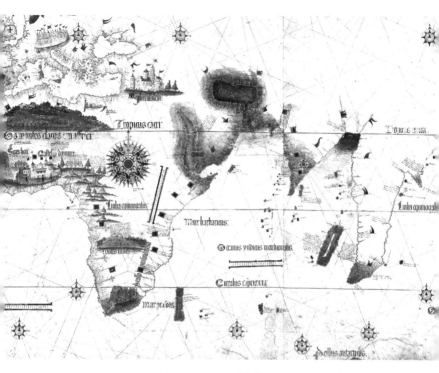

대항해시대 해도 〈칸티노 세계지도Cantino planisphere〉(1502년).
인도로 향하는 항해에 대한 유럽의 열정이 숨어 있다.
(akg-images/aflo 제공)

나 조판(목판)인쇄도 치밀하게 조직화해 실시했고, 책의 인쇄와 유포에 관해서는 세계 어느 나라보다 질적으로나 양적으로나 내실이 있었다. 이런 시대였기에 '과거'라는 시험제도를 통해 걸출한 두뇌와 재능을 지닌 이들을 관료로 등용할 수 있었다. 당시의 국력이란 합리적인 행정과 재정 관리능력, 무력을 종합한 것이었다. 따라서 이때의 중국을 능가하는 문명이 그리 쉽게 출현하리라고는 생각하지 못할 정도로 그 세련된 제도가 두각을 보였다. 유럽은 아직 인쇄도 책의 유통도 없는 암흑의 중세였다. 그 시대에 만약 중국이 해양 진출에 흥미가 있었다면 어떻게 되었을까? 나침반, 즉 방위 자석은 일찌감치 중국에서 발명되어 송나라 시대에 이미 항해에 사용되고 있었을 터였다.

하지만 송나라 왕조는 북방의 금나라와 몽골에 의해 허무하게 멸망하고 말았다. 중국 땅을 점령한 몽골의 원나라 왕조시대는 일본에 대선단을 두 차례 파견했다. 또 베트남이나 자바섬에도 군사 원정을 실시했다. 다시 말해 위력 확대에 의욕이 있었다고 할 수 있다. 하지만 어느 쪽도 성공하지 못했다. 원대에 중국은 속국 중 하나에 지나지 않았으니 제도는 유지되었을지언정 큰 발전은 없었다. 게다가 유라시아는 한없이 큰 대륙이었다. 거대한 판도를 거머쥔 원나라 왕조는 잇따른 내우외환內憂外患에 유라시아를 지켜내는 것만으로도 힘에 부쳤을 것이다. 원나라는 100년을 넘기지 못하고 그 힘을 잃어갔다.

그 뒤를 이은 명나라, 특히 3대 황제인 영락제永樂帝 시대에는 해양 진출에 매우 열정적이었다. 황제의 명령을 받은 무장 정화鄭

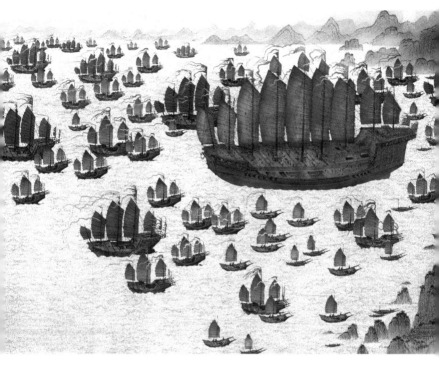

명나라 시대의 중국 함대. 정화가 이끄는 대함대는 1405년부터 1433년까지 인도양 및 동남아시아 연안을 일곱 차례 방문했으며 일부는 아프리카 동쪽 해안에 도착했다.
(Science Photo Library/aflo 제공)

和는 대함대를 이끌고 1405년부터 1433년까지 일곱 차례에 걸쳐 대항해를 했다. 그가 이끈 함대는 큰 배 62척에 2만 7,800명에 이르는 규모였다. 명나라 역사서 『명사明史』에는 가장 큰 배가 길이 150미터, 폭 62미터, 중량 8,000톤(데라다 다카노부寺田隆信의 『정화-세계 항해 역사상의 선구자鄭和-世界航海史上の先駆者』 참고)으로 거대했다고 기록되어 있다.

포르투갈의 항해가 바스코 다가마Vasco da Gama의 선단은 겨우 배 3척이었고, 배의 크기도 정화 함대의 몇십분의 1에 지나지 않았다는 역사적 사실을 고려하면, 명나라 선단의 규모는 실로 어마어마했음을 알 수 있다. 명나라 선단은 인도양과 아라비아해의 나라를 방문하고 지금의 코지코드에 해당하는 인도 캘리컷에 도착했다. 이는 1498년 바스코 다가마가 도착한 것보다 90년 이상 빨랐다. 네 번째 항해에서는 선단 일부가 아프리카 동부 해안, 지금의 케냐 근처까지 도달했다고 한다.

하지만 명나라 왕조의 항해 목적은 왕조의 권위를 먼 나라에까지 알려 조공을 받는 것이었다. 즉 약탈과 직접 통치가 목적이 아니었다. 여기에서 조공이란 왕조의 덕을 공경하고 공물을 바치는 국교 관계를 말한다. 식민지화나 내정간섭을 실시하기 위한 것이 아닌, 그 나라의 체제는 그대로 유지하면서 종주국에 예를 다하는 서열 관계를 구축하고자 한 중화사상의 표현이었다. 조공으로 공물을 바치면 종주국인 명나라는 하사품, 즉 답례품을 적게는 공물의 몇 배에서 많게는 수십 배까지 들려 보냈다고 한다. 다시 말해 무역에서 이익을 얻기 위한 항해가 아니었다. 오히려

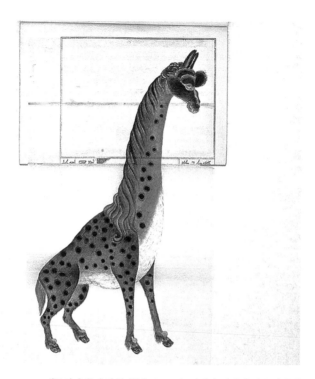

에도시대 후기 작품 〈본초도本草図〉. 명나라 시대에 다른 나라에서 들여온 기린을 그린 그림이 실린 중국 서적을 바탕으로 모사했다고 알려졌다.

(다카기 슌잔高木春山의 『본초도설本草図説』 참고)

하사품이 부족해 조공 제한을 실시했다고 하니 저절로 웃음이 지어질 정도다. 중화 민족의 체면을 유지하는 일도 분명 쉽지 않았을 것 같다. 명나라 시대 정화의 대항해는 위엄과 절도를 지닌 해양 진출이었다고 할 수 있다. 그들이 가져간 것도 각국의 진귀한 보물이나 기린, 사자, 타조, 얼룩말 등 신기한 동물이었다고 기록되어 있으니, 그 성과 또한 흐뭇하다.

대항해시대를 이끈 포르투갈과 스페인은 오스만제국이 지중해 무역을 지배하고 제한했기 때문에 다른 바다에서 해양 교역을 모색해야 했다. 그들은 왕명이라는 명목으로 난폭한 자들을 일확천금으로 꼬드겨 목숨 건 항해를 하게 했고, 그 대가로 부와 명성을 얻을 수 있도록 허용했다. 즉 국익을 얻기 위한 대담하고 뻔뻔한 도박이었다. 기항지 및 식료품 보급처 확보 등 해양 진출을 위한 준비도, 미지의 항로 개척도 모두 진검 승부였다. 그렇기에 그 방법이 난폭했을 거라고 미루어 짐작할 수 있다.

만약 중국이 대함단으로 항해를 지속해 아프리카 최남단의 희망봉을 넘었다면 어떻게 되었을까? 또 명나라의 대함단이 콜럼버스보다 먼저 신대륙에 도착해 대서양 항로를 발견하고, 마젤란의 선단보다 먼저 세계를 항해해 지구가 둥글다는 사실을 증명했다면 어떤 세상이 되었을까?

중화사상은 고압적이지만, 결코 다른 세계를 파괴하려고 하지 않았다. 잉카제국, 마야문명, 아스테라 왕국도 중국이 조공은 강요했을지라도 멸망될 일은 없었을지 모른다.

만약 산업혁명이 명나라 혹은 청나라 시대에 중국에서 일어났

다면 어땠을까? 아마 세계의 와인은 중국이 유럽에서 전개하는 전매 회사에 속해 수많은 한자가 와인 라벨에서 춤을 추고 있을지도 모르겠다.

아시아의 좌절

중국은 대항해시대의 패권을 잡지 않았다. 명나라와 청나라의 과거제도는 변함없이 이어졌지만, 너무 오랫동안 지속된 제도는 반드시 그에 대한 피로를 불러온다. '과거'라는 제도가 목표로 삼은 지식은 솔직히 인문과 예술계에 편향되어 있어 기술과 같은 실학은 경시되었던 것 같다. 대학이나 도서관을 정비해 교육의 성과를 올려 과학 지식의 발흥이 왕성해진 서양에서 먼저 기술에 의한 혁명이 일어났다.

네덜란드나 영국, 프랑스는 포르투갈이나 스페인보다 더 치밀하고 간사한 방법으로 인도와 동남아시아 지역을 식민지로 삼았다. 그런 와중에도 중국은 비교적 우아하게, 어쩌면 천하태평하게 중화사상을 고집했다. 명나라에서 청나라로 왕조가 바뀌어도 조공 이외에는 다른 나라와의 교류 관계를 수용하지 않았다. 중국이 맹목적으로 믿었던 중화 문명은 서양의 산업혁명에 의해 점차 그 우위를 잃어갔다. 당시 아편전쟁으로 청나라와 대치하고 있던 영국은 이미 대포를 탑재하고 증기기관 함대를 보유하고 있었다. 무역에서도 아시아를 자본주의적 합리성으로 바라보고 자

국과 인도, 중국과의 무역 균형에 주목했다.

차, 도자기, 면 등을 대량으로 중국에서 사들이는 한편, 중국에 수출하는 품목은 적어 수입초과에 빠져 있었던 영국은 식민지였던 인도에서 재배한 아편을 청나라에 수출해 무역균형을 꾀했다. 청나라가 아편 수입을 금지했을 때도 다양한 방법과 경로를 동원해 중국에 아편을 팔려고 했다.

만약 당시에 국제연합이 존재했더라면 아편 매매가 목적인 무역 강요는 윤리성과 평화에 대한 위협이라며 엄격하게 규탄했을 것이다. 하지만 분쟁은 무력으로 끝을 맺으면서 영국은 중국으로부터 홍콩 양도를 쟁취했다.

오늘날 중국 제도에 속하기를 저항하는 홍콩인들을 떠올릴 때마다 이런 역사적 사실이 아시아에 얼마나 복잡한 충격을 불러왔는지 생각하지 않을 수 없다. 식민지 문화가 지금의 스리랑카와 인도네시아 관광산업의 기초를 조성했듯이, 영국이 통치했던 홍콩 역시 아시아에 불가사의한 영향력을 만들어내고 있다.

한편 1,000년 이상 한 나라를 유지해오면서 홀로 동아시아 끝에 자리한 일본은 중국이 영국에 허무하게 무력으로 제압된 아편전쟁의 전말을 지켜보면서 크게 동요했다. 대규모 정치 개혁이었던 다이카개신大化改新이 일어난 시대부터 줄곧 중국을 최강국으로 인식해왔기 때문이다. 변화에 대한 감각은 중국보다도 일본이 더 민감해 중추에 빠른 영향을 끼쳤다. 나가사키가 센서 역할을 하며 해외 정보를 들여왔고, 아편전쟁에서 30년도 지나지 않아 무사가 통괄하던 막번체제幕藩體制가 붕괴했다. 그 결과 에도 막

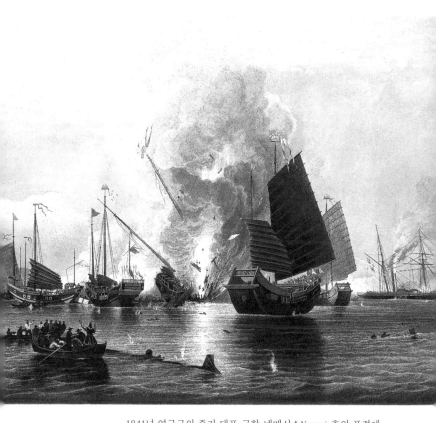

1841년 영국군의 증기 대포 군함 네메시스Nemesis호의 포격에
격파되는 청나라군의 정크선

(Bridgeman Images/aflo 제공)

부가 국가 통치권을 천황에게 돌려준 대정봉환大政奉還이 이루어 지면서 메이지 정부가 탄생했다.

메이지 신정부가 내세운 정책은 자국의 문화를 버리고 서양화로 전환하는 극단적인 것이었다. 서양의 외압으로부터 자신을 보호하려는 과도한 의식 때문이었다. 다시 말해 구미 열강에 굴하지 않고 어깨를 나란히 하는 근대국가로서 존재감을 내세우려고 한 나머지, 외부로 확장해가는 제국주의적 색깔이 강했다.

서양의 과학기술과 정치형태를 적극적으로 배워 산업을 일으키고, 쉽사리 침략당하지 않는 군사 정비가 필수라고 여겨 정치가 이와쿠라 도모미岩倉具視 등을 수장으로 내세워 미국과 유럽 등을 방문하는 해외 사절단을 파견했다. 일본인의 학습 의욕은 정치, 경제, 과학, 교육, 군사시설 등 매우 다양한 영역에서 왕성하게 표출되어 일본은 역사상 아주 짧은 시간에 급속히 바뀌었다.

그 성과와 실력이 청일전쟁과 러일전쟁으로 나타났고, 세계의 주목을 받게 된 섬나라는 열강의 외압을 잘 견뎌내는 듯 보였다.

이후 세계를 크게 뒤흔든 두 번의 세계대전이 일어났다. 전쟁 요인은 무수히 많지만, 단도직입으로 말하면 민족주의와 부국을 향한 욕망이 급속히 그리고 세계적 규모로 확장된 것이 원인이었다. 이 전쟁들의 특징은 전쟁 방식이 기술혁신에 의해 비약적으로 바뀌면서 항공기, 전차, 독가스, 레이더 기술 등의 신무기가 투입되어 대량 살상이 일어났다는 사실이다. 제2차 세계대전 말기 핵무기가 초래한 거대한 규모의 살육을 똑똑히 지켜본 세계는 무력에 의존한 분쟁 해결이 되돌릴 수 없는 비참한 결말을 가져온

다는 사실을 직면했다.

제1차 세계대전을 계기로 대국의 반열에 올라섰다고 판단한 일본은 근대주의에 의한 계몽이라는 대의명분을 국위 발양에 덧대어 아시아 패권을 노리는 군의 폭주를 억제하지 못하고 결국 대만, 조선 그리고 만주를 점거하고 식민지화했다.

어쩌면 제국주의 혹은 식민지주의는 서양 열강이 아시아, 남미, 아프리카를 자신들의 지배하에 넣는 과정에서 일으킨 자본주의적 욕망의 폭주라고 할 수 있다. 중국과 조선의 민족주의가 식민지 지배 혹은 제국주의에 대한 '사회주의'나 '민족의 독립'이라는 형태의 저항운동으로 일어난 경위를 생각해보면, 일본이 지금도 식민지 지배의 역사를 규탄받는 이유는 아시아 나라들 가운데 유일하게 서양 열강과 같은 짓을 저지른 만행에 대한 원망이 뿌리 깊게 자리 잡고 있기 때문이라는 사실을 일본은 인식해야만 한다.

메이지 유신에서 제2차 세계대전까지 일본은 그야말로 세계의 열강과 나란히 서기 위해 식민지 지배를 감행했다가 제2차 세계대전의 패전으로 모든 권리를 잃었다. 주요 도시가 공습으로 전부 불타 310만 명이 전사했으며, 핵폭탄 투하로 두 도시가 순식간에 잿더미로 변했다.

제2차 세계대전 이후의 일본과 제조업

관광을 산업적 관점으로 재조명하려면 세계 속 일본의 위치와 존재감을 객관적으로 인식하고 개선할 필요가 있다. 조금 멀리 돌아가는 것 같지만, 일본의 미래 자원이 무엇인지 생각하기 위해서는 근대사를 냉정하게 반추하는 일이 중요하다.

1945년 포츠담선언을 수락하고 패전을 받아들인 일본의 상황은 비참하기 그지없었다. 무차별폭격으로 인한 파괴는 도쿄나 오사카와 같은 대도시에 그치지 않았다. 지방 도시도 거듭되는 공습으로 파괴되었다. 실로 국토가 초토화된 것이다. 1945년 패전 이후 7년 동안 일본은 연합국 군최고사령관 총사령부GHQ의 간접 통치하에 놓였다. 그 기간 일본 정부는 미국의 간섭과 극동위원회의 감시 아래 '평화헌법'이라고도 불리는 신헌법을 만들어 1946년 공포했다. 헌법에는 "천황을 최고 권력자가 아닌 상징으로 삼는다, 분쟁을 해결하는 수단으로 무력행사를 포기한다, 군인의 정치 개입을 인정하지 않는 문민에 의한 국가 통치"가 명기되어 있었다.

1951년 샌프란시스코에서 연합 각국과의 강화조약이 체결된 그다음 해에 일본의 주권이 일본 국민에게 돌아갔다. 당시 한반도의 남쪽과 북쪽에 주둔한 미국과 소련의 대립이 두드러지면서 38도선을 중심으로 한 한국전쟁이 발발했다. 전쟁 상황에 따라서는 동아시아 전체가 공산주의화될 수 있었으므로 일본을 공산권의 방파제 혹은 서쪽의 교두보로 이용하려는 미국의 의도가 짙게

작용하고 있었다. 사실 주권 독립은 했어도 자국을 방위할 수단을 가지고 있지 않았던 일본은 '미일안전보장조약'을 체결하고 미군의 일본 주둔을 받아들였다. 주권은 일본에 있지만, 군사 거점은 미국에 있다는 구도가 깔려 있었다. 미국과 일본이 '미일 연대가 동아시아의 평화와 안정에 매우 중요'하다고 끊임없이 주장하는 이유가 바로 여기에 있다. 핵이라는 절망적인 무력을 손에 넣은 인류가 분쟁의 해결 수단으로 전쟁을 이용하는 것은 인류 멸망으로 이어지는 어리석은 행동이다.

1991년 소비에트연방 붕괴로 동서의 긴장은 종식되는 듯했지만, 중국의 대두라는 새로운 상황이 펼쳐지면서 세계는 다시 긴장감이 높아지고 있다. 강력한 군사력과 경제력을 등에 업고 자타공인 '세계의 경찰' 역할을 했던 미국은 이 같은 상황에서 점점 여유를 잃고 자국 우선주의로 돌아서고 있다. 협량, 자존이 된 미국의 자세는 향후 세계의 동향에 서서히 영향을 미칠 것이다. 국제적 문제를 판정하는 방법으로 이성과 객관성이 우선시되고 인류의 슬기로운 지혜가 기능한다면, 무력을 지니지 않는 자세에 긍지를 가져야 한다. 단지 불확정성이 높아지는 세계에서 자국 우선주의로 기울고 있는 미국에 그들 병사의 희생을 예상하면서 극동의 다른 나라를 방어해주길 바라는 데에 어떤 확신을 가질 수 있을지, 우리는 신중하게 생각해야 한다. 즉 문민으로 국가를 통치하고 전쟁에 의한 해결을 영구히 포기한다는 평화헌법을 지닌 국가로서, 근대사에 입각해 과거의 잘못을 반성하면서 어떤 미래 비전을 가질 수 있을지 생각해야 한다.

태평양전쟁이 종결된 뒤 초토화된 일본을 이끈 산업은 '제조업'이었다. 석유와 금속 등의 자원이 부족한 일본이 경제를 되살리기 위해 원료를 수입해 제품으로 수출하는 '가공무역', 즉 '공업'을 비전으로 삼은 것은 어쩌면 자연스러운 흐름이었다. 미국에 안전보장을 맡기고 산업 진흥에 매진할 수 있었던 환경도 전쟁 후 일본의 공업화와 고도 경제성장에 순풍 역할을 했다.

　항공기와 전함을 제조하고 제어하던 기술을 섬유, 조선, 철강, 자동차 등 평화적 제품 제조로 전환하면서 일본의 공업은 놀라운 속도로 진화를 거듭하며 경제적으로 눈부신 성과를 거두었다. 국가별 민족적 자질의 유무에 대해 단언할 수 없지만, 일본인의 성실함과 꼼꼼함은 '규격 대량생산'이라는 20세기 후반의 공업화 비전과 잘 맞아떨어졌다. 시대는 하드웨어의 합리적 생산과 더불어 전자공학에 의한 제어의 치밀화 및 소형화가 가속화되어 일본의 공업화 전략은 그 파도에 보란 듯이 올라탔다.

　현재 일본 제조업을 지탱하는 중심이 된 자동차 생산은 초기에 독일과 미국에 뒤처져 있었다. 하지만 제조법이나 제품의 품질, 시장 창출의 면에서 멈추지 않고 개선을 거듭한 끝에 마치 물이 스며들듯 세계시장으로 퍼져나가 20세기 종반에는 세계 자동차 산업을 선도할 정도로 성장해갔다. 가전과 첨단 기기에서도 전자공학을 활용한 치밀하고 소형화된 제품이 세계시장을 석권하면서 'Made in Japan'은 세계적으로 고품질의 지표로 여겨졌다. 또 수정진동자 시계는 정밀도와 가격 면에서 세계를 놀라게 했으며, 고성능에 고장이 적은 카메라는 정밀 제품으로 이름을

날렸다. 1968년 국민총생산GNP이 미국에 이어 세계 2위가 되면서 동아시아의 섬나라는 세계경제 대국으로 확고하게 자리매김했다. 지가도 급등해 일본은 경제적 번영에 한동안 취해 있었다. 하지만 상황은 조금씩 바뀌기 시작했다. 거품경제 붕괴가 일본의 정체를 불러온 원인으로 알려져 있지만, 그것만이 원인은 아니었다. 컴퓨터 발달이 산업 혁신 기술로서 착실하게 차세대의 산업 근간을 바꾸고 있었지만, 일본은 소프트웨어, 인터넷, 정보공학이 융합된 산업에 한발 늦게 진출했다.

근간을 바라보는 방법

산업 전환이 뒤처진 것도 그렇지만, 일본이 간과한 것이 있었다. 아시아 전체를 아우른 미래 비전과 자국의 미의식 혹은 문화 상황의 업데이트였다.

실크 모자를 쓰고 서양 신사처럼 콧수염을 기르고 서양식 건물에서 밤새도록 댄스파티를 여는 메이지시대의 퍼포먼스는, 시대를 구분 짓는 문명의 힘을 알기 쉽게 표현하는 연출로서 필요했을지도 모르고 나름대로 효과도 있었을 것이다. 양복을 차려입은 메이지 천황의 모습을 사진이나 그림으로 볼 때마다 메이지시대의 어려움과 격동을 상상한다. 그러나 서양에 대한 심취는 한때면 충분했다. 서양 문명이 산업 기술혁신을 먼저 가져왔다면, 일본은 그 기술을 배우기만 하면 되었다. 하지만 예의 바르게도

일본은 양식과 라이프 스타일까지 전부 받아들이기 위해 노력했다. 소설가 다니자키 준이치로谷崎潤一郎가 『음예예찬(陰翳礼讃)』에서 이야기했듯이, 메이지유신은 가스를 사용한 조명 기술을 배우기만 하면 되었는데 '가스등의 형태'까지 도입하고 말았다. 그 결과 일본 문화는 생활 속에서 지켜온 독자적인 미의식을 잃었다. 『음예예찬』에 쓰여 있는 것은 일본의 숨겨진 섬세한 감수성에 대한 예찬만이 아니다. 오히려 그 너머의, 문명개화로 잃어버린 일본의 전통미에 대한 심정을 절절하게 담고 있다.

물론 문화란 소비재처럼 사용한다고 사라지지 않는다. 문화를 계승하는 사람들의 감성 근간에는 꺼지지 않는 불씨와 같은 것이 있어 마음만 먹으면 재현할 힘을 지닌 유전자와 같다. 건축도, 정원도, 그림이나 의장도, 공예도, 생활 미학도, 메이지 무렵 그 기세가 꺾인 듯했던 일본 문화는 창고 깊숙이 넣어둔 선조의 유산과도 같다. 나는 그것들을 조심스럽게 꺼내 먼지를 털고 새로운 세계 문맥 안에서 다시 빛을 비추는 시기가 왔다고 생각한다. 아시아를 포함한 세계 문화의 다양성에 공헌하고 풍요롭게 빛나게 할 자원을 자국 문화에서 찾아내 미래 자원으로 활용할 때가 도래했다.

태평양전쟁의 패전은 말로는 표현할 수 없을 정도로 일본에 큰 충격을 안겨주었다. 전쟁 중의 교육은 국민에게 사고의 여지를 주지 않고 국가를 총동원해 사람들의 의식을 전쟁으로 쏠리게 했다. 민주주의에는 사람들의 교양이나 사고력을 높여 한 사람 한 사람의 판단력을 향상한다는 전제가 필요하다. 그런 사고를

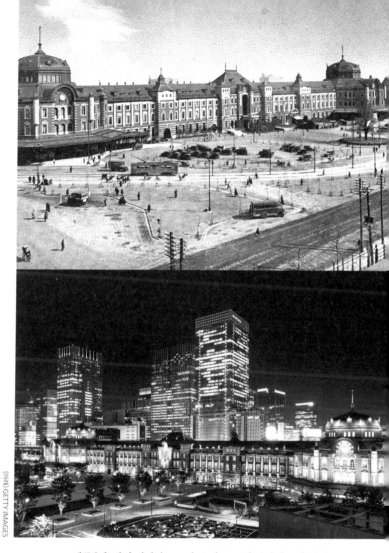

대공습을 받기 이전의 도쿄역(위)과 2012년 복원이 끝난 현재
의 도쿄역(아래)

통해 세뇌 교육에 거부감이나 저항을 느낀 사람들이 적지 않았는데도 군사력이 정치를 좌지우지하는 환경에서는 사고의 합리성조차 기능하지 못했다.

한편 패전으로 초래된 아메리카식, 즉 자유와 개인주의를 구가하는 풍조는 전쟁 당시의 교육에 강력한 한방을 날리며 전후 일본인의 마음과 감수성에 자극을 주었다. 일본인은 자기 나라를 완벽하게 이긴 미국이라는 나라에 심취해 있었다. 특히 젊은이들은 음악, 패션, 라이프 스타일은 물론 인생관이나 가치관에까지 미국의 영향을 받았다. 심지어 어릴 때부터 '아메리칸 컬처'를 영양분으로 취하며 성장한 일본인의 눈에는 전통문화와 풍습처럼 옛날부터 지켜온 것들이 오히려 답답하게만 보였다. 소비문화와 유행도 세상의 '진취적' 지향을 부채질해 사람들은 '새로운 것'과 함께하기를 원했고, '오래된 것'은 부정적인 것으로 치부했다. 전쟁 전이나 전쟁 중의 군국주의적 가치관과 함께, 역사를 쌓아온 과거의 일본까지도 모조리 내다 버릴 것 같은 기세였다.

열려 있는 것

유럽에 대한 동경과 심취도 미국 숭배와 나란히 형성되어갔다. 커다란 좌절을 맛본 뒤 부흥을 목표로 한 일본은 근대주의에 먼저 도달한 유럽이 합리성을 바탕으로 도시, 환경, 경제, 공업, 교육 등에 접근해가는 방식에 경이로움을 느꼈고, 이를 진지하게

배우려고 했다. 아메리칸 컬처는 경기가 좋은 시기에 끓어오르는 향락적 냄새가 강한 데 비해 유럽은 전통과 근대적 이성의 융합이 자아내는 성실하고 믿음직한 매력으로 넘쳤다.

독일은 패전국이면서도 제2차 세계대전 이전에 미술과 건축 교육에 발자취를 남겼고 현대미술에 커다란 영향력을 끼친 바우하우스 등 영리한 합리주의 성과를 차례차례 만들어냈다. 프랑스는 왕의 통치로 탄생한 역사 자산을 시민혁명을 통해 국가 자원으로 활용하고 구가해 세계가 동경하는 예술의 나라로 자리 잡았고, 이탈리아는 미켈란젤로로 대표되는 자유분방한 조형성을 바탕으로 밝고 긍정적으로 제품 생산에 매진했다. 영국은 뛰어난 교육 전통과 노하우를 통해 금융과 경제 분야에 훌륭한 인재를 꾸준히 배출해냈다. 유럽 각국에서 배워야 할 것들이 끊임없이 등장하자 일본은 다시 왕성한 의욕으로 이들 나라를 배워갔다.

미국 문화가 불러온 자유와 향락 그리고 도전하는 자세는 일본인에게 활기를 주었고, 유럽에서 배운 모더니즘의 지적 성과는 일본의 산업을 크게 성장시키는 토대가 되었다.

하지만 우리가 패한 상대가 선진적인 유럽과 미국의 문명이라고 착각하고 한 치의 의심도 없이 동경해버린 나머지, 한편에서는 아시아 국가들에 대한 경시가 생겨났을지도 모른다. 만약 아시아를 하나의 모체로 생각하는 이성을 지녔다면 거기에서 한층 다른 미래와 산업의 가능성을 발견했을지도 모른다는 생각이 든다.

일본에서 자란 문화는 절대로 모더니즘에서만 비롯된 것이 아니다. 중국과 조선에서 많은 것을 배우고 서양 문물에 순수하게

전용했으며, 그것을 긴 시간에 걸쳐 음미하면서 일본의 문화는 조성되어왔다.

종이나 문자는 중국에서 들어왔다. 고대부터 오랜 시간에 걸쳐 중국의 법과 병법, 윤리와 철학, 차와 문학, 서화의 미학을 배우고 또 가르쳐왔다. 고대 일본인은 조선의 예술 문화에 크게 감화했다. 조선 시대의 도자기 등은 현대 일본에서도 놀라울 정도로 가치가 높다.

지금 동아시아는 해결이 어려운 많은 문제를 안고 있다. 이는 역사적 사실의 열거와 동서 이념의 대립과 같은 단순한 도식으로는 간단히 정리할 수 없다. 이웃을 의식하고 장벽의 존재에 신경을 곤두세울 것이 아니라 문화를 생각하는 구상에서는 서로 장벽을 걷어내는 상상력이 필요하다.

세상은 지금 세계화를 향해 크게 요동치고 있다. 국경을 넘어 지구상을 이동하는 사람들의 움직임은 점점 활발해지고 있다. 코로나바이러스 감염증이 유행해도 움직임은 멈출 줄 모른다. 어디에서든 일할 수 있고 소통할 수 있다는 사실이 검증된 세상에서 회의를 위한 출장은 줄어들지언정 사람들의 유동성은 오히려 높아질 거로 예측한다. 이런 상황 속에서 더욱더 로컬의 가치에 주목하게 된다. 세계화를 선도하는 것은 경제다. 그러므로 더욱 가치를 만들어내는 근원은 문화, 즉 지역성에 있다는 사실이 선명해진다. 글로벌한 문화라는 것은 없다. 문화는 그곳에만 있는 고유성 그 자체다.

유럽의 식민지 지배를 받은 인도네시아나 스리랑카가 자신들

의 근간에 있는 것을 '가치'로서 세계의 문맥에 제공할 수 있을지 '자각'했듯이, 동아시아는 글로벌한 문맥 안에서 고유의 가치를 연계하고 호응해 창출해나갈 필요가 있지 않을까? 그러려면 동아시아 문화에 대한 상호 이해와 교양이 꼭 필요하다. 교양이란 자신의 나라로 이익을 유도하는 지략이 아니라 '열린 지성'이다.

'East Meets West'에서 'East'에 해당하는 것은 동양의 모든 나라여야 한다. 국가와 체제를 뛰어넘어 이를 아시아 문화권으로 본다면 지금도 도도하게 흐르고 있을 동양의 모든 문화가 힘차게 박동하며 거기에서 숨 쉬고 있어야 한다.

30년에 걸친 경제, 산업의 정체를 거쳐 성장기에서 성숙기로 향하고 있는 일본을 생각했을 때, 앞서 말한 시점으로 세계를 응시하는 기운이 서서히 생겨나고 있다고 느낀다. 부국에 들뜬 급진 경제국이 아니라 천수백 년의 역사를 거슬러 올라가 시점을 재설정하고 더 나아가 50년 정도 앞을 내다본다면, 거기에는 어떤 일본, 어떤 동아시아 그리고 세계가 보일까? 일본에 요구되는 것은 적어도 세계의 중심이 아닌 유라시아의 동쪽 끝에 있는 열도라는 소박한 곳에서 조용히 세계의 균형을 만들어갈 지혜와 자세이지 않을까? 인공지능이 세계를 바꾸기 시작한 지금, 미래를 예측하는 일은 쉽지 않다. 하지만 이런 비전과 가능성에 대한 감응이 젊은이들을 중심으로 조금씩 생겨나고 있다.

.

제 3 장

유라시아 동쪽 끝에서 생각하다

세계를 돋보이게 할 향신료

스무 살 때 처음으로 세계를 여행했다. 파키스탄항공으로 1년 오픈 티켓을 끊어 중국 베이징, 파키스탄 라왈핀디를 경유해 런던으로 가서 프랑스, 스위스, 이탈리아, 독일을 돌았다. 그런 다음 유고슬라비아를 경유해 그리스로 들어가 미코노스섬에서 잠시 체류했다가 이집트로 건너간 뒤 거기에서 파키스탄으로 날아가 육로를 이용해 인도에 들어갔다. 누가 보아도 젊은 배낭여행객다운 여행이었지만, 이 여행으로 나는 세계에 대한 감촉을 어느 정도 손에 쥘 수 있었다.

가끔 생각나는 것이 하나 있다. 독일 프랑크푸르트에서 먹은 햄과 소시지의 맛이다. 계획에 없던 프랑크푸르트행이었다. 런던발 파리행 비행기에 문제가 생겨 프랑크푸르트에 내려 항공 회사가 준비해준 호텔에서 하룻밤 묵게 되었다. 가난한 여행객에게는 감히 엄두도 못 낼 호텔 숙박이었기 때문에 오히려 기쁠 정도였다. 무엇보다 다음 날 호텔 조식에서 먹은 햄과 소시지 맛에는 놀라지 않을 수 없었다. 그전까지 내가 생각한 햄은 일본 식품 회사에서 제조한 동그랗게 슬라이스된 깔끔한 풍미의 것이었다. 그런데 독일의 햄과 소시지는 색, 형태, 질감이 완전히 달랐다. 한마디로 '스파이시'했다.

중학생이었을 때 세계사 수업에서 '동인도회사'에 대해 배웠다. 유럽 사람들이 향신료나 면 등을 찾아 동방무역의 항로를 개척하고 동남아시아를 식민지로 삼아 불가사의한 이름의 이 회사

를 설립해 대량의 향신료를 유럽으로 운반해 어마어마한 부를 쌓았다는 내용이었다. 하지만 10대 중반도 되지 않은 중학생 소년에게는 향신료, 즉 후추나 시나몬, 정향, 육두구에 유럽 사람들이 왜 그렇게까지 열광해 망망대해에 배를 띄울 각오까지 하며 손에 넣으려고 했는지 전혀 이해할 수 없었다.

솔직히 프랑크푸르트에서 스파이시한 햄을 맛봤을 때도 아직 뭐가 뭔지 몰랐을 것이다. 이후 세계 이곳저곳을 돌아다니는 사이 역사 속에서 어떤 가치가 세계를 유동하고 있었는지 어렴풋이 알게 되었다. 각국의 음식을 맛보고 테이블 위의 후추 셰이커를 흔들거나 후추 그라인더를 돌릴 때마다 왜 유럽 사람들이 '후추'에 매료됐는지 그 이유를 납득한다. 대항해시대 이전, 육로를 통해 아주 적은 양의 향신료만 들어왔던 무렵의 유럽 식육 문화를 생각하면 과연 후추는 가공할 만한 존재임이 분명하다.

한편 그 시대에 '고추'라는 것은 아시아에 존재하지 않았다. 중남미의 멕시코나 페루 지역에서 나는 고추는 반대로 콜럼버스의 신대륙 발견을 계기로 유럽인을 통해 아시아에 들어왔다. 현재 세계에서 가장 매운 요리라고 하면 중국 쓰촨, 후난, 윈난 지역 혹은 인도, 태국 지역을 떠올리게 된다. 검붉게 끓어오르는 지옥의 가마처럼 고추나 산초를 가득 넣은 쓰촨의 휘궈, 다양한 향신료를 혼합한 가람 마살라로 만든 인도 카레, 고추의 매운맛에 레몬그라스의 새콤한 향을 섞은 똠얌꿍 등 생각만 해도 입안이 타오를 것 같다. 그런데 중국 내륙부와 인도, 태국은 세계에서 가장 늦게 고추가 전파된 지역이라고 한다.

향신료라고 해도 매운맛의 종류는 다양하다. 후추는 깔끔하게 '톡 쏘는' 매운맛, 산초는 마麻라고 불리는 혀가 찡하게 '저리는' 매운맛, 고추는 타는 듯한 '뜨거운' 매운맛이다. 고추가 없었다는 것은 대항해시대 전까지 쓰촨도 인도도 태국도 타오르는 듯한 매운맛이 없었다는 뜻이 된다.

요컨대 세계는 서로 '없는 것'을 교환하면서 독자적 문화를 부각해왔다고 할 수 있다. 세계의 교류는 서로 섞이며 평균화를 향해가는 것이 아니다. 인도의 카레나 쓰촨의 휘궈는 후추나 산초로 완성된 매운맛에 고추를 더해 오히려 첨예한 개성을 만들었다. 프랑크푸르트의 햄과 소시지도 아시아에서 들여온 향신료가 더해져 서민 생활에서 빠질 수 없는 음식의 에센스로 숙성되었다.

이는 식문화에 한정된 이야기가 아니다. 문화 전반에서도 마찬가지다. 구미 열강의 식민지였던 인도차이나반도의 여러 나라나 말레이시아, 인도네시아와 같은 나라들도 유럽의 문화, 기술, 욕망이 그 나라에 들어가면서 독자적으로 성숙해갔다. 인도네시아의 발리가 그렇고 스리랑카가 그렇다.

일본에서 이異문화 촉매 역할을 한 향신료는 가장 먼저 만난 유럽 문화였으며, 아메리칸 컬처였다. 일본의 미래 산업에서 중요한 역할을 할 관광에서 일본의 독자성을 첨예화할 향신료는 무엇일까? 나는 그것이 '럭셔리'라는 가치관이라고 생각한다.

고대에서 중세에 걸쳐 가치의 정점에는 늘 '왕'이 있었다. 세계 규모로 관광의 미래를 생각한다면 '가치'의 내력을 정리해둘 필요가 있으므로, 내 나름의 해석을 서술해본다.

국가라고 불리는 거대 집단을 통솔하기 위해서는 누구도 대적할 수 없는 강한 힘, 즉 절대적 질서 혹은 권력의 상징이 필요했을 것이다. 다시 말해 왕은 필요에 의해 생긴 존재였다. 지력과 무예에 뛰어난 사람이 전쟁에서 이기고 사람들을 통솔하며 정점에 군림하는 과정이 왕의 시작이었다고 해도, 결과적으로 고대와 중세 사회에서 왕은 '능력'보다 '상징'이 중요했다. 왕이라면 영리하고 비범한 왕이 가장 이상적이지만, 솔직히 폭군이든 우매한 왕이든 나이 어린 왕이든 벌거숭이 왕이든 상관없었다. 특출난 권위가 거대 집단을 유지하는 가치의 기둥으로서 필요했고, 그것을 표상하는 상징이 있으면 왕이자 군주로서 군림할 수 있었다. 즉 왕은 명백히 '기호記號'였다.

고대 중국의 청동기는 복잡한 문양으로 뒤덮여 있었다. 녹이 슬어 청록색으로 뒤덮인 창연한 모습에 기나긴 인류사를 생각하게 되지만, 거기에 집적된 조밀 문양은 그 무엇으로도 형언할 수 없는 신기한 분위기와 구심력을 뿜어낸다. 즉 조밀 문양이라는 기호의 표상은 '왕' 그 자체가 아니었을까 싶다.

완성 직후의 청동기는 보는 이를 압도하는 위광을 뿜어냈을 것이다. 주로 제식용으로 사용했던 청동기를 '청동 제기'라고 부

르는데, 어떤 의식에 사용되었든지 간에 거기에는 위대한 힘을 표상하는 역할이 있었음이 틀림없다. '높은 기능을 지닌 자가 방대한 시간과 에너지를 들이지 않고는 절대로 도달할 수 없는 고도의 달성'으로서 그 제기들을 보여주면 하위 계층 사람들은 그 위용에 벌벌 떨며 넙죽 엎드렸을 것이다.

청동기뿐 아니라 중화를 자처하던 국가의 장식은 왕이나 황제의 위엄을 나타내는 장엄한 문양으로 가득 채워져 있다. 중국 이외에도 힘이 왕성한 곳에 조밀 문양이 나타난다. 예를 들어 인도 무굴제국의 황제 샤자한이 사랑하는 왕비를 위해 만든 무덤 '타지마할Taj Mahal'은 동서에서 수집한 형형색색의 돌을 이용한 상감세공象嵌細工으로 뒤덮여 있다. 이슬람 세계에서도 모스크 안팎은 고밀도의 기하학 문양으로 가득 채워져 있어 그 기이한 밀도가 이슬람의 권위를 구현하고 있는 듯 보인다. 아름다움을 넘어 위협을 받는 듯한 느낌마저 든다. 조밀 문양은 어떤 의미에서는 시위이자 분쟁을 억누르는 힘이었을지도 모른다. 거스르면 무서운 일을 당할 수 있다고 암시하는 듯한 야쿠자의 문신처럼 '위협'을 상징하기 때문이다.

유럽 또한 절대군주 시대에는 바로크나 로코코와 같은 예술 양식이 고안되어 왕의 권위를 눈부시게 수놓았다. 계율과 윤리의 상징으로 신성함을 강조해야 했던 기독교 교회 또한 고딕으로 대표되는 웅장하고 아름다운 건축에 막대한 에너지를 투입했다. 또 왕후 귀족이 앉던 '고양이 다리'라고 불리는 로코코 양식의 의자는 곡선의 우아함과 섬세한 디테일 때문에 앉는 도구라기보다는

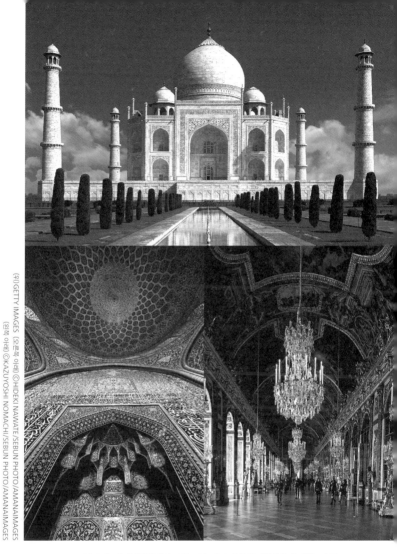

인도의 타지마할(위)/프랑스의 베르사유궁전 '거울의 방(오른쪽
아래)/이란의 셰이크로트폴라 모스크 내부(왼쪽 아래)

지위를 암시하는 기호처럼 보였다.

왕궁을 동경하고 교회에서 존엄을 느낀 사람들은 장식으로 가득한 인테리어나 가구, 화려한 샹들리에를 긍지로 여기고 계승했다. 그리고 그러한 양식을 마치 권위를 나누어 갖듯이 자신들의 생활에 도입하려고 했다. 똑똑 떨어지는 물방울이 원대한 시간 속에서 종유굴을 만들어내듯, 왕과 국가들이 새겨온 긴 역사에서 럭셔리를 가치로 숭배하는 암묵의 지향은 조금씩 사람들의 세계 상에 깊게 새겨져 자라왔을 것이다.

물론 화려하고 미려한 장식 안에서도 세련과 제어가 태어나 '엘레강스élégance'라는 고상함이 파생했지만, 서민은 왕궁을 정점으로 한 화려한 장식을 동경했다. 왕의 힘이나 권위가 형식화되고 평범한 생활자가 주역이 된 지금도 사람들의 럭셔리에 대한 동경은 깊게 남아 있다.

클래식과 모던

한편 왕의 시대가 종식을 맞고 세계는 근대사회로 이행했다. 이는 서양에서 '시민혁명'이라는 형태로 시작되었다. 세상의 가치 중심이 왕이 아니라 평범한 생활자 한 사람 한 사람, 즉 시민에게 옮겨 가 그들이 주역이 되는 사회가 도래한 것이다. 프랑스혁명이 18세기 끝 무렵에 일어났다는 사실에 비추어보면 그다지 먼 과거의 이야기도 아니다. 합리성이라는 사고방식이 사회로 서서

히 퍼지면서 인간이 만들어내는 건축이나 가구, 일상 용품도 과잉이나 낭비를 없애고 소재, 기능, 형태의 관계를 최단 거리로 묶는 편이 좋겠다는 명석한 사고방식이 생겨났다. 이를 근대주의 혹은 모더니즘이라고 한다.

왕과 귀족에 기생했던 건축과 일상 용품은 유연하고 자유로워졌다. 아르누보나 미래파, 분리파, 데 스틸 혹은 바우하우스 운동에서 탄생한 참신한 조형과 디자인, 르코르뷔지에Le Corbusier나 미스 반데어로에Mies van der Rohe와 같은 모더니즘을 대표하는 건축가들의 재능이 만들어낸 공간이 권위와 양식에서 해방된 이성을 통해 독특한 분위기를 발산하기 시작했다.

시민혁명에 이어 산업혁명이라는 기술혁명이 유럽에서 일어났다. 그 결과 세계의 부가 한동안 유럽 혹은 북미로 집중되어 '럭셔리'의 중심이 왕에서 기업가 혹은 부유층으로 옮겨 갔다. 일본어에는 벼락부자라는 뜻의 '나리킨成金'이라는 말이 있다. 서민이 노력과 행운으로 큰 재물을 손에 넣었을 때 대부분은 자기 집을 호사스럽게 건축하는 데 돈을 썼다. 마치 옛날부터 높은 지위의 귀족이었다는 듯이 거들먹거리는 행동을 장기의 '보步'가 '금金'(일본 장기의 말은 옥玉, 금金, 은銀, 계桂, 향香, 각角, 비飛, 보步로 구성되어 있다)으로 바뀐다는 뜻의 '나리킨'에 빗댄 말이다.

서양에서는 이를 '누보리슈Nouveau Riche'라고 부른다. 어느 표현이든 부를 손에 넣은 자들의 어울리지 않는 럭셔리를 야유하는 뉘앙스를 느낄 수 있다. 즉 사회구조는 새롭게 바뀌었어도 과거에 존재하던 권위에 대한 동경은 뿌리 깊게 남아 있다. 부유층

은 왕의 기호였던 호사를 지향했고, 이를 냉담하게 관찰하는 서민은 부만으로는 쉽게 손에 넣을 수 없는 가치로서 권위를 향한 동경과 경의를 몰래 품어왔을 것이다.

만약 인간이 합리성만으로 살아가는 존재라면 근대주의, 즉 모더니즘의 물결이 모든 환경을 덮쳐버릴 듯도 하다. 하지만 현대 유럽 국가들을 보며 문득문득 드는 생각이 있다. 고층 빌딩이 들어서 있는 첨단 기술의 도시도 편하지만, 오래된 거리 모습이나 역사를 뛰어넘어 지켜온 구시가지에 여전히 가치의 중심이 숨 쉬고 있다고 말이다.

거리 한가운데 교회의 첨탑이 솟아 있고 토지의 질서를 관리해온 영주의 성이 지역의 중심을 만들고 서민들은 그 방식을 받아들여 집과 광장, 시장과 번화가를 형성해갔다. 오랫동안 이어져 온 것에는 그만큼의 시간을 매일의 생활이나 충족에 바쳐온 인간의 뛰어난 지혜가 녹아들어 있다. 그리고 거기에는 근대주의와 다른 합리성과 인간미가 숨어 있다. 유서 깊은 지역일수록 오래된 거리에 녹아 있는 권위에 대한 신망과 동경을 느낀다. 특히 유럽 사람들의 고전주의에 대한 지향은 생각보다 깊다.

매년 밀라노에서는 가구 박람회 〈밀라노가구박람회Salone del Mobile di Milano〉가 열린다. 새로움과 개성을 지향하는 이런 행사에서조차 거대한 전시장을 꽉 채우고 있는 가구는 대부분 '클래식'이거나 그것을 의식한 제품이지, 고전주의의 속박을 털어내고 과감하게 신감각을 추구한 제품이 아니다. 가구 박람회는 전 세계에 새롭게 생기는 호텔 등 거대한 수요를 대상으로 열린다. 따

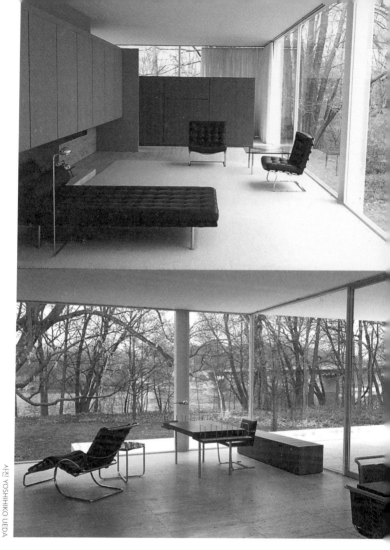

미국 시카고 근교 플래이노에 있는 미스 반데어로에의 〈판스워
스 하우스Farnsworth House〉

라서 가구 박람회의 경향이야말로 저절로 세계 호텔이 보수를 지향한다는 증거가 된다.

　모더니즘의 싹을 거쳐 독일 바우하우스에서 디자인이 그 사상의 떡잎을 펼친 이후 외계外界 환경 형성의 합리적 사고방식이 세계를 향해 폭발적으로 퍼져나갔다. 한편 바우하우스의 탄생에서 100년이 지난 오늘날 '클래식'이 모더니즘의 대표 디자인이라는 위치를 차지하기 시작했다. 세상 사람들의 풍요에 대한 동경은 아직 보수적인 것이 대세다. 왕족이 상징으로 기능하던 유럽 국가에서도 이런 경향이 강한데, 특히 부유층일수록 두드러진다.

　자본과 부가 세계를 움직이자 왕궁의 기호성이 부유층의 저택 혹은 호텔로 이어졌을지도 모른다. 호텔에서는 결혼식이나 연회, 파티가 매일같이 열리고 맛있는 술과 음식, 패션과 사교를 즐기는 화려한 무대 역할을 하고 있다. 사람들은 호텔에서 화려한 시간을 보내고 싶어 하고, 부자는 이를 소유하고 싶어 하며, 미와 통하는 자들은 이를 창조하고 싶다고 생각한다.

일본 호텔은 왜 유럽 클래식인가

유럽 사람들이 과거 왕후 귀족의 취미를 전통이라고 여기고 거기에서 동경과 향수를 느끼는 것은 그 과정을 생각하면 자연스러운 일일지 모른다. 하지만 일본을 뒤돌아보면 명성 높은 호텔이 모두 같은 방향을 향하고 있는 것처럼 보이는 이유는 무엇일까?

영국 런던에 있는 호텔 〈고어The Gore〉의 입구. 호텔은 지금도
고전주의를 지향한다.

몇 가지 이유를 생각해볼 수 있다. 첫 번째로 국제적 장면에서 한 나라의 문화를 내세우는 듯한 표현은 결코 우아하지 않기 때문이다. 국제적 분위기를 고려하지 않은 자국 취향의 노출을 방문객은 그다지 반기지 않는다. 세계 각지에서 찾아오는 손님들은 그 나라를 대표하는 호텔이 위화감 없이 지낼 수 있는 보편적인 쾌적함을 갖추고 있기를 원한다. 따라서 현관에서 신발을 벗고 다다미 위에 방석을 깔고 앉는 방식을 다른 나라에서 온 방문객에게 강요할 수 없다. 호텔 서비스의 목적은 그곳에서 지내는 사람들이 편안하고 기분 좋게 그리고 쾌적하게 지낼 수 있게 하는 것이다. 일본의 미의식이라고 해서 불필요한 긴장감을 강요하면 촌스럽다. 오히려 상대의 스타일로 접객하는 일을 겸양의 미덕으로 삼는 사고방식도 있을 것이다.

다른 이유도 생각할 수 있다. 일본의 호텔은 이국에서 온 방문객을 접대하는 방법을 익히는 것으로 일본인이 서양 문화를 음미하고 교양으로 구사해가는 롤 모델을 연기해왔을 것이다. 일본인은 포크와 나이프 사용법이나 식사 예절을 모르면 부끄럽다고 생각한다. 소리 내서 수프를 먹지 말 것, 식사 중의 냅킨 사용법, 술을 따르는 방법 등 우리가 나고 자란 문화와 다른 방식에 허둥지둥했던 일을 떠올릴 때마다 일본 안에서 국제적 호텔이 지니는 교육적 역할을 인식할 수밖에 없다.

이른바 서양식을 요령 있고 수준 높게 익혀서 보여주는 것이 일본의 고급 호텔에 주어진 사명이고 전제였다. 이는 식사 예절에 한정되지 않고 때에 맞는 복장을 갖추는 법, 예식이나 파티를

료칸 '베니야무카유'의 로비에 장식된 꽃(위)
크루즈 호텔 '간쓰'의 실내용 샌들(아래)

여는 법, 서양식 행동거지, 서비스를 주문하고 받는 방법 등 실로 다양한 분야에 걸쳐 있다. 그런 문화와 사고방식이 뿌리 깊게 박혀 있다고 한다면 일본 호텔의 방식은 그리 쉽게 변하지 않을 것이다. 왜냐하면 서양의 고전주의에 아부를 떨었던 게 아니라 지금까지 그런 역할로 기능해왔기 때문이다.

그렇지만 어느 나라, 어느 문화권을 방문해도 사람의 마음에 감동의 불이 켜질 때는 그 나라와 문화의 본질을 바탕으로 환대받았을 때다. 서양이 먼저 근대화를 이루었다는 역사적 우위성을 지니고 있다 하더라도 언젠가 문명의 균형이 찾아왔을 때 각 문화가 평등하게 서서 저마다 독자성을 발휘해야 세계는 풍요롭게 빛난다. 이를 염두에 두고 자국의 방식을 겸허하게 세상에 내어놓는 자세에는 가슴을 울리는 것이 있다.

이런 점들을 생각하며 자신들의 신념을 지닌 개성 있는 일본 료칸의 풍취 등을 떠올리다 보면 마음 깊은 곳에서부터 의욕 같은 것이 스멀스멀 끓어올라 억누를 수 없다.

가능하다면 유라시아의 동쪽 끝 섬나라에서 자라난 다른 어디에도 없는 문화의 독창성을 갈고닦아 만반의 준비를 한 뒤 세계에 내놓고 싶다. 그리고 문화의 다양성이야말로 세상의 풍요에 기여한다는 사실을 일본이라는 땅에서 냉정하게 표명하고 싶다.

메이지는 이미 멀어졌다. 분명 문명개화는 일본에 거대 운석의 낙하처럼 격렬한 충격이었고, 그 흔적의 여운이 여전히 서려 있다. 천황이나 황족이 의식을 올릴 때 착용하는 예복만 보더라도 일본이라는 나라에서 메이지는 이미 전통의 일부로 정착한 듯

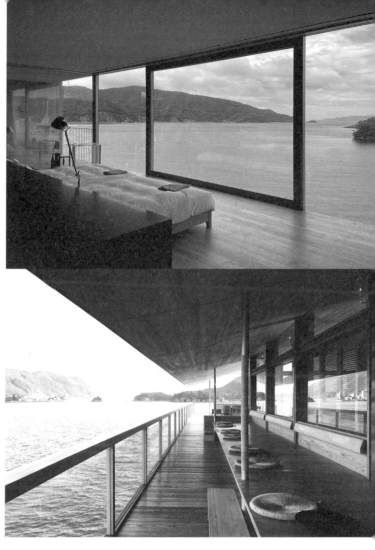

통창으로 바다를 볼 수 있는 오키제도의 호텔 '엔토Entô'(위)
세토내해의 풍광을 즐길 수 있는 '간쓰'의 데크(아래)

하다. 하지만 일본도 세계도 변하고 있다. 산업의 양상도 거대한 변화의 시점을 맞고 있다. 무의식 속에 깊게 새겨진 서양 숭배에서 이제 슬슬 눈을 떠야 할 때다.

만약 호텔이 문화를 교육하는 기능을 맡는다면, 이번에는 서양이 아니라 일본 문화를 가르치는 장소가 되기를 바란다. 그 대상은 해외에서 오는 사람들이 아니라 일본인이어야 한다. 어느새 일본인은 일본식에 대한 의식이 희박해져서 일본의 독자성이나 독자적 문화를 통해 세계를 환대하는 긍지를 느끼지 못하고 있다. 이를 각성해줄 정도로 영향력 있는 일본 호텔이 등장한다면 흥미로울 것 같다.

가구와 도구, 직물, 장식품, 치장물을 일본식으로 하는 정도의 표층적 해석이 아니다. 풍토와 환경과 마주하는 건축 방식, 객실과 호텔 공간을 구성하는 기본 언어, 구체적으로는 침구와 테이블, 소파, 욕실, 세면대 등을 비롯해 로비, 연회장, 레스토랑, 라이브러리, 스파 등의 공용 시설까지 모든 공간 언어에 세계인들이 편안하게 사용할 수 있는 기능을 담은 뒤 일본의 미의식을 주저 없이 주입한다. 접대 방식 역시 마찬가지다.

이제는 메밀국수는 소리를 내서 먹고 스시는 손으로 집어서 먹는 게 에도시대부터 이어진 일본의 식문화라며 적극적으로 다른 나라 사람들에게 설명할 수 있게 되었다. 이렇게 되기까지 상당한 시간이 필요했다. 마찬가지로 호텔도 작은 것에서부터 조금씩 변화해가기 시작할지 모른다.

신들러하우스

에도시대 황족인 하치조미야八条宮의 별장 가쓰라리큐桂離宮를 비롯한 일본의 전통 건축이 바우하우스의 창시자인 건축가 발터 그로피우스Walter Gropius나 동시대의 독일 건축가 브루노 타우트 Bruno Taut 등에게 신선한 감동을 준 사연은 흔히 듣는 이야기다. 단지 그들의 평가를 두고 당시 일본 건축계 거장들은 탐탁지 않아 했다고 한다.

당시 건축계를 이끌던 일본 모더니스트들은 일본이야말로 건축의 메카이자, 서양의 모더니즘을 거치면서까지 일부러 평가받지 않아도 세계의 풍요에 공헌할 수 있는 건축 자원의 보고라고 자부했다. 어디선가 이 내용을 읽고 어쩌면 그럴지도 모르겠다고 당시에는 수긍했다. 다른 나라 사람들에게 과분하게 칭찬받지 않아도 일본은 서양 문화의 물결에 휩쓸려 자국의 것을 잃을 리 없고, 국력의 충실과 경제의 성숙과 함께 자연스럽게 발로될 것이라고 말이다. 그런데 지금 와서 생각해보면 일본의 전통 건축에 대한 양쪽의 이해 방식에는 미묘하게 교차하지 않는 부분이 있는 듯하다. 다우트도, 그로피우스도 그리고 프랭크 로이드 라이트도 일본의 전통 건축에 신선한 충격을 받았다. 그런데 그 부분이 일본 건축가들이 생각하는 일본의 독자성과는 미묘하게 달랐던 것은 아니었을까?

메이지유신 이후 일본의 건축은 모더니즘과 격투를 벌이며 역사를 새겨왔다. 건축이 오늘날처럼 가벼운 존재가 아니라 나라를

짊어지는 위치에서 논해지던 시대에 전통과 서양 모더니즘의 대립을 의식하며 일한다는 것은 어떤 갈등을 야기할까? 모더니즘의 물결과 서양의 근대건축 흐름을 적극적으로 익히고 파악하며 일본의 정체성을 생각하면서 독자적 건축 방식을 끊임없이 모색해온 건축가는 절대 적지 않다. 적지 않은 정도가 아니라 메이지 유신 이후 건축가라는 직업은 일본의 비전을 자신들의 일과 중첩해서 생각할 수밖에 없는 입장에 있었다.

다쓰노 긴고辰野金吾, 무라노 도고村野藤吾, 요시다 이소야吉田五十八, 호리구치 스테미堀口捨己, 야마다 마모루山田守, 마에카와 구니오前川國男, 사카쿠라 준조坂倉準三, 요시무라 준조吉村順三, 시라이 세이치白井晟一, 시노하라 가즈오篠原一男, 다니구치 요시로谷口吉郎, 단게 겐조丹下健三, 기쿠타케 기요노리菊竹清訓, 구로카와 기쇼黒川紀章, 하라 히로시原広司, 마키 후미히코槇文彦, 이소자키 아라타磯崎新, 안도 다다오安藤忠雄, 이토 도요伊東豊雄 등 근대로 방향을 튼 일본에서 건축물이라는 놀라운 해석을 통해 일본의 비전을 꾸준히 모색해온 건축가들의 작업에서는 저마다 갈등과 고양감, 사명감과 긴장감이 느껴져 흥미롭기만 하다. 단지 다우트나 그로피우스 그리고 프랭크 로이드 라이트를 감동시킨 일본 건축을 경유한 모더니즘에 대한 상상은 일본인 건축가가 구현해왔던 것과는 미묘하게 달랐다. 이는 해석과 사상의 문제가 아니다. 하나의 문화를 둘러싼 상호 간의 입장 차이, 즉 관계성의 문제일지 모른다. 솔직하게 말하면 서양 건축가들은 이국의 전통 건축을 음미하며 즐기는 입장, 곧 '손님'의 시선으로 보았다. 반면 일본의

건축가들은 일본을 동시대의 문맥으로 구현하는 '주인'의 시선으로 건축을 바라보았다. 이런 차이라고 할 수 있지 않을까?

　로스앤젤레스에 '신들러하우스Schindler House'라는 곳이 있다. 건축가 루돌프 신들러Rudolph Schindler가 지은 자택이다. 신들러는 오스트리아의 유대계 중류 가정에서 자라 오스트리아에서 건축을 배운 뒤 미국으로 이주해 나중에 로스앤젤레스를 중심으로 근대 주택을 다수 설계했다. 프랭크 로이드 라이트에게 가르침을 받은 신들러는 라이트가 데이코쿠호텔帝国ホテル 작업을 위해 일본과 시카고를 오가던 시절, 로스앤젤레스로 이주했다. 시카고의 프랭크 로이드 라이트 사무실을 맡아 새로운 건축주의 의뢰에 대응하기 위해서였다. '신들러하우스'는 루돌프 신들러가 로스앤젤레스로 이주할 때 설계한 집으로, 결혼한 지 얼마 안 된 아내와 자신 그리고 친구인 건축가 부부와 함께 주방과 욕실을 공유하며 생활할 수 있도록 설계했다.

　로스앤젤레스를 방문했을 때 나는 일본풍 집이 있다고 소개받아 별생각 없이 견학을 갔다. 처음에는 일본의 본질을 바탕으로 했다고 감탄했지만, 솔직히 그다지 마음에 두지는 않았다. 일본의 영향을 받은 건축물은 의외로 세계 여기저기에 있기 때문이다. 하지만 시간이 지날수록, 또 내 관심이 객실 수가 적은 일본식 호텔로 향할수록 신들러하우스가 떠올랐다.

　신들러하우스는 외부를 향해 개방된 동시에 천장과 처마가 낮다. 바닥과 기둥은 물론 세심하게 설계된 가구까지, 모든 공간이 수직과 수평을 의식한 조형으로 구성되어 있어 그 균형이 매우

일본적이다. 이 집이 일본 취향을 반영할 목적으로 만들어졌다면 전혀 다른 인상을 받았을지 모른다. 하지만 온전히 자신들 부부의 주거로 설계했다는 점이 인상적이었다. 확실히 낮은 처마는 로스앤젤레스의 태양 안에서도 차분한 분위기를 자아낸다. 낮은 처마로 프레임된 바깥 정원은 내부와 자연스럽게 연결되는 느낌이다. 이 건축에서 정원은 외부라기보다는 '거실'로서 전제되었다.

2층에 해당하는 공간은 외부와 차단되지 않는 열린 침실로 설계되어 있었다. 아마도 캘리포니아 기후가 겨울에도 온난하고 비가 매우 적게 내리기 때문에 가능한 설계였을 것이다. 일본의 건축을 환경에 맞춰 진지하게 살리려고 한다면 이런 스타일도 가능하다는 것을 새삼 일깨워준 발상이었다. 특히 수직과 수평을 의식해 설계한 가구가 매우 흥미로웠다. 일본의 건축은 수직과 수평의 경쾌한 연속성, 천장의 낮음 그리고 처마의 낮은 개구부 프레임을 통해 외부를 '정원'으로서 내부로 끌어들이는 특징이 있다. 이런 공간에는 곡선 형태를 지닌 가구가 어울리지 않는다. 정면도 측면도 배면도 닿지 않는 수직과 수평의 책상과 의자, 소파와 같은 가구가 신들러하우스 안에 담담하게 그리고 당연하다는 듯이 놓여 있는 광경에는 솔직히 허를 찔린 듯했다.

신들러하우스의 공간 어디에도 공예적인 일본의 디테일은 없었다. 그렇다 보니 일본과 서양식의 절충이라는 설교적인 느낌이 들지 않아 일본적 공간의 편안함을 자연스럽게 느낄 수 있다.

신들러가 데이코쿠호텔 작업에 어떻게 관여하고 일본의 어떤 전통 건축에서 자극받았는지는 알 수 없다. 하지만 신들러하우스

루돌프 신들러의 자택 '신들러하우스'의 수직, 수평을 의식한
개구부(위)와 책상(아래)

는 자신이 사용할 건축, 달리 말하면 스스로가 '손님' 혹은 '사용자'가 되어 일본 건축을 곱씹은 하나의 해답을 눈앞에 내놓았다. 이는 역대 일본의 건축가들이 짊어졌던 무게가 전혀 느껴지지 않는 홀가분한 일본식 건축이었다.

밖에서 보는 시선

다시 아드리안 제차와 '아만리조트'에 대해 이야기하자면, 나는 내심 '아만리조트'의 호텔이 일본에 생기는 일을 염려했다. 왜냐하면 일본인이 아직 완벽하게 달성하지 못한, 일본을 내걸고 세계를 맞이하는 호텔의 형태를 아만리조트가 선수 쳐서 제시하는 것은 아닌가 싶었기 때문이다.

그런 걱정을 하지 않아도 일본에는 이미 뛰어난 호텔이 다수 존재하고 있는지도 모른다. 만약 그렇다면 내 지견이 부족하거나 혹은 견해의 차이일 수도 있겠다. 나는 줄곧 일본 문화의 현실성과 가치가 지금의 세계 문맥에서 매우 높은 잠재성을 지니고 있다고 생각했다. 따라서 현재 상황에는 아직 수긍할 수 없다.

아만뿐 아니라 외부의 시선으로 일본 문화의 높은 잠재성을 환대의 형태로 멋지게 구현하는 사태를 나름 각오하고 있었다. 이는 전적으로 일본인의 자국 문화에 대한 자기진단의 허술함과 자신감의 결여 그리고 전쟁 이후 70여 년 동안 계속 공업 입국으로 전환해오면서 관광이라는 산업에 대한 낮은 기대감과 감식안

의 결여 때문이다. 그리고 무엇보다 시의성 있는 기운을 만들어 내지 못하는 크리에이터로서 나 자신의 부족함 때문이다.

아만리조트를 설립한 아드리안 제차의 생애와 이력에 대해서는 앞에서 일부 다루었다. 인도네시아의 부유한 집안에서 태어나 식민지 문화를 소화하며 키운 감수성은 로컬 문화, 특히 아시아 문화를 세계 문맥에 제시하는 서비스 방식을 능숙하게 구상하는 능력을 부여했다. 그의 이력에 대해서는 야마구치 유미山口由美의 책『아만 전설, 아시아 리조트 탄생의 비밀アマン伝説,アジアリゾート 誕生秘話』을 통해 많은 정보를 얻었다. 책 제목에서 연상되는 이미지와는 반대로, 책은 지은이가 실제로 현지를 직접 방문하고 치밀하게 취재한 내용이 바탕이 되었다. 희대의 리조트 호텔이 세워진 배경을 상세하고 충실하게 기술하고 있어 아만을 이해하는 귀중한 자료가 된다.

아드리안 제차는 '아만리조트'를 시작하기 전 홍콩 '리젠트호텔Regent Hotel'의 공동 경영자로 일했다. 아시아의 국제도시 홍콩의 매력을 농축해서 담아낸 '리젠트호텔'의 존재감은 지금도 강한 잔상으로 남아 있다. 호텔은 홍콩섬이 바라다보이는 빅토리아 하버의 돌출된 곳에 세워져 있었다. 모든 객실은 통창의 항구 뷰로, 오가는 배를 종일 보고 있어도 질리지 않는다. 호텔 입구의 풍격에도, 접객 태도에도 당당함이 배어 있어 그야말로 서양과 동양이 뒤섞이는 장의 풍요와 긍지가 온몸에 넘치는 듯했다. 내가 이 호텔을 이용했던 것은 1990년 전후다. 나는 거품경제로 뜨겁게 달아올라 있던 도쿄라는 도시가 지닌 환대의 빈약함을 이 호

텔을 통해 깨달았다.

'리젠트호텔'은 하와이의 '카할라 호텔The Kahala Hotel'을 만든 로버트 번스Robert Burns가 열정을 쏟아 완성한 호텔이다. 하지만 아쉽게도 거품경제 당시 일본의 금융 동란에 휘말려 경영자가 바뀌었고, 2001년 '인터콘티넨탈 홍콩InterContinental Hong Kong'이 되었다(인터콘티넨탈 홍콩은 30년 만에 대대적 리노베이션을 시작해 2022년 '리젠트 홍콩'이라는 새로운 브랜드로 오픈했다).

아드리안 제차는 '리젠트호텔'의 경험을 거쳐 그의 첫 호텔이 되는 '아만푸리Amanpuri'를 태국 푸껫에 시작했다. 홍콩의 '리젠트호텔'이 문을 열기 약 20여 년 전, 아드리안은 2년 정도를 일본에서 지냈다. 식민지 문화 속에서 자란 아드리안 제차는 미국 《타임라이프Time-Life》 직원으로 일본에 체류했다가 그 뒤 홍콩에서 아시아 뉴스와 문화를 소개하는 《아시안 매거진Asian Magazine》 《오리엔테이션스Orientations》라는 잡지를 창간해 아시아의 문화 정보에 대해 알아갔다. 이 경험을 통해 제차는 미국과 유럽 고객의 럭셔리와 이국정서에 대한 기호를 정확하게 파악하고 아시아에 정통해 있었다. 그리고 일본과 만난 것이다.

아드리안 제차가 일본에 머물렀던 1956년부터 1958년은 더 이상 전후라고 불리는 시대가 아니었다. 하지만 그 시대 일본의 생활상은 절대로 화려하지 않았을 것이다. 호텔도 걸출한 공간이나 서비스를 제공할 수 있는 상태가 아니었다. 야마구치 유미의 책에 따르면, 당시 제차는 가나가와현에 있는 '미우라반도三浦半島의 빌라'를 자주 방문했다고 한다. 현재 그 시설은 남아 있지 않지

만, 미국 서해안 출신의 사진가가 일본의 목수에게 의뢰해 미우라반도 하마모로이소에 열네 동의 빌라를 지었다고 한다. 바다에 면한 높은 지대에 세워진 이 건물에서는 후지산이 잘 보였다고 한다.

사실 나도 미우라반도 아라사키라는 곳에 어떤 작업을 맡아 호텔을 구상한 적이 있어 그 입지를 본 적이 있다. 해안선이 복잡하고 곶과 만이 몇 겹이나 이어지는 반도의 서쪽 해안가에서는 확실히 후지산이 잘 보이는 장소가 몇 군데 있었다.

자료 사진을 보면 이 빌라는 확실히 일본식 공간이었다. 동시에 신발을 신은 채로 지내는 서양의 입식 생활에 맞는 양식으로 되어 있었다. 어딘지 '신들러하우스'를 떠오르게 하는데, 그야말로 '손님'의 시점에서 보는 '이상적인 일본의 별장'을 구현해놓은 것처럼 보였다. '신들러하우스'가 완성된 해는 1922년이고, 제차가 이 빌라를 즐겨 찾던 시기는 1957년 무렵이었다. 제2차 세계대전 이후 군국주의하에 있던 일본이 아니라 따뜻한 평화로 가득차 있던 시절의 일본이었다. '미우라반도의 빌라'는 일본의 경관과 풍토를 음미할 수 있는 최적의 공간으로 다른 나라 사람들을 위해 만들어진 이른바 '일본 호텔의 시작'이었을지 모른다. 설령 그곳이 이국 사람들이 일본을 향락적으로 즐기는 공간이었다고 하더라도 말이다. 거기에는 일본을 짊어진 건축가의 허세 가득한 패기는 존재하지 않는다. 아주 자연스럽게 그리고 약간 지조 없이 '주인'으로서 이국의 손님을 맞이하는 일본 공간의 정수와 묘미가 국제적 문맥으로 발휘되고 있었다.

오늘날 아드리안 제차는 아만그룹에 없다. 호텔 경영은 언제나 주주의 의향이나 자본의 움직임으로 변해간다. 제차가 없는 아만이 이후에 어떤 사상으로 운영되고 전개되어갈지는 명확하게 알 수 없다.

결과적으로 도쿄, 미에현 시마, 교토와 같이 마땅히 있어야 할 곳에 아만그룹의 호텔이 생겼다. 그 호텔들을 보고 나는 솔직히 가슴을 쓸어내렸다. 호텔로서 갖추어야 할 수준은 매우 높았고 일본식 도입 방식도 정교했다. '아만교토アマン京都'는 토대가 된 돌 정원이 아름다웠고, 시마반도志摩半島에 있는 '아마네무アマネム'는 대담하게도 이세진구伊勢神宮 신사를 모티브로 삼았으며 물과 온천의 표현 방식에도 볼거리가 있었다. 그런 의미에서는 도쿄에서도 교토에서도 시마에서도 최고 수준의 호텔로 완성되었다고 생각한다. 단지 내가 각오했던 호텔은 아니었다.

단적으로 표현하면 객실과 로비를 구성하는 공간 언어가 모두 유럽의 방식을 바탕으로 하고 있어 일본의 독자적인 공간 디자인 언어를 만들어내지는 못했다. 침대도 소파도 책상도 모두 일본풍의 디자인이었지만, 일본의 감수성에서 탄생한 공간 언어까지는 도달하지 못했다.

그렇다면 일본의 공간 디자인 언어란 도대체 무엇이며, 무엇이 일본의 럭셔리라고 할 수 있을까? 슬슬 진짜 주제로 들어가야만 한다. 이에 대해 나는 다음과 같이 생각한다.

'일본적'이라고 해도 다다미방이나 방석을 깐다거나 쓸쓸한 운치가 있어야 한다는 등의 의례적인 이야기를 늘어놓을 생각은

없다. 호텔은 어디까지나 국제적인 공간이므로 료칸과는 서비스의 근간이 다르다. '쉰다, 먹는다, 잔다, 움직인다'와 같은 보편적 행위에 그 나라의 미의식을 어떻게 구체적으로 제시할 수 있느냐가 중요하다. 이는 곧 자연이라는 초월물과 얼마나 어우러질 수 있느냐는 어울림의 방식과 끌어들이는 방식, 대하는 방식, 맛보는 방식에 요점이 있다. 동시에 일상에서 더럽혀진 몸과 마음을 어떻게 정화해줄 것이냐는 점을 통해 권위에 대한 동경과는 다른 일본의 럭셔리를 발견할 수 있다고 생각한다.

· 자연을 두려워하는 자세
· 안과 밖의 소통
· 현관과 바닥의 전환
· 안식의 형태
· 공간의 다의성
· 수직과 수평
· 모서리와 테두리
· 물과 온천
· 살아 있는 초목을 놓다
· 돌을 두다
· 청소

위의 관점으로 다룬 과제에 얼마나 구체적인 해답을 내놓을 수 있는지가 가장 중요하다.

일본의 럭셔리를 생각하다

자연을 두려워하는 자세

일본의 럭셔리란 무엇인지 생각하는 일은 일본인이 어떤 방법으로 가치를 발견해왔는지를 생각하는 것과 같다. 일본은 자연을 존중하는 나라로 그 배경에는 거친 자연에 대한 두려움이 있다. 2,000만 년 전 대륙에서 떨어져 나간 일본열도는 대지의 융기와 마그마의 활동 그리고 화산 분화와 지진, 쓰나미를 반복해서 겪으며 오랫동안 자연에 시달려왔다. 하지만 이 자연이 수렵채집시대에는 산해진미를 가져다주었고, 농경시대에는 습윤하고 비옥한 땅이 오곡의 풍요를 약속해주었다. 따라서 이 열도에 사는 사람들은 자연에야말로 가치가 샘솟는 원천과 우주의 섭리가 잠들어 있고, 그 뛰어난 지혜를 접하고 힘을 헤아리며 삶을 이어왔다는 감각을 마음속에 지니고 있다.

일본 최대의 반도인 기이반도紀伊半島 남부에 구마노칼데라熊野カルデラ라고 불리는 지역이 있다. 약 1,400만 년 전에 활동한 직경 남북 41킬로미터, 동서 직경 23킬로미터 크기의 대형 칼데라로 지금은 흔적만 남아 있지만, 이곳을 방문하면 고대부터 일본인을 두려움에 떨게 했던 거칠고 사나운 자연의 모습을 직접 확인할 수 있다. 칼데라는 화산이 어마어마하게 큰 둥근 고리 모양으로 폭발하면서 거대하게 함몰된 땅을 말한다. 마그마의 운동으로 용암이 외륜산에서 지상으로 분출되고 동시에 화성암이 땅 위로 들려 거대한 암체(암석)가 지표에 노출된다. 그런 거암이 자아내는 광경은 고대 사람들이 자연을 숭배하는 마음을 품게 하기

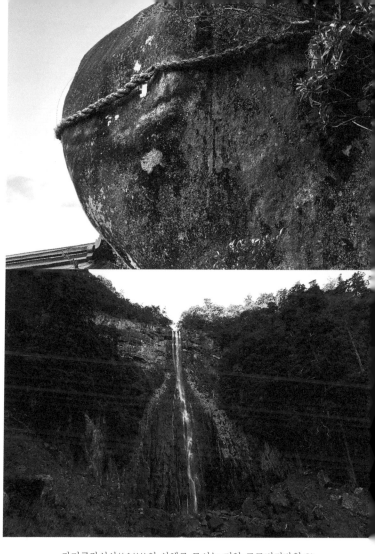

가미쿠라신사神倉神社의 신체로 모시는 거암 고토비키바위ゴト
ビキ岩(위)/침식으로 노출된 암체 나치폭포那智の滝(아래)

에는 충분했을 것이다. 거대한 암석과 빗물에 의한 침식으로 생겨난 큰 폭포를 금줄로 장식하고 신앙의 대상으로 섬기는 행위는 오늘날에도 남아 있다.

이런 자연숭배가 일본의 종교인 신도神道의 기원이다. 현존하는 가장 오래된 역사서 『고지키古事記』 등으로 전해오는 신화에 등장하는 신들은 바로 거친 자연이고, 자연을 의인화해 이야기로 만든 것이라고 여겨진다. 이들 신들의 이야기를 그대로 가시화한다면 아마도 힌디처럼 풍부한 상상력으로 용솟음치는 신들의 강렬한 양상이 출현할 것이다. 하지만 일본인은 자연의 힘을 상징하는 신들을 눈에 보이는 것으로 표현하지 않았다. 오히려 '눈에 보이지 않는 존재'로서 다루어왔다. 때마침 중국에서 불교가 전래되고 만다라에 나오는 듯한 복잡한 구조체로 영적 세계가 가시화된 결과, 고대 일본인의 '마음'이 불교라는 '구조'로 옮겨 가 재편되었다. 이를 일본 고유의 신앙과 불교가 융합해 하나의 신앙 체계를 이룬 '신불습합神仏習合'이라고 한다. 유네스코 세계문화유산에 등록된 구마노칼데라 주변의 참배길 '구마노고도熊野古道'는 신도(이세진구, 일본 신도가 시작된 신사)와 불교(고야산高野山, 일본 불교의 1대 성지) 그리고 산을 숭배하는 산악신앙이 융화되고 섞여 일본의 영성이 형태를 지니게 된 땅이기도 하다.

근대의 도래와 함께 바닷가에는 콘크리트로 지어진 항구나 기업집단 콤비나트가 형성되었다. 산간부도 댐이나 고속도로 등이 건설되면서 자연 풍경이 변해갔다. 그러나 오늘날 새로운 미래 구상으로 일본의 가치 생성 방법을 생각한다면, 지금 다시 자연

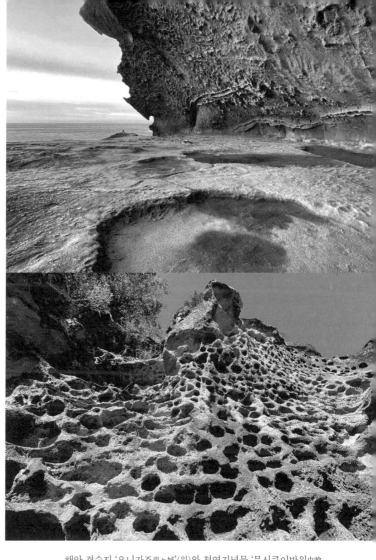

해안 경승지 '오니가조鬼ヶ城'(위)와 천연기념물 '무시쿠이바위虫喰岩'(아래). 암석의 모양은 고대 일본인에게 상상력의 원천이었을까?

을 두려워하고 그 힘을 끌어들여 자연의 축복에 도달한다는 가치 생성 과정과 방법을 재검토할 필요가 있다. 어떤 방법으로 가치를 찾아내 사람들에게 제공할지에 대한 방법론은 여기에서부터 모색해가야 한다. 4장에서는 몇 가지 항목에 맞춰 구체적인 방법을 찾아가려고 한다.

안과 밖의 소통

안과 밖이 서로 통하는 거주성, 이것이 일본 풍토의 생활 속 지혜였다. 전통적 주거는 겨울의 추위보다도 여름의 더위를 피하도록 고안해 날씨가 좋을 때는 툇마루처럼 안이면서 밖이기도 한 개방적 공간에서 안락함을 추구했다. 따라서 일본의 풍토를 건축으로 음미하고 해석해 응대하는 공간을 만든다면, 가장 먼저 생각해야 할 것이 안과 밖의 소통이다.

조금 거친 표현일 수 있지만, 근대건축이 독일과 같은 북방의 추운 지역에서 발전한 탓에 어느새 주거의 성능을 옥외와 옥내를 차단하는 단열 성능으로 판단하게 된 것은 아닐까? 미스 반데어로에가 구상한 철과 유리의 건축은 하늘로, 즉 수직 방향으로 주거 공간을 발전시켜 자연이 차단된 실내에 제어된 쾌적함을 제공하는 데 성공했다. 여기에 이견을 내놓을 생각은 없다. 하지만 벽이나 새시로 안과 밖을 차단하면 안과 밖의 소통을 즐기지 못한다. 결국에는 자연을 느끼는 감각이 둔해진다.

최첨단 기술이 첨예화되는 지금 천연 소재나 지역마다 다른 자연환경이 가져다주는 혜택을 누릴 수 있는 주거 형태를 온난한 아시아에서 활발하게 제안하면 좋을 것 같다. 일본의 개방성이나 안과 밖의 연속성을 의식한 공간 디자인은 본래 남방적 혹은 아시아 몬순적 지향이기도 하다. 안과 밖을 차단하는 이유는 일교차가 아니라 곤충 등의 침입을 막기 위한 이유도 무시할 수 없다. 머지않은 미래에 모기의 침입까지 막는 테크노 배리어 같은 기술이 고안되기를 기대하는 바다.

과거 일본인은 외풍이 들어오는 장지문이나 덧문이 달린 실내에서 화로에 넣은 숯불로 몸을 따뜻하게 하며 겨울을 보냈다. 여름에는 장지문을 갈대발을 친 미닫이문으로 바꾸거나 창문을 완전히 열고 햇빛 차단용 발을 창문에 걸어 환기와 사생활 보호를 양립했다. 이 같은 과거의 생활 속 아이디어를 럭셔리라는 시점으로 재검토하는 일이 일본의 풍토와 전통을 미래 자원으로 활용하는 첫걸음이라고 생각한다. 잘 지어진 료칸에서는 이미 확립된 공간 언어지만, 호텔에 일본식 환대를 추구한다면 이는 빼놓을 수 없는 포인트가 될 것이다.

가고시마현에 있는 숙박 시설 '덴쿠TENKU'는 이 점을 의식해 만들어진 공간이다. 미야자키현과 가고시마현 경계에 걸쳐 있는 화산군인 기리시마산霧島山이 보이는 산을 그대로 택지로 삼아 주인인 다지마 다테오田島健夫가 혼자 힘으로 개척했다. 3만 평에 이르는 땅에는 불과 다섯 동의 목조 빌라만 있다. 이곳을 두고 사치라고 하면 사치겠지만, 이곳의 진정한 매력은 '여기에서 어떤

시간을 보낼 것인가?' 하고 던지는 도발적인 물음에 있다.

각각의 빌라에는 덴쿠, 즉 '천공天空'이라는 이름 그대로 하늘을 향해 열린 우드 테라스가 펼쳐져 있어 산속에서 최상의 편안함을 만들어낸다. 자연이 만들어낸 다양한 기복이 있는 지형을 데크의 직선으로 잘라 경관을 더 돋보이게 하면서 실내 도구들, 구체적으로는 소파나 욕실, 샤워실 등은 되도록 밖으로 빼고 실내에는 필요한 최소한의 물건만 허락했다. 다지마에게 이런 식의 구상은 어떻겠느냐고 지나가는 말로 제안한 적이 있는데, 그것이 확실하게 실현되어 있을 뿐만 아니라 해를 거듭할수록 더 충실해지고 있어 그 모습에 놀란다.

원경을 향해 대담하게 돌출된 테라스는 산의 공기를 만끽할 수 있는 낙원과 같다. 테라스 한쪽에는 노천탕이 마련되어 있다. 욕조에 담긴 온천수에 하늘이 아름답게 투영되어 경계 없이 기리시마산의 하늘과 이어져 있다. '드레스 코드는 알몸'을 강조하는데, 분명 이곳이라면 안심하고 알몸이 될 수 있을지도 모르겠다. '덴쿠'의 욕조에 몸을 담그면 온몸으로 모든 풍경을 만끽하고 있는 듯한 쾌락을 느낀다.

테라스 바닥 곳곳에 뚫려 있는 구멍을 통해 나무들이 하늘로 뻗어나간다. 주위에는 잔디밭이나 채소밭이 있고 바람에 흔들리는 나무들에 해먹이 걸려 있다. 직사각형 파라솔 모양의 시원한 그늘이 생기는 장소에는 목제로 된 소파가 놓여 있어, 순면으로 만든 목욕 가운을 걸치고 소파에 누우면 차가운 음료가 든 와인 쿨러에 손이 닿는다. 귀에 들어오는 소리는 산바람 소리와 꿀벌

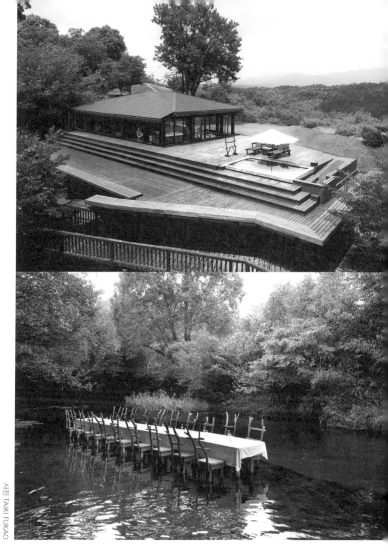

'덴쿠' 빌라를 둘러싼 나무 테라스(위)와 얕은 강이 흐르는 곳에
준비된 연회 테이블(아래)

의 날갯짓 소리다. 최근에는 시냇물에 테이블을 들고 나와 식사할 수 있는 서비스를 시작했다. 이곳은 산 자체가 손님에게 제공되는 공간임을 다시 한번 실감한다.

미에현의 시마반도에 있는 호텔 '아마네무'는 객실에서 리아스식 만인 아고만英虞湾을 볼 수 있는 테라스의 개방감이 훌륭하다. 목제 새시가 꼼꼼하게 설치되어 있어 문을 완전히 개방하면 큰 개구부가 객실과 시마의 조용하고 잔잔한 바다 풍경을 하나의 공간으로 이어준다. 이곳은 건축 마감이 세심해서 소재나 창호의 균형이 잘 정돈되어 있다.

이 호텔이 제공하는 최고의 진수성찬은 기이반도의 끝까지 오지 않으면 손에 넣을 수 없는 정적과 몽롱함에 빠지게 하는 시마 바다의 경치다. 안과 밖의 소통으로 이를 만끽할 수 있는 장치를 혼신을 다해 설계한 케리힐아키텍츠Kerry Hill Architects의 수완은 정말 감탄할 만하다.

2019년 '무인양품의 집無印良品の家'으로 발표한 〈양의 집陽の家〉의 콘셉트와 세부 감수를 맡아 진행했다. 〈양의 집〉에서 가장 중요하게 생각한 점 역시 안과 밖의 소통이다. 넓은 나무 테라스가 있어 실내 바닥과 데크 바닥이 단차 없이 평평하게 연속된다. 목제는 아니지만, 크고 성능이 좋은 세 개의 새시는 열었을 때 그대로 벽 안에 수납된다. 따라서 문을 다 열면 방은 정원의 데크와 하나로 연결된다.

다이닝 테이블 다리에는 바퀴가 달려 있어 마음만 먹으면 테이블을 옥외 데크로 옮길 수 있다. 즉 날씨가 좋은 날에는 정원에

'아마네무'의 객실에서 바라본 바다. 문을 활짝 열면 원경과 실내가 하나가 된다.

서 브런치를 즐기는 즐거움을 간단하게 손에 넣을 수 있다. 옥외 데크에는 네 면을 계단 형식으로 파낸 파이어 플레이스가 있어 바비큐를 즐기거나 모닥불을 둘러싸고 술을 마실 수 있다.

〈양의 집〉은 주택으로 설계되었지만, 독립형 빌라로 사용하고 로비, 라운지, 스파, 레스토랑, 카페, 라이브러리 등의 공용부를 추가하면 자연경관을 즐길 수 있는 기능적 호텔로 충분히 응용할 수 있다. 또 무인양품의 콘셉트를 살려 구상한 집이기 때문에 아주 간결하다. 하지만 럭셔리의 요점, 즉 그 지역의 풍토를 만끽하는 요점을 편안함에서 찾는다면 반드시 소박하다고만 할 수 없는 사고방식이다.

현관과 바닥의 전환

일본에는 현관에서 신발을 벗고 한 단 높은 마루로 올라가 집 안으로 들어가는 관습이 있다. 이는 습윤한 풍토 속에서 옥외와 실내 공간을 구별 짓고 실내의 청결을 유지하기 위한 방편에서 나왔다고 생각한다. 이 관습은 조몬시대繩文時代의 수혈식 주거에서 형성되었다고 알려져 있다. 실로 1만 년 전부터 이어져 온 것이다. 수혈식 주거는 조몬시대, 야요이시대弥生時代 그리고 헤이안시대平安時代까지 서민의 주거로 이용되었다. 유적 발굴 조사나 일본에서 가장 오래된 시가집『만요슈万葉集』에서 노래한 생활 풍경 등에서 비추어볼 때 짚이나 판이 실내에 깔려 있었을 것이

'무인양품의 집'으로 발표한 〈양의 집〉. 벽 안에 문을 수납하면
실내와 데크가 하나로 이어진다. 사진 KENTAUROS YASUNAGA

고, 진흙으로 더러워진 신발을 벗고 들어갔을 것으로 추정된다. 바닥을 지면에서 띄운 고상식高床式 곡물 창고도 동물로 인한 피해뿐 아니라 진흙과 습기의 침투를 막기 위한 방편이었다. 이것이 결과적으로 실내를 청결하게 유지한다는 의식을 형성하지 않았을까? 이처럼 신발을 벗는 관습이 일본인이 공간에 가지는 미의식의 중요한 측면을 이루고 있다고 나는 생각한다.

최근 일본의 주거에서는 바닥에 마루를 까는 일이 늘고 있다. 줄었다고는 하지만 다다미방도 아직 건재해 마루방에서 신던 실내용 슬리퍼도 다다미방에 들어갈 때는 벗는다. 이것은 다다미방은 마루방보다도 한층 더 청결해야 한다는 인식이 무의식적으로 드러난 것이다.

무로마치시대室町時代 승려 가쿠노쇼닌覚如上人의 전기를 담은
『속 일본 그림 두루마리 집대성 4 보키에 고토바続日本絵巻大成 4
慕帰絵詞』에 그려진 신발 벗는 모습

한국도 일본과 마찬가지지만, 오늘날에는 중국의 집도 대부분 현관에서 신발을 벗는다. 최근 10년 정도 〈하우스비전HOUSE VISION〉이라는 프로젝트를 전개했다. 이는 '집'을 미래 산업의 교차점, 즉 에너지와 이동, 통신, 커뮤니티 등 다채로운 요인이 입체적으로 교차하는 플랫폼으로 인식하고 실제 크기의 집을 다양한 아이디어와 함께 구체화하면서 근미래의 양상을 모색한다는 시도다. 이러한 활동의 일환으로 중국 현대 가정의 주거 공간을 상당수 조사했는데, 현관에서 신발을 벗는 비율이 97퍼센트에 달했다. 이는 일본과 거의 비슷한 수준이다. 하지만 결정적으로 다른 점이 있었다. 중국의 주거는 입구에 단차가 없어 신발을 벗는 현관과 실내가 같은 층에서 연속된다는 점이다. 즉 신발을 벗는 바닥과 실내가 같은 높이라서 실외와 실내의 경계가 불분명했다. 이에 반해 일본은 분명한 단차가 있는 '턱'을 통해 안과 밖의 구분이 명확하다.

턱은 흙이나 먼지를 실내에 들이지 않겠다는 궁리의 결과다. 나아가 청결한 영역에 들어간다는 정화의 장치, 즉 몸과 마음을 맑게 한다는 심리적인 스위치다. 따라서 일본의 공간을 생각한다면 현관과 바닥의 단차는 중요한 요점이 된다. 이는 공간의 청결함과 함께 공간의 의미를 전환하고 실내에 들어가는 이의 심리를 조절하는 포인트가 되기 때문이다.

한편 실내에 들어갈 때 신발을 벗는 습관이 없는 사람들에게 신발을 벗는 행위는 입었던 옷 하나가 벗겨져 무방비한 상태가 된다는 감각과, 신발 끈을 풀거나 묶는 탈착의 번거로움이 생긴

다는 의미로 반드시 환영받지는 못한다. 따라서 일방적으로 일본
식을 강요하기보다는 편안한 체험으로 느끼게 하는 배려와 노력
이 필요하다.

시즈오카현에 있는 료칸 '아사바あさば'는 포렴을 걷고 안으로
들어가면 번듯한 현관 턱이 설치되어 있다. 그곳에서 손님은 선
택의 여지없이 신발을 벗게 된다. 하지만 세심하게 마련된 난간,
신발을 벗고 신을 때 앉는 의자, 발판 등이 질서 정연하게 배치되
어 있어 방문객의 마음을 풀어준다. 신발을 벗고 올라가는 바닥
은 두 단으로 되어 있는데, 처음에 딛는 단은 맨나무 마루이고 그
다음 단은 다다미다. 다시 말해 공간의 격이 두 단계로 전환된다.
구석구석 깨끗하게 청소된 다다미 공간 덕분에 방문객은 더욱더
청결한 공간으로 발을 들인다는 인상을 받는다. 청결한 공간으로
안내받는다고 느끼게 하는 것은 환대의 단서로, 아사바 료칸은
이를 현관에서 명쾌하게 실행하고 있다.

한편 이시카와현에 있는 '베니야무카유べにや無何有'는 료칸인
데도 로비와 도서실 등은 신발을 신고 들어가는 공간으로 나누
고, 각 객실 현관에는 '첨켓돌'이라고 할 수 있는 사각형 돌을 마
련해 실내외의 경계를 연출한다. 한 단 올라가야 발을 들일 수 있
는 마루는 검게 빛나는 나무 복도다. 꽃과 족자 등을 장식할 수 있
는 도코노마床の間가 있는 객실에는 다다미가 깔려 있고, 침실과
옷장은 마룻바닥, 휴식용 등의자가 놓인 창가는 대나무 마루로
되어 있어 발밑에서 은근하게 공간의 전환이 이루어진다. 바닥의
소재를 통해 품격 있는 공간으로 들어간다는 인상을 받으며 실내

료칸 '아사바'의 청결하게 관리되는 턱. 첫 번째 단은 맨나무, 한
단 더 올라가면 다다미방이다.

로 들어온 손님은 실내복으로 준비된 유카타浴衣로 갈아입으면서 기분 좋은 편안한 공간에 발을 들였다는 심리 상태가 된다.

객실에서 온천탕이나 레스토랑으로 갈 때는 첨겟돌 위에 조리草履가 미리 준비되어 있어 바꾸어 신고 나갈 수 있도록 자연스럽게 유도된다. 나중에 객실 담당이 벗어놓은 신발을 신발장에 넣어두기 때문에 손님은 료칸에서 지내는 동안 자신이 신었던 신발의 존재를 잊게 된다. 즉 환대 공간으로의 진입이 신발을 벗는 현관과 신발의 전환으로 연출되는 것이다.

'아사바'도 '베니야무카유'도 신발을 벗은 직후에는 슬리퍼 같은 갈아 신을 수 있는 신발을 준비해두지 않는다. 료칸이라는 전혀 다른 공간에 들어온 이후에야 조리 혹은 정원이나 바깥 툇마루에 나갈 때 신을 수 있는 다른 신발을 마련해둔다.

호텔의 경우에는 행사장이나 레스토랑이 호텔 안에 있기 때문에 복장의 한 역할을 담당하는 신발을 입구에서 벗도록 유도하는 방식을 취하기 어렵다. 신발 벗는 것을 환대의 일환으로 인식한다면 '베니야무카유'처럼 객실 입구에서 이루어져야 한다. 단차가 있는 턱을 만들어놓으면 휠체어의 통행이 원활하지 못하거나 객실에서 식사를 즐길 수 있는 인룸다이닝에 사용하는 카트 출입에도 지장이 생길 염려가 있다. 바닥의 단차와 신발 벗기로 객실이 청결하고 쾌적한 공간이라는 인상을 주기 위해서는 이를 아름답게 해결해줄 슬로프를 설치하는 방안이 필요하다.

또한 유카타나 실내복으로 지내는 편안한 공간과 공공 공간 구역의 구별을 세심하게 설계하는 것도 중요하다. 관내에서 지낼

옷이나 신발의 전환은 손님의 심리 전환을 촉진하는 요점이 된다. 여기에 바닥의 전환을 병행하면 일본식의 럭셔리가 자연스레 연출되지 않을까 싶다.

안식의 형태

안식을 꾀하는 것은 무엇일까? 예를 들어 소파를 보자. 카우치 couch나 카나페canapé 등 부르는 이름은 나라나 지역에 따라 다르지만, 부드러운 등받이나 팔걸이가 있어 기대앉거나 누우면 정말 편안하다. 의자 문화가 일본에 널리 퍼지면서 일반 집에서 거실의 주요 가구라고 하면 이제는 소파일지 모른다. 그런 의미에서 호텔에서도 소파, 즉 느긋하게 앉아 쉴 수 있는 가구를 다루는 방식이 중요하다. 하지만 여기서는 소파에 대해 언급하기 전에 '물이 끓고 있는 것'에 대해 언급하고 싶다. 여기서 '물'이란 목욕물이 아니다. 차를 즐길 물이 준비되어 있느냐를 가리킨다.

객실로 들어서면 먼저 무엇을 할까? 하룻밤이나 이틀 밤 혹은 조금 더 길게 체류한다고 해도 어쨌든 한동안 자신이 있을 곳을 확보했으니 일단 안심이다. 짐을 내려놓고 외투 등을 옷걸이에 걸어 옷장에 넣는다. 이런 흐름에서 옷장과 행거는 방의 인상을 결정하는 중요한 역할을 한다. 하지만 더 세심하게 손님을 환대하기 위해 따뜻한 차를 마시며 몸을 쉴 수 있도록 객실에 어떻게 물을 준비할 수 있는지에 대해 생각해보면 어떨까?

커피, 홍차, 전차, 호지차, 현미차, 말차, 다시마차, 재스민차, 용정차, 우롱차, 허브차 등 한숨 돌리기 위해 차를 마시는 일은 세계 공통의 습관이다. 그만큼 차의 종류도, 끓이는 방법도, 도구도 가지각색이다. '일본이니까 녹차' 같은 빈약한 발상이 아닌, 다양한 차를 손님의 취향에 맞춰 자유자재로 즐길 수 있는 방법을 생각해보는 것이다.

상상해보자. 방에는 '미즈야 테이블水屋テーブル'이라고 불리는 선반이 있다. 미즈야는 옛날에는 물을 쓰는 곳이라고 해서 '부엌'을 가리켰지만, 지금은 부엌 식기 등을 수납하는 찬장을 가리킨다. 이 미즈야 테이블에는 냉장고나 커피 머신, 다양한 차를 즐길 수 있는 컵과 소서 그리고 미니바 등이 놀랄 만큼 효율적으로 수납되어 있다. 문이나 테이블 상판도 전체적으로 깔끔한 목제지만, 크고 평평한 상판 한쪽에 사각형으로 움푹 파인 두 곳이 있다. 하나는 물을 끓이는 솥뚜껑이 살짝 보이는 '화로'와 같은 곳이고, 다른 하나는 수도꼭지가 붙어 있는 아주 작은 싱크대다. 즉 끓인 물과 물, 최소한의 배수 시설이 마련되어 있다.

테이블에는 편안한 팔걸이의자가 놓여 있어 손님은 이곳에서 일할 수 있다. 태블릿 단말기나 컴퓨터를 차분하게 사용할 수 있는 장소는 의외로 중요하다. 일을 잊는다거나 인터넷에서 벗어난다는 것이 반드시 휴식을 가져다주지는 않는다. 비밀번호 없이 편하게 인터넷에 접속할 수 있는 환경이야말로 호텔에는 필요하다. 오늘날 일과 휴식은 떼어놓고 생각할 수 없기 때문이다. 투자가는 크루즈에서도 주식을 보고 작가는 식사하러 나가기 전에 원

'베니야무카유'의 신발을 통한 안과 밖의 전환(위)과 객실 입구
에 있는 첨겟돌과 베란다에 준비된 신발(아래)

고를 완성한다. 일은 노동이 아니라 자기실현의 근원이며 살아갈 의욕이기도 하다. 그런 온ON과 오프OFF를 동시에 들일 수 있는 장소가 오늘날의 호텔이다.

물론 미즈야 테이블은 일하기 위한 장소만은 아니다. 주방이 오늘날 조리만 하는 곳이 아니라 꽃꽂이하는 공간이나 카페, 홈 바로 변용되듯이, 이 테이블은 다양한 차를 즐길 수 있는 카페 기능을 갖춘 서재다.

화로 바닥에는 IH 히터가 매입되어 있어 항상 물이 적정한 온도로 제어된다. 차관이나 주전자에서 아주 조금씩 김을 내뿜는다. 만약 그것이 차관이라면 옆에 물을 뜨는 대나무 국자를 두는 것도 재치 있을지 모른다. 다도에 전혀 관심이 없는 사람도 대나무 국자의 사용 방법 정도는 상상할 수 있다. 국자와 끓는 물은 안식을 위한 별세계로 향하는 문의 역할을 해주지 않을까?

소파에 침대, 독서 테이블, 벽장식 선반에 수납된 미니바 등 어느 호텔에나 있는 시설에 손님은 식상함을 느낀다. 일하는 사람에게도, 즐기면서 마음의 긴장을 풀고 싶은 사람에게도 알맞은 온도로 끓인 물이 항상 준비되어 있으면 기쁠 것이다. 일본식 호텔은 그런 안식의 형태로서 발휘될지 모른다.

호텔을 위한 새로운 가구 언어 '미즈야 테이블'. 느긋하게 일하
고 만족스럽게 쉰다.

공간의 다의성

일본의 공간은 자유자재성이 풍부하다. 그런데 현실의 주거 공간도 그럴까? 이불을 개서 벽장에 넣으면 아무것도 없는 다다미방이 된다. 그곳에 접이식 상을 내놓고 가족과 식사한다. 쇼와시대 중반 너머까지 서민의 생활은 분명 이러했다. 일본의 다다미방은 침실로도 다이닝룸으로도 될 수 있다는 이야기에 수긍한 기억이 있다. 그러나 일본인 대부분은 이런 방식이 지속되는 생활을 선택하지 않았다. 'nDK'(일본 주택의 평면 유형으로 'n'은 부부 침실과 아이 방 수의 합계, 'D'는 식당Dining 'K'는 주방Kitchen을 나타낸다.), 즉 주방과 다이닝룸을 다른 다목적 방과 기능적으로 구분하게 되면서 결국에는 거실과 침실을 독립시키는 방향으로 발전했다.

도쿄의 최고급 고층 맨션의 평면은 꽤 독창적일 거로 생각하기 쉽지만 그렇지도 않다. 유럽풍이라기보다는 이제는 무국적풍이라고 하는 게 더 맞을 듯하다. 침실, 거실, 주방, 욕실, 화장실과 같은 기본적인 공간 언어가 '넓은가' '호화로운가' '많은가' 등으로 구성되어 있다. 널찍한 드레스룸이나 와인 셀러가 있고 욕실에는 사우나가 있는 등 호화롭게 만들기 위해 노력한 흔적을 여기저기서 볼 수 있다. 하지만 인테리어로서 독창성은 없다. 필시 사람들은 독창적인 공간보다는 상투적이거나 상식적인 공간에 사는 편이 더 좋고 편안하다고 느낀다. 그래서 창조적인 주거 공간보다는 평범해야 마음도 안정되므로 차별화의 초점을 규모와 호화로움에 두고 표현하고 싶은지도 모른다.

일본에는 "깨어 있을 때 다다미 반 장, 잘 때 다다미 한 장起き
て半畳.寝て一畳"이라는 말이 있다. 이 말대로 사람은 최소한의 공
간만 있으면 자고 일어날 수 있다. 그러므로 오랜 시간에 걸쳐 완
성한 생활공간의 형식에 이의를 제기하는 일은 본질은 보지 않고
새로움만을 추구하는 비열한 미래주의나 하는 짓인지 모른다.

하지만 일본이라면, 즉 다다미방의 자유자재성을 전통으로 삼
는 문화가 바탕인 문화권이라면 주방, 식당, 침실과 같은 정형적
인 구미식 공간 언어를 처음으로 되돌려 가장 다의적이고 자율성
이 있는 공간으로 재편성해봐도 좋지 않을까?

예를 들어 '잔다'라는 행위에 대응하는 공간을 생각해보자. '수
면'은 중요해서 편안하게 잠들기 위한 공간과 기능을 갖춘 가구
가 고안되어왔다. 서양에서는 '침대'가 고안되었다. 침대는 잠자
리가 바닥에서 50-60센티미터 높은 곳에 설치되어 있으면서 누
우면 쾌적한 쿠션감이 있는 장치다. 침대에는 '헤드보드'라고 하
는 수직판이 머리 쪽에 설치되는 경우가 많은데, 이는 머리를 보
호받는다는 안심감을 조성하고 일어나서 앉았을 때 등받이 역할
을 한다. 침상은 몸이 가라앉는 부드러운 것에서 이불 한 장을 깐
정도의 딱딱한 것까지 다양하다. 잠을 잔다는 단일 기능에 대응
한다면 침대는 정말 잘 만들어진 가구다.

하지만 사람은 잠이 들 때까지 혹은 잠에서 깬 이후에 무언가
를 할 때가 많다. 로봇이 아니므로 누우면 바로 잠에 빠지는 존재
가 아니다. 알람을 설정하거나 휴대전화를 충전하거나 SNS나 유
튜브를 보거나 친구에게 메시지를 보내거나 혹은 다음 날 일정을

확인하기도 하고 잠이 올 때까지 책을 읽거나 술을 마시는 등 의외로 다양한 활동을 한다. 일어난 뒤에도 마찬가지다. 뉴스나 메일을 확인하거나 커피를 마시는가 하면 간단한 스트레칭을 하는 등 잠에서 깨기 위한 행위도 적지 않게 한다. 단순히 눈을 뜨고 일어나 침구에서 나오기만 하는 게 아니다.

이런 점을 고려해 자기 전과 일어난 뒤의 행동에 대응할 수 있는 다의적 가구를 디자인했다. 그 가구는 방 안의 벽에 붙여두는 침대가 아니다. 방 한가운데에 독립적으로 두는 아일랜드형 침대로, 여러 방향에서 사용할 수 있도록 설계했다. 헤드보드 위는 평평한 테이블로 되어 있어 침대 쪽에서도 반대쪽에서도 테이블로 사용할 수 있다. 침대 발판에는 물건을 두거나 앉을 수 있고, 이불과 시트를 걷어내면 소파로도 활용 가능하다. 즉 다의성, 다기능성을 지닌 공간이 이 가구 하나로 출현하는 것이다. 극단적으로 말해 방이 하나뿐인 집이어도 주위 벽을 모두 벽면 수납으로 만들고 이 가구를 방 한가운데에 놓으면 생활과 관련된 대부분의 일을 처리할 수 있다.

이 침대는 가성비가 요구되는 도시형 비즈니스호텔에서 이용할 수 있고, 느긋하게 지내는 리조트 공간에 새로운 침구로 놓아도 흥미로울지 모른다. '미즈야 테이블'은 카페나 서재 기능을 함께 설치할 수 있어 그 자체로도 다의적이지만, 만약 이 침대와 같이 사용한다면 지금까지 본 적 없는 공간 언어가 탄생할 거로 생각한다.

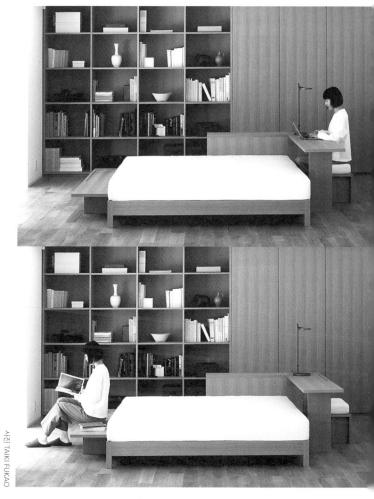

〈무지 인필MUJI INFILL〉. 여러 방향에서 사용하는 아일랜드형
침대. 자다, 읽다, 연결된다.

수직과 수평

인간이 만드는 공간은 수직과 수평으로 되어 있다. '서다'라는 행위 자체가 딱딱한 평면과 중력을 거슬러야 가능한 동작이기 때문이다. 일본의 건축 공간을 수혈식 주거까지 거슬러 올라가서 보면 평면이 약간 둥글다. 하지만 민가도, 귀족의 저택도, 서원 건축도, 다실 건축도, 기둥과 보의 구조는 사각형이다. 장지문이나 맹장지 등의 내부 디자인도 띳장의 격자나 옻칠 등이 된 테두리 등 윤곽선이 많고 모두 네모나다. 물론 네모인 것은 일본의 공간에만 해당하는 이야기가 아니다. 모더니즘 건축을 이끈 르코르뷔지에와 미스 반데어로에의 건축도 대부분 네모나다. 사각형은 합리성에서 비롯된 형태인 것일까?

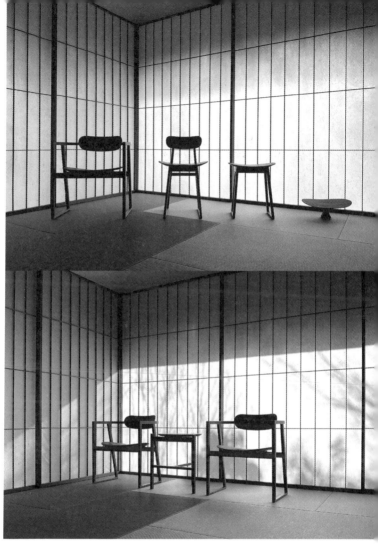

수직·수평의 원리에 호응해 일본 공간에 흡착되듯 어울리는 의
자 〈스와리SUWARI〉(2022년 발표)

수리에서 비롯된 '4四'라는 형태는 매우 불안정해 자연계에서는 좀처럼 볼 수 없다고 한다. 안정된 것은 '3三'이다. 의자도 다리가 세 개면 안정되지만, 다리가 네 개가 되는 순간 덜컹덜컹 불안정해진다. 꿀벌은 육각형을 좋아하고 거미줄에서도 사각형은 본 적이 없다. 완벽한 입방체를 지닌 광물의 결정도 없지는 않지만, 극히 드물다. 하지만 인류는 사각형이라면 무조건 좋아한다. 왜 그럴까?

잠시 '4'를 통해 세계를 바라보자. 주변을 둘러볼수록 인류는 자신들이 사는 환경을 네모나게 디자인해왔다는 사실을 알 수 있다. 기복이 있는 유기적인 대지를 네모나게 구획해 직교하는 격자형 도로를 설계하고 거기에 네모난 빌딩을 세웠다. 빌딩 입구는 네모나고 네모난 엘리베이터는 수직으로 오르내린다. 직선으로 쭉 뻗은 복도를 직각으로 꺾어 네모난 문을 열면 네모난 방이 나타난다. 거기에는 네모난 가구, 네모난 창문이 배치되어 있다. 따라서 창밖의 경치도 네모나게 잘려 보인다. 테이블도 선반도 텔레비전도 그것을 조작하는 리모컨도 모두 네모나다. 네모난 책상 위에서 네모난 컴퓨터의 네모난 키보드를 쳐서 네모난 종이에 글자를 출력한다. 그 종이를 넣는 봉투도 거기에 붙이는 우표도 네모나다. 단 우표에 찍는 소인은 둥글지만 말이다.

왜 인류는 인공 환경을 이렇게까지 네모나게 만들어왔을까? 그것은 아마도 인간의 신체에서 유래되었을 것이다. 인간의 눈은 가로로 두 개 놓여 있다. 눈뿐 아니라 몸과 다른 감각기관의 배열도 좌우대칭으로 되어 있다. 이런 신체적 조건이 수직과 수평을

수용하는 데 중요한 역할을 하지 않았을까? 원숭이도 코끼리도 신체의 대칭성은 동일하다. 하지만 인간의 특징은 여기에서 더 나아가 직립보행을 하고 양손을 사용한다는 것이다.

아마 직립보행으로 자유로워진 인간의 손이 직선과 직각을 찾아냈을 것이다. 직선과 직각은 두 손을 사용하면 비교적 간단하게 찾을 수 있다. 바나나와 같은 거대한 잎을 세로로 반으로 접으면 그 접힌 부분에 직선이 생긴다. 거기에 맞춰서 다시 위로 접으면 직각을 얻을 수 있다. 그 연장에 사각형이 있다. 즉 사각형이란 손을 사용해야 도달할 수 있는 우리에게 가장 밀접한 수리 혹은 조형 원리다. 그래서 최첨단 컴퓨터도 스마트폰도 그 형태는 고전적이다. 그러고 보니 미국 영화감독 스탠리 큐브릭Stanley Kubrick의 영화 〈2001 스페이스 오디세이2001: A Space Odyssey〉에 나오는 예지의 상징 '모노리스monolith'도 검은 사각형 판과 같은 형태였다.

맨홀 뚜껑은 네모나지 않고 둥글다. 만약 맨홀 뚜껑이 사각형이었다면 뚜껑은 맨홀 구멍으로 떨어진다. 그렇기 때문에 맨홀 뚜껑은 둥글어야만 한다. 공도 둥글지 않으면 구기가 성립하지 않는다. 공이 구체로서 정밀도가 높지 않으면 탁구도 테니스도 숙련될 수 없지만, 일정 부분 이상의 정밀도

를 갖추면 사람은 거기에서 물러나 우주의 법칙까지도 떠올릴 수 있다. 그러므로 공은 둥글어야만 한다. 같은 의미로 종이는 사각형이어야만 한다. 인쇄용지의 규격 사이즈는 가로세로 비율이 1대 $\sqrt{2}$로 설정되어, 몇 번을 접어도 가로세로 비율이 같도록 설계되어 있다.

이 원리를 지나치게 철저히 지키고 있는 것이 일본의 공간이라고 생각한다. 구미의 공간은 수직 방향을 선호하지만, 교회 건축에서 드러나듯 곡선적 요소가 상당히 많이 더해져 있다. 아르누보나 스페인 건축가 안토니오 가우디Antonio Gaudi의 건축 혹은 이라크 출신 건축가 자하 하디드Zaha Hadid나 캐나다 건축가 프랭크 게리Frank Gehry의 건축을 굳이 언급하지 않더라도, 서양 문화 안에는 삼차원 곡면이 넘쳐난다. 가구의 기본은 서양에서도 사각형이 기준이지만, 때로는 요염한 곡면을 지닌 의자나 소파가 등장해 인테리어의 중심이 되는 일도 적지 않다. 이런 삼차원 곡면의 볼륨감 있는 가구의 매력을 공간에서 효과적으로 부각하려면 상당히 넓은 장소여야 하기 때문에 일본의 자그마하고 네모난 방에는 잘 어울리지 않는다.

지금의 세계가 삼차원 곡면으로 넘친다면 오히려 철저하게 수직과 수평을 적용해도 흥미로울 것이다. 특히 독창성을 탐구하는 데 유효하다고 생각한다. 앞에서 이미 설명했지만, '신들러하우스'의 가구는 수직과 수평을 능숙하게 사용했다. 서재 책상과 소파, 의자처럼 과거의 일본 가옥에는 존재하지 않던 가구가 신들러의 설계로 실현되어 있어 나에게는 매우 신선하게 다가왔다.

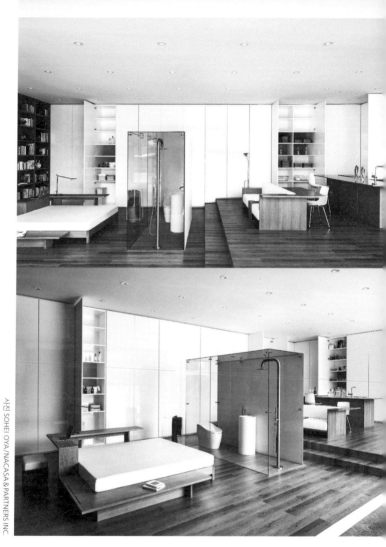

〈하우스비전 베이징 2018〉의 전시 하우스 〈에지제로〉
(요우쯔×NDC하라디자인연구소 제작)

지붕이나 차양이 낮은 네모난 공간 안에서는 수직과 수평의 원리로 설계한 간결한 가구가 돋보인다. 특히 여백을 고려하고 간결한 구조가 만들어내는 '사이間'를 의식하며 수직과 수평을 추구하면 새로운 공간 언어, 즉 새로운 가구가 탄생하게 될 여지가 아직 충분하다.

베이징에서 개최된 〈하우스비전 베이징 2018HOUSE VISION BEIJING 2018〉에 참가한 전시 하우스 〈에지제로Edge-Zero〉를 예로 들어보겠다. 중국의 요우쯔有住라는 주택내장회사와의 협업으로 설계를 담당했는데, 나는 약 70제곱미터라는 한정된 공간을 빈틈없이 효율적으로 사용한다는 전제로 고안했다. 벽면은 모두 수납으로 만들고 가구는 사방에서 이용할 수 있게 벽에서 독립시켜 배치했다. 소파 앞에 있는 유리 재질의 샤워룸 벽면은 영상을 보기 위한 스크린으로도 이용할 수 있다. 가구에 정면성을 부여하지 않고 어느 방향에서든지 이용할 수 있도록 배면을 없앴기 때문에 한정된 공간을 효율적으로 활용할 수 있다.

이는 주거로서 생각한 디자인이지만, 빌라 형식의 호텔 객실에도 적용할 수 있다. 앞쪽을 개방형 테라스로 만들어 기능적인 실내와 개방적인 실외의 관계를 연결해 소재를 철저히 간결하게 구성하면 〈양의 집〉이 된다. 고급스럽지는 않을지 몰라도, 수직과 수평 안에서 해답을 모색하는 예로서 참고하면 좋겠다.

모서리와 테두리-다다미, 맹장지, 장지문

정교하고 치밀한 기교로 보는 사람을 감탄하게 하는 것도 일본이라면, 거짓말 같은 간결함으로 사람들의 상상력을 끓어오르게 하는 것도 일본이다. 기술의 정밀성과 치밀함, 화려함은 세계 각 문화에서 저마다 봐야 하는 부분이 있지만, 텅 비어 있는 공간을 사람들의 다양한 이미지를 수용하는 그릇으로 기능하게 하는 수법은 무로마치시대 후기에 형성된 일본 특유의 미니멀리즘이다. 채우는 것이 아니라 비운다, 즉 엠프티네스emptiness를 사용해 놀라운 상상력을 불러일으키는 것이다. 이 같은 이미지의 수사법이 살아 있는 환경이라면 사람을 맞이하는 공간 언어는 마땅히 미니멀에 충실해야 한다.

하지만 간소하고 간결한 공간은 자칫하면 단조롭고 빈약한 공간으로 보이기 쉽다. 미니멀한 공간은 최소한을 지향해 미를 완성한다는 의식이 가장 중요하다. 그것이 구석구석 닿아 있어야 이미지가 환기력을 발휘한다. 비어 있는 듯 보이는 가레산스이枯山水의 돌 정원도 단순히 흰 모래톱 위에 돌을 듬성듬성 놓는 것이 아니다. 돌과 돌 사이, 그 주위에 이끼가 피어나는 방법, 돌 모서리의 사문 방식, 더 나아가 인위적이라고 느껴지지 않는 청소 방식이 중요하다.

이처럼 골똘히 생각해서 만든 간소하고 간결한 공간에 럭셔리를 불러들이는 요점이 되는 것이 '모서리'와 '테두리'다.

예를 들면 다다미가 깔린 방에서 특징을 만들어내는 것도 모

서리와 테두리다. 다다미는 가로세로 1대 2 비율로 되어 있다. 긴 변에만 천으로 테두리를 감쌌기 때문에 바닥에 쭉 깔아놓으면 다다미와 다다미의 경계가 테두리로 구분된다. 테두리의 폭은 역사 속에서 다양한 시도를 거쳐 완성되었을 텐데, 현재의 폭으로 일반화되었다는 것은 그 균형에 일본인의 미의식이 배어 있다는 뜻이 된다. 이 테두리는 다다미방에서 독특한 리듬을 자아낸다. 다다미방에서는 테두리를 밟지 않고 걸어야 예절이라고 해서 무의미한 긴장감에 사로잡힐 때도 있지만, 예절 규칙을 우선시해서가 아니다. 다다미의 테두리 선이 만들어내는 리듬에 무의식적으로 몸이 감응하면서 저절로 리듬을 파괴하지 않으려는 심리가 생기기 때문이다. 다다미 테두리가 지닌 리듬은 맹장지의 테두리나 장지문과 연계되어 일본식 공간에 내재하는 모듈을 저절로 그 공간 안에 있는 인간에게 전한다.

비교적 좁은 다다미방에서는 테두리 선이 거슬릴 때도 있으므로 테두리가 없는 '류큐 다다미琉球畳'를 깐다. 류큐 다다미는 다다미 눈이 치밀하고 촘촘하게 짜여 있어 일반적인 다다미와는 다른 질감을 자아내는데, 테두리 없이 촘촘한 공간이 어딘지 '쉼표'와 같은 여백을 만들어낸다.

다다미 테두리의 폭과 리듬은 골풀로 짠 다다미 눈의 간격과 크기에도 호응한다. 르코르뷔지에가 일본의 공간을 보고 선이 너무 많다고 느낀 것은 어떤 의미에서는 정답이다. 다다미 눈의 '결'에서 시작해 다다미의 테두리, 맹장지의 테두리, 장지문 그리고 그 질서에 미묘한 억양을 불러오는 도코노마의 장식 기둥 등을

료칸 '아사바'의 실내(위)와 일본식 공간에 내재하는 모듈에 의
한 수직·수평의 리듬(아래)

보고 공간이 내포하는 정보가 과하다고 느꼈을 것이다. 확실히 간소하지만, 리듬은 섬세하고 과할지도 모르겠다.

실내 공간을 구분할 때 사용하는 맹장지도 테두리의 폭은 정해져 있고 대부분 옻칠로 마감되어 있다. 제대로 만든 맹장지는 안쪽 맹장지살에 일본 전통 종이 와시和紙가 겹겹이 발라져 있어 안쪽 탄력이 포근하게 느껴지는 운치를 만든다. 맹장지는 습도에 따라 미묘하게 그 표정을 바꾼다. 맑은 날은 빳빳한 긴장감을 연출하고 비가 오는 날은 실내의 습기를 빨아들여 왠지 부풀어 보인다. 이처럼 탄력의 양상으로 숨을 쉬는 맹장지에는 여닫을 때 잡는 '문고리'가 절묘한 위치에 설치되어 있다. 검게 도장된 금속 문고리와 광택이 있는 옻칠 테두리, 손으로 만져도 되는 곳은 이 둘뿐이다.

맹장지에 그린 수묵화나 금박을 붙인 위에 극채색으로 화조풍월花鳥風月을 진하게 그린 다미에濃絵 등의 '장병화障屛画'도 일본의 미에 속한다. 하지만 나는 아무것도 그려져 있지 않은 하얀 맹장지에서 아름다움을 느낀다. 화강암의 일종인 운모에 무늬를 넣은 절제되고 우아한 맹장지도 있지만, 하얗고 단아한 맹장지의 '옻칠 테두리'와 재치 있는 의장인 '문고리'가 적절하게 배치된 모습을 보면 몸과 마음이 정화되는 듯해 기분이 좋다. 일본식 공간이 지니는 리듬이 감각 깊숙한 곳까지 닿는 것 같다.

다다미 눈을 비롯해 다다미 테두리와 맹장지가 자아내는 리듬은 공간을 수직과 수평으로 나누는 통주저음通奏低音과 같다. 즉 흥적으로 화음을 더한 음악처럼 실내에 조용히 울려 퍼진다.

'다와라야료칸俵屋旅館'의 개구부를 통해 트리밍된 정원. 프레임
조절에 발이 효과적으로 사용된다.

밖에서 빛이 들어오는 주변에는 빛을 여과해 면광원으로 바꾸는 장지문이 설치되어 있다. 와시의 하얀색을 균등하게 분산하는 듯한 격자무늬 살과 장지문 종이의 이음새가 공간에 자잘한 리듬을 중첩한다. 살의 길이나 구성은 실로 다채롭다. 양면에 종이를 발라 살의 리듬을 억누른 북장지 기법이나 가로 살을 없애고 세로 살의 간격을 좁게 한 것 등 장지문 살의 리듬은 다양하다. 하지만 이는 오히려 지엽枝葉의 기교다. 다시 말해 밖에서 들어오는 빛을 와시의 섬유로 여과해 아련하게 발광하는 면으로 만드는 것이 장지문의 생명이다.

한편 장지문을 완전히 개방하면 정원과 다다미방의 경계는 사라지고 다다미방은 외부와 하나로 연결되는 공간이 된다. 이때 장지문이나 덧문의 문지방이 울퉁불퉁하면 볼썽사납다. 문을 끼워서 미는 골은 전체를 개방한 상태에서는 그 존재가 느껴지지 않도록 얕게 파여 있다.

정원은 개구부에 의해 아름답게 트리밍된 경치로 그곳에 나타나는데, 돌출된 지붕 처마가 윗변의 위치를 낮게 눌러 정원의 풍경이 옆으로 넓게 전개된다. 이때 풍경의 프레임을 더 절묘하게 조절하는 요소가 정원 쪽으로 튀어나온 툇마루와 처마에 건 발이다. 툇마루와 발이라는 테두리가 정원의 구도를 완성해 단순한 시각성을 넘어선 신비로운 공간의 연속과 깊이를 수놓는다.

겨울 한파로 칸막이를 개방할 수 없을 때는 장지문의 하부를 위로 밀어 올린다. 그러면 그곳에만 투명 유리가 끼워져 있어 밖의 풍경을 즐길 수 있다. 이것을 '유키미 장지문雪見障子'이라고 한

다. '유키미'는 눈雪을 본다見는 뜻으로, 정원에 눈이 쌓인 경치를 실내에서 바라보는 모습을 상정한 이름이겠지만, 실로 서정적인 방법이다.

이처럼 '모서리와 테두리의 폭주 공간'이 일본식 방이다. 따라서 다다미방에 침대나 소파를 배치하는 감각이 얼마나 파괴적인지를 깨달았으면 좋겠다.

모서리와 테두리-소재의 경계, 기술의 경계

또 하나 공간의 질을 좌우하는 중요한 요소가 있다. '바닥과 벽의 경계', 즉 미니멀한 공간에서 완성도의 정도를 좌우하는 경계다.

'걸레받이'라는 게 있다. 바닥과 벽의 경계가 되는 벽 밑부분에 바르는 보강재로 너비 5-10센티미터, 두께 5밀리미터 정도의 얇고 긴 판이다. 청소할 때 빗자루나 청소기 등 청소 도구가 벽에 부딪혀 시간이 지날수록 벽의 굽도리가 더러워지거나 찢어질 수 있다. 걸레받이는 그런 벽의 굽도리 손상을 막아준다.

단 이 걸레받이는 바닥과 벽의 경계선을 애매하게 만들어 본래 그곳에 드러나야 할 소재의 '부딪힘', 즉 대비 효과를 이완 혹은 퇴색시킨다. 물론 그대로 두면 굽도리에 상처가 나게 되므로 당연히 이를 방지하기 위한 방편이 필요하다. 그리고 이런 모서리나 테두리에 대한 '처리'나 '연구'의 집적이 일본의 공간에 깊이를 만들어낸다.

데스미·돌출 걸레받이

데스미·매입 걸레받이

이리스미·돌출 걸레받이

이리스미·매입 걸레받이

걸레받이에는 판의 두께만큼 벽에서 돌출되는 '돌출 걸레받이出巾木'와 걸레받이의 폭은 그대로 유지하고 벽 안쪽으로 걸레받이를 들여서 설치하는 '매입 걸레받이入巾木'가 있다. 매입 걸레받이를 들이는 깊이는 각양각색인데 거기에는 반드시 음영이 생긴다. 따라서 벽이 그만큼 떠 있는 것처럼 보여 벽 하단이 분명하게 강조된다. 매입 걸레받이는 무의식의 영역에 디자인을 교묘하게 삽입하는 것으로, 제품 디자이너 후카사와 나오토에게 배웠다. 큰 차이는 아니지만, 이를 통해 공간의 질이 극적으로 달라진다.

벽과 벽이 만나는 부분에서 히라가나 'く' 자 모양으로 돌출된 부분을 '데스미出隅(바깥 모서리)'라고 하고, 반대로 안쪽으로 들어간 부분을 '이리스미入隅(안쪽 모서리)'라고 한다. 매입 걸레받이를 사용하면 이 '데스미'와 '이리스미'를 깔끔하게 처리할 수 있다는 것을 쉽게 짐작할 수 있다. 단 매입 걸레받이는 설계 시작 단계부터 미리 계산해야 하므로 수고와 비용이 든다. 하지만 시간과 정성을 들여

계획한 만큼 벽 하단에 정연한 긴장감이 탄생한다.

'스키야数寄屋'라는 다실풍 건축양식은 지식이 풍부한 건축주와 고도의 기술을 지닌 목수와 장인들이 걸레받이 등 세세한 부분에까지 열정을 쏟아 완성한 문화다. 콘크리트가 건축의 주류가 되고 비용과 합리성에 건축이 편입되는 가운데 점점 미의식을 잃어가고 있지만, 바로 이러한 감수성의 연쇄 작용 안에서 일본의 럭셔리는 살아 숨 쉰다. 나아가 콘센트나 스위치 등 최첨단 기술과의 접점을 얼마나 잘 처리하는지도 중요하다. 애써 편안한 리듬을 지닌 공간을 완성해도 기술과의 접점을 잘못 만들면 공간은 단번에 무용지물이 된다.

일본에는 "찬합 구석을 이쑤시개로 후빈다重箱の隅を楊枝でほじくる."라는 관용어가 있다. 쓸데없이 세세하게 굴고 잔소리한다는 뜻이다. 이렇게 세부에 대해 자꾸 언급하는 게 자잘한 일에까지 간섭한다는 인상을 줄지 모른다. 하지만 찬합의 품질이 '구석'에 있다면 그곳을 확실하게 후벼 파야 한다. 기술과의 접점에 다실의 감수성을 요구하는 것은 오늘날 그리고 미래적 공간 설계의 요점이기 때문이다.

기술의 발달로 주거 환경이 급격하게 변하고 있는 지금, 사람들에게 '와이어드wired', 즉 전기로 연결된 환경이 당연해졌다. 그래서 통신 케이블이나 전기 코드의 노출에 완전히 너그러워져 있다. 하지만 기술과의 접점은 사용성을 최대한 고려하면서 시야에서 없애는 편이 더 깔끔하고 이상적이다. 기술의 진화는 눈에 보이는 와이어드를 없애는 방향으로 진행될 것이다. 그렇게 되기

전까지는 와이어드를 물질적으로 어떻게 처리할지 생각해야 한다. 안 보이는 곳에 숨길지 카멜레온처럼 환경에 동화시킬지 그 방법이야 다양하겠지만, 일본의 공간이 지녀야 할 럭셔리는 아무것도 없을 만큼 간결하면서 모서리와 테두리에까지 마음을 쓰는 일에 깃들어 있다.

물과 온천 - 화산열도의 축복

지금까지 시선을 한곳에 집중해 세부를 들여다보았다. 잠시 시야를 확장해 일본의 국토를 바라보자.

일본은 유라시아 대륙에서 떨어져 나간 대륙의 동쪽 기슭이 열도로 연결되어 생겼다고 한다. 그리고 태평양판과 필리핀판이 서로 충돌하면서 대륙에 부딪혀 아래로 가라앉는 알력으로 해저가 끊임없이 융기해 성립했다고 알려져 있다.

두 판이 열도 아래로 가라앉을 때 함께 가라앉는 수분의 작용으로 마그마가 발생해 해구와 평행하게 화산대가 생겼다. 판은 매년 약 8센티미터씩 쉬지 않고 이동하며 대륙 아래로 계속해서 가라앉고 있다고 지질학자는 말한다. 그 알력에 의해 조산운동이 일어나고 뒤틀리는 것을 해소하기 위해 지진이 주기적으로 발생한다. 쌓인 마그마도 화산에서 종종 분출된다. 백수십 년이라는 주기로 큰 지진이 일어나는 일은 두렵지만, 지각운동으로 생긴 열도이기 때문에 그 운명은 피할 수 없다. 천수백만 년이라는 시

간 속에서 운동하고 있는 판구조론이 만들어내는 자연과 90년도 채 되지 않는 인간의 수명을 비교한다면 인간이 살아가는 시간은 유구한 자연의 찰나에 불과하다는 사실을 깨닫는다. 사람의 지혜로는 도저히 도달하지 못하는 힘에 벌벌 떨면서 자연의 섭리를 받아들이고 우주의 반짝임 속에서 '생生'을 자각하며 살아가는 존엄과 행복을 곱씹어갈 수밖에 없다.

조산운동으로 탄생한 일본열도는 국토의 약 75퍼센트가 산이다. 대양을 지나며 수분을 가득 머금은 계절풍이 일본의 산들에 부딪혀 많은 눈과 비가 내린다. 계절에 따라 바람이 부는 방향이 바뀌는 온대몬순기후라서 초여름에서 가을에 걸쳐 적도 부근에서 발생한 태풍이 종종 일본열도를 횡단한다. 최근에는 기후 변동이 일어나면서 폭우나 태풍이 심각한 위협으로 다가오고 있다. 이제는 더 이상 태풍이 지나가는 것을 일종의 정화나 정서로 인식하기 어려워졌다. 하지만 열도에 가져다주는 풍부한 물이 이나라 풍토의 기본이 되고 있다는 것도 사실이다.

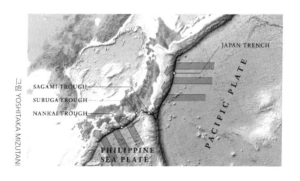

그림 YOSHITAKA MIZUTANI

가파르고 험준한 산에서 바다를 향해 물이 흘러가기 때문에 국토는 마치 수세미 줄기나 모세혈관처럼 하천망으로 뒤덮여 있다. 수질도 독특하다. 가파르고 험준한 지형이라 물의 흐름이 빨라 물이 땅속에 스며들더라도 지층 성분이 녹기 전에 흘러간다. 따라서 칼슘을 많이 포함하지 않은 연수가 수많은 시냇물이 되어 산에서 흘러 내려간다. 맑은 물은 태양광을 강바닥까지 통과시킨다. 그 덕분에 강바닥에 있는 돌에는 이끼가 풍부하게 자라 이끼를 먹는 민물고기의 생육 환경이 되고 있다. 또한 삼림의 미네랄 성분을 다량으로 포함한 물이 바다로 흘러가기 때문에 해안부에는 다량의 플랑크톤이 발생하고 그 덕분에 일본열도는 훌륭한 어장으로 둘러싸여 있다.

이 물은 태고부터 '도요아시하라의 미즈호의 나라豊葦原の瑞穂の国', 즉 일본이 신의 뜻에 따라 벼가 풍성하게 열려 번영하는 나라로 불려왔듯이, 논에서 짓는 벼농사에 적합한 비옥한 풍토를 만들었다. 중국에서 전해진 벼농사는 일본에 뿌리 깊게 자리 잡아 사람들은 평야뿐 아니라 산간부의 경사지까지 개척해 계단식 논을 만들어 벼를 경작했다.

벼농사야말로 일본의 지역 문화를 자라게 했다. 일본인에게 쌀은 주식 이상으로 사계절의 노동을 힘차게 움직이게 하는 원동력 그 자체였다. 봄에는 씨를 뿌리고 못자리에서 정성스럽게 키운 모를 논에 심어 여름에는 풀을 뽑고 가을에는 추수한다. 자연의 축복을 수확해 생활의 안녕을 얻는 이런 리듬이 연중행사와 축제를 만들었다. 자연을 두려워하고 숭상하는 마음도 벼농사 주

모세혈관과 같은 하천망으로 그린 일본열도.
『Ex-formation 주름Ex-formation 皺』에 실린 우치다 지에內田千絵,
다카다 메이라高田明来의 〈Complex trail-일본의 강/일본의 길
Complex trail-日本の川/日本の道〉

기나 리듬을 통해 생겨났다고 할 수 있다. 탈곡한 벼의 볏짚은 일용품의 재료가 되어 사람들은 겨울이 되면 볏짚을 활용한 일용품 만들기에 힘썼다.

즉 일본인의 생활에 벼농사가 도입되었다기보다는 벼농사라는 행위가 일본 문화를 낳았다고 생각하는 편이 실태를 제대로 파악한 것이다. 벼농사는 '농農'이라는 생산 활동을 넘어 일본 생활 문화의 근간을 형성하는 리듬 그 자체다. 그리고 그 배경에는 열도의 산과 강이 만들어내는 풍요로운 물이 있었다.

한편 일본열도는 화산대 위에 있기 때문에 이곳저곳에서 온천이 샘솟는다. 지금의 일본 사람들은 이를 당연시하는 면이 있는데, 세상에는 일본과 비슷한 빈도로 온천과 만날 수 있는 나라가 그리 많지 않다. 지각판의 배치로 본다면 남미나 칠레 등 태평양 연안의 나라에 지진이나 화산, 온천이 일본만큼 있을 거라고 예상할 수 있지만, 일부러 지하 1,000미터에서 온천물을 끌어 올리지는 않는다.

일본과는 정반대로 지각판이 국토 한가운데에서 솟아올라 동서로 나뉘는 곳과 맞닿아 있는 아이슬란드는 역시 마그마 활동이 활발한 화산대 위에 있다. 따라서 온천 수도 많다. 하지만 모두 땅에서 솟아나는 뜨거운 지하수를 이용한 작은 온천이다.

그런데 예외적인 곳이 하나 있다. 지열발전의 부산물로 발생하는 뜨거운 지하수를 야구장 정도로 광대한 수영장에 활용하는 '블루 라군Blue Lagoon'이라는 온천 시설이다. 이곳은 인접한 지열발전소가 지하에서 가열되어 분출하는 수증기의 힘으로 터빈

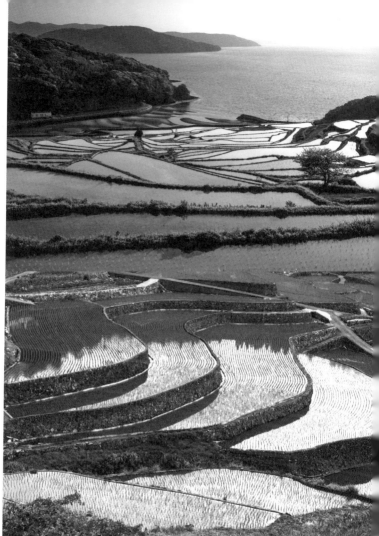

나가사키현 마쓰우라시, 히로시마현 아키오타마치의 계단식 논
경관. 계단식 논은 풍경을 만들어내는 동시에 치수 역할을 한다.

을 돌린다. 이때 함께 분출되는 지하수는 규석을 듬뿍 머금고 있어 하얗다. 이를 광대한 수영장에 활용한 경관에는 압도된다. 이런 점을 생각하면 아이슬란드는 일본과 어깨를 나란히 하는 온천국일지 모른다.

활화산이나 높은 산이 있는 곳은 판구조론적으로 보면 에너지가 모이는 곳으로, 스위스 알프스에도 인도네시아에도 온천은 솟아난다. 과거 로마인들은 화산대 위에 있는 이탈리아반도 위에 나라를 세우고 웅장하고 아름다운 대중 욕장을 건설해 목욕 문화를 구가했다. 만화가 야마자키 마리ヤマザキマリ의 만화『테르마이 로마이テルマエ·ロマエ』에서는 로마 시대의 목욕 문화와 현대 일본 목욕 문화를 적절하게 비교하며 기상천외한 이야기를 전개하는데, 바로 그 이야기 그대로다. 목욕탕은 예부터 여러 문명사회에서 소중하게 여겨지며 사람들을 치유해왔다. 그래서 일본이야말로 세계에서 으뜸가는 온천국이라는 아전인수我田引水 격 논리를 내세워 그 사례를 주절주절 전개할 생각은 없다.

물론 일본에서는 온천이 오랫동안 사랑받아왔으며 노천탕을 비롯한 온천 문화가 다종다양하게 발달해왔다. 온천 문화가 생겨난 배경에는 벼농사에 따른 생활 주기도 큰 영향이 있었지만, 물을 공공물로서 더럽히지 않고 관리하는 매너와 노하우도 심화했을 것이다. 하지만 나는 세계인들을 환대하는 새로운 자원으로 일본의 럭셔리가 무엇인지를 생각할 때 '물'과 '온천'이 가져다주는 즐거움과 감동에 대해 처음부터 다시 연구할 필요가 있다고 생각한다.

아이슬란드의 온천 '블루 라군'. 스바르첸기지열발전소Svart-
sengi Geothermal Power Plant가 만들어낸 온천이다.

지금까지의 온천 문화에 기분 좋게 몸을 담그고 있을 때가 아니다. 포스트 공업화를 목표로 하는 앞으로의 시대에 일본열도라는 희귀한 풍토를 '자원'으로 인식하고 문화적 독창성을 최대화하기 위한 요소로서 온천의 가능성을 미래에 제시하고 싶다. 그런 의미에서 '물과 온천'에 다시 주목한다.

페터 춤토르의 발스온천

건축가 페터 춤토르Peter Zumthor는 스위스 발스라는 마을에 온천 시설을 완성했다. 1996년의 일이다. 내가 처음 이곳을 알게 된 것은 디자이너 야기 다모쓰八木保의 샌프란시스코 작업실을 방문했을 때다. 야기는 첫 대면인 내 앞에 갑자기 두 권의 건축 잡지를 내밀었다. 무엇에 촉발되는지 교감하는 일이야말로 디자이너의 인사라는 듯한 그의 일격에는 조금 당황했지만, 곧 잡지에 실린 두 건축에 마음을 사로잡히고 말았다.

하나는 페터 춤토르의 '발스온천Therme Vals'이었고, 다른 하나는 헤르조그앤드드뫼롱Herzog & de Meuron이라는 스위스 건축사무소가 디자인한 '도미누스 와이너리Dominus Winery'였다. 당시 주목받기 시작한 스위스 건축가들의 작업이었다.

'발스온천' 시설은 호텔 로비가 마치 수몰된 듯한 게 이전까지 경험한 적 없는 공간이었다. 그래서 나도 모르게 사진에서 눈을 떼지 못했다. '도미누스 와이너리'는 사과 상자 정도 되는 금속망

바구니에 그 지역에서 나는 회색빛 돌을 가득 채운 유닛을 빈틈 없이 정밀하게 쌓은 건축으로, 와인 밭에 갑자기 출현한 미니멀한 방파제 같은 외관에서 선명하고 강렬한 인상을 받았다. 마치 나뭇잎 사이로 빛이 새어 나오듯, 돌을 담은 유닛 틈새로 빛이 새어 나와 실내에 난반사하는 광경이 정말로 아름다웠다.

그로부터 얼마 지나지 않아 그때의 충격을 내 두 눈으로 확인하고 싶은 마음에 스위스를 방문했다. 특히 인상 깊었던 것이 페터 춤토르의 온천 시설이었다. 내친김에 스위스나 오스트리아에 퍼져 있는 춤토르의 건축을 돌아보면서, 건축을 통해 제시한 풍토에서 유래한 소재 활용의 설득력이나 미니멀하고 시적인 공간의 숨결에 큰 감명을 받았다. 운명적인 감동이라고 하면 과장이겠지만, 스리랑카 제프리 바와의 작업과도 일맥상통하듯이 토지의 매력을 감지하는 매개로 건축을 보는 방식에 가슴이 두근거렸다. 미술관도 아니고 교회도 아니고 욕장인데도 말이다.

'발스온천'은 스위스 알프스의 목가적 풍경 속에 존재한다. 여름에는 어디선가 소 목에 달린 방울 소리가 들리는 아름다운 자연으로 둘러싸인 산악 지대이고, 겨울에는 완벽하게 눈에 묻히는 토지다. 이 언덕 한쪽에 초현대적 건축이 우뚝 서 있다. 건축 소재는 이 지역에서 나는 초록빛이 감도는 돌이다. 바닥, 벽, 천장 등 건축의 주요부가 이 돌을 지층처럼 쌓은 질감으로 이루어져 있다. 그 독특한 질감이 언뜻 보기에 차갑고 단순하기 그지없어 보이는 건축을 매우 매력적으로 보이게 한다.

언덕을 파고 들어간 건축 내부 공간은 동굴 안처럼 어두컴컴

하고, 외부로 나와 있는 부분은 옥외 수영장처럼 개방적이었다. 그 대비가 흥미로웠다. 호텔 로비가 수몰된 것 같다고 느낀 이유는 구석진 곳이나 막다른 곳 없이 끝없이 안으로 이어지는 미로와 같은 공간으로 설계되어 있었기 때문이다.

미로와 같은 공간을 따라 계속 안으로 들어가다 보면 막다른 곳에 있는 작은 공간에 다다른다. 그것이 어떤 때는 천장이 높은 작은 예배당 같은 욕실이거나 어떤 때는 노란색 꽃잎이 무수히 떠 있는 욕실일 때도 있다. 사우나실은 검고 무거운 고무 커튼을 손으로 젖히고 들어가게 되어 있는데, 방 한가운데에는 한 사람이 누울 만한 커다란 직방체의 돌이 놓여 있다. 사우나실은 이런 방식의 반복으로, 고무 문이 안으로 더 안으로 이어져 있다. 수증기로 가득 찬 실내에는 천장에서 단 하나의 조명만 내리비추고 있어 금방이라도 우주인이 내려올 것만 같은 신비로운 분위기다.

분명 건축가는 인간이 왜 온욕 시설에 힐링되는지 그 심리를 상상하면서 고대로부터 이어져 온 온욕 시설을 몇 군데나 답사했을 것이다. 큰 소리로 대화를 나누면 안 되는 수도원과 같은 금욕적인 인상마저 느껴졌다.

샤워기도 적당한 양의 뜨거운 물이 정확하게 나오는 일본과는 달랐다. 샤워기에 달린 꽤 커다란 레버를 양손으로 잡아 돌리면 상상을 뛰어넘는 높이에서 상상을 뛰어넘는 다량의 뜨거운 물이 머리 위로 콸콸 쏟아진다. 아플 정도로 많은 양의 온수를 뒤집어쓰면 신기하게도 몸이 활성화된다. 폭포를 맞는 느낌이라고 할까? 물이라는 물질과 인간의 몸과 마음의 관계가 교묘하게 계산

페터 춤토르가 설계한 '발스온천'. 막혀 있지 않고 안으로 끝없
이 이어지는 온욕 공간

된 듯했다.

휴게실에는 아름다운 소파가 일정한 간격으로 드문드문 놓여 있었다. 소파에 앉아 정면을 바라보면 벽에 작은 창이 뚫려 있어 바깥 경치가 살짝 보인다. 스위스 알프스의 산중에 있기 때문에 전면을 통창으로 하면 멋진 경관이 눈앞에 펼쳐질 것이다. '발스 온천'에는 그렇게 만든 공간도 있지만, 일부러 벽으로 풍경을 차단해 어두침침한 공간에서 작은 개구부를 통해 밖을 살펴보듯 설계한 공간도 있다. 자연의 노출을 한정한 방식이라고 할까? 그런 발상이 인상적이었다.

한편 옥외 풀장과 같은 온욕 공간은 완벽하게 개방되어 있어 천장도 없다. 겨울에는 풀장 주변에 눈이 소복하게 쌓인다. 풀장 바닥에서는 잠망경처럼 굵은 금속 파이프 세 개가 홀연히 수면에 얼굴을 내밀고 힘차게 온수를 뿜어낸다. 여기에서도 폭포를 맞는 것처럼 온천물을 마음껏 뒤집어쓸 수 있다. 온탕과 냉탕을 오가며 노곤해진 몸을 풀장 주변에 놓인 우아한 소파에 뉘면 스위스 알프스의 자연을 온몸으로 받아들이는 듯한 최상의 해방감을 맛볼 수 있다.

나는 이곳을 눈이 쌓인 겨울과 상쾌한 여름에 방문했다. 이유는 모르겠지만, 이곳에 앞으로 해야 할 일에 대한 계시가 있다는 느낌이 들어서다. 그래서인지 온천에 들어가도 소파에 누워서도 만끽하지는 못했다. 그 대신에 커다란 실마리, 어쩌면 에너지를 받았다는 느낌이 들었다.

'발스온천' 외관(위)과 자연과 온욕 시설의 관계를 고려한 천장 높이와 개구부(아래)

있는 그대로의 온천

일본의 온천 숙박의 매력은 시골스러운 멋에 있다. 그 요소는 의외로 다채로워 매력 한 가지를 꼽기가 쉽지 않다. 하지만 일본의 럭셔리를 생각하기 위해서는 자연에 의한 풍화를 적당히 받아들이는 감수성이 필요하다. 이는 영화 세트장처럼 고풍스러움을 더해 멋스러움을 부가한 것이 아니다. 너무 만들어내지 않은 간소한 멋스러움 그리고 자연의 증여를 솔직하게 받아들이는 대범함 등에서 가치를 발견해가는 자세에 일본 럭셔리의 힌트가 숨어 있다. 다실이나 정원과 같은 작위의 끝에서 발견하기보다 온천 숙박처럼 꾸미지 않은 듯 보이는 행위나 공간에 구현해가는 데 의의가 있다.

　이제 우리는 다실과 정원뿐 아니라 온천 숙박과도 진지하게 마주해야 한다. 거기에 커다란 가치의 광맥이 있다고 생각한다. 현재 일본의 온천 중에는 자연스럽고 소박한 정취를 기교 있게 도입한 숙소와 시설이 여러 곳 있다. 웹사이트 「저공비행」에서 소개한 아키타의 '쓰루노유鶴の湯', 가고시마의 '가조엔雅叙苑', 군마의 '호시온천法師温泉' 등이 소박한 정취의 진정한 계보라고 할 수 있다. 이는 세련과 미니멀라이즈가 아니라 오히려 있는 그대로의 자연과 마주하는 방식이 만들어내는 쾌적함이다. 여기에 분명 일본식 럭셔리로 가는 길이 시사되어 있다고 생각한다.

　아키타의 '쓰루노유'는 다자와호田沢湖와 가까운 뉴토온천마을乳頭温泉郷이라는 곳에 있다. 좋은 수질의 온천수가 나오는 온천

숙박 시설이 많은 곳이다. 그중에서도 '쓰루노유'는 걸출한 존재다. 오래전부터 온천장이었던 시설을 지금 주인인 사토 가즈시佐藤和志가 맡은 때가 1983년, 노천탕도 없는 시설이었지만 토지에서 매력을 느꼈다고 한다. 사토 가즈시는 이곳을 관리하게 된 어느 날, 폭포탕이 있는 오두막을 개조하기 위해 바위를 조금 움직였다. 그러자 바위틈에서 천연 온천수가 샘솟았다. 하얗고 불투명한 온천수는 온도도 낮아 물속에서 느긋하게 즐길 수 있다. 천연지형을 따라 가득 차 있는 푸르스름한 온천수의 경관에는 사람을 끌어들이는 거부할 수 없는 힘이 있다. 노천탕 한쪽에 정자가 지어져 있는데, 구부러진 목재로 급하게 만든 듯한 거친 방식이 경치에 절묘한 멋을 더해준다. 사토 가즈시는 '대충 만들었을 뿐'이라며 시치미를 뗐지만, 훌륭한 다실처럼 천연덕스럽게 황야의 초가집을 구현해놓았다.

'쓰루노유'의 하얀 온천수에 몸을 담그면 자연의 축복에 몸을 맡기는 듯한 편안함을 경험할 수 있다. 온천의 즐거움은 자신의 몸 하나로 느끼는 쾌락뿐 아니라 허물없는 친구들과 그동안 쌓인 이야기를 나누는 느긋한 분위기에도 있다. '쓰루노유'의 경우, 남녀혼욕이라는 점도 해방감을 자아내는 하나의 요인이지 않을까 싶다. 하얗고 불투명한 온천물에 몸을 숨길 수 있다는 안도가 해방감을 느끼게 하는지도 모른다. 이곳의 온천물에 몸을 담그고 함께 이야기를 나누는 사람들은 언제나 행복해 보인다.

오래된 민가를 그대로 옮겨놓은 객실 내부는 풍류보다는 오히려 기개 있는 멋스러움이 감도는 듯하다. 적당히 거친 느낌이 방

문객의 긴장을 풀어준다. 여름은 풀이 무성하게 자라고, 겨울에는 2미터에 달하는 눈이 내려 료칸은 둥글고 소복한 눈으로 뒤덮인다. 그 안에 푸르스름한 천연 온천수가 환상적으로 솟아난다. 이곳에는 자연의 노출을 그대로 숙소의 매력으로 전환해버리는 당돌함이 있다. 노천탕을 갖춘 온천 숙박 시설로서 이를 능가할 만한 곳을 찾기란 쉽지 않다. 또 건축설계 과정에서 이를 억누르고 만들기도 어려울 것이다. '쓰루노유'는 결코 고급이라는 분류에는 속하지 않는다. 어디까지나 서민적인 위치에서 영업하고 있다. 온천수라는 천연자원을 사용한 럭셔리를 생각한다면, 언제나 머릿속에 담아두어야 할 온천 가운데 하나다.

가고시마의 '가조엔'도 방문할 때마다 감탄하는 숙소다. 이곳은 옛 초가집을 그대로 옮겨 와 숙소로 만든 선구자적 온천 료칸으로, 지금도 그 매력은 여전하다. 이곳은 '덴쿠'라는 파격적인 공간을 완성한 다지마 다테오가 1970년, 실로 반세기 전에 완성한 숙소다. 특별히 언급할 부분은 객실 안에 온천을 설치한 방식이다. 최근에는 개별 온천 완비가 당연하게 여겨지는데, 이곳은 방 자체가 어디가 밖이고 어디가 안인지 구별할 수 없는 신기한 구조로 되어 있다. 가고시마의 온난한 기후 영향도 있겠지만, 목제 바닥에 갑자기 돌로 된 욕조가 떡하니 놓여 있고, 그 옆에는 둥글게 도려낸 바닥에서 나무가 쭉 뻗어 자라고 있다. 그곳은 천장도 없는 바깥이다. 분명 실내인데도 돌로 만든 온천 욕조가 설치되어 있고 지붕이 없는 곳도 있다. 이렇게 되면 실외도 실내도 없는 셈이다. 개별 온천 완비 객실이라기보다는 객실 완비 노천탕이라

아키타 '쓰루노유'. 겨울에는 2미터 넘게 눈이 쌓이며 바닥은 자갈이다. 자연의 지형에서 하얀 온천물이 솟아난다.

고 생각하는 편이 좋을지 모른다. 따라서 자거나 목욕하는 행위가 자연스럽게 반복된다. 이곳에 있으면 마음이 서서히 원시인처럼 야성적이 된다. 즉 다지마 다테오가 제공하는 럭셔리는 인간 안에 잠들어 있는 야성을 깨우는 것일지 모른다. 인간 본연의 감각을 각성하고 가치의 원천을 발견해가는 이것이야말로 다인 센노 리큐千利休도 생각하지 못한 시점일 것이다.

'가조엔'에서는 실내 통로나 정원 한쪽에 당근이나 곤약을 말리고, 병아리를 거느린 닭 가족이 사람을 무서워하지 않고 돌아다닌다. 식사 시간이 되면 조리장에서 나오는 연기가 마치 봉화처럼 초가지붕에서 서서히 피어오른다. 저녁 식사가 끝날 무렵이면 푸른 대나무 통으로 만든 술병이 마루 한가운데 설치된 화로 이로리囲炉裏 한쪽에 꽂혀 있어, 적당한 비율로 희석된 소주가 데워진다. 손님은 그 술을 자유롭게 마시면 된다. 즉 이곳에는 옛 생활의 지혜와 자연의 축복이 가득 넘친다. 이곳의 주인은 그런 것들을 아무렇지도 않게 끌어들이는 풍도가 있다. 온천물을 다루는 방법, 사용하는 방법도 같은 사고방식일 것이다.

군마의 '호시온천'은 산들로 둘러싸인 골짜기에 홀로 서 있는 온천 숙박 시설이다. 일본의 산들에 물과 온천수가 얼마나 풍부한지는 이미 이야기했지만, 이 땅도 예외는 아니다. 샘솟는 원천 위에 그대로 온욕 시설이 지어졌다.

'호시온천'의 건물은 메이지시대에 지어진 것으로, 군마를 횡단하는 조에쓰철도上越鉄道 부설에 공헌한 국회의원 오쿠무라 미쓰기奥村貢가 열정을 가지고 완성한 숙소다. 메이지시대에 활약한

가고시마 '가조엔'. 천연석을 파서 만든 욕조. 나무도 자라는 등
실내외가 소통하는 공간

건축가 다쓰노 긴고가 설계한 도쿄역 역사에서 영감을 받은 오쿠무라는 도쿄역 같은 분위기가 감도는 건축을 의뢰했다고 한다. 욕장은 창문 상단이 반원형으로 되어 있어 천장과 창에서 빛이 들어오면 흡사 교회 같다. 커다란 욕장은 밭 전田 자 모양으로 구획되어 각 장소에서 온천수가 솟아난다. 미지근한 온천수부터 평균 온도의 온천수까지 온천수의 온도가 구획별로 달라 손님은 기분에 따라 좋아하는 온도의 온천수에 몸을 담글 수 있다.

게다가 흥미로운 장치가 있다. 각 온천수에는 세로 방향으로 반으로 잘린 통나무가 하나씩 걸쳐져 있다. 이 통나무는 자유자재로 위치를 옮길 수 있어서 손님은 여기에 머리나 발을 올리며 자유로운 자세로 온천을 즐길 수 있다. 커다란 공간의 스케일이나 오래된 건축의 창, 천장에서 들어오는 빛의 아름다움 그리고 투명한 온천수의 신선함까지 더해진 이곳은 일본 온천의 백미 가운데 하나다.

'호시온천'은 그야말로 산의 품에 안겨 있다고 표현해도 무방할 장소다. 게다 下駄를 신고 근처의 폭포를 보러 외출하면 어느새 거머리가 맨다리에 달라붙어 있어 깜짝 놀란다. 산골짜기는 매우 고요하다. 들려오는 소리라고는 흐르는 물소리와 산 전체에 울려 퍼지는 매미 소리뿐. 매미 소리가 사방에서 들려와도 신기하게 정적이 느껴진다. 이곳에 오면 물과 온천물과 자연에 끊임없이 위안받는다. 일본의 온천을 원점에서부터 생각하게 하는 장소가 아닐 수 없다.

군마 '호시온천'. 천장이 높은 대욕장. 창의 반원이 특징적이다.
가동식 통나무도 쾌적함을 더해준다.

빛나는 수면

이시가와의 '베니야무카유'는 가가야마시로온천加賀山代温泉에 위치해 3대째 이어져 온 온천 료칸이다. 당주인 나카미치 가즈나리中道一成는 선대까지 이어온 단체객 위주 경영에서 탈피해 개인실에 온천이 완비된 료칸으로 완전히 방향을 틀었다. 아내와 함께 각지의 온천 료칸을 돌아다니며 연구한 뒤, 건축가 다케야마 기요시竹山聖에게 료칸 개조를 의뢰했다.

처음에는 로비와 객실 네 곳만 바꾸려고 했다. 하지만 새로운 객실과 기존 객실을 착각해 예약한 손님이 기존 객실을 보고 실망하는 모습을 마주하면서 전 객실 개조에 착수했다고 한다.

이 숙소는 천연 잡목림 정원을 한가운데에 두고 감싸듯이 신구 건물이 늘어서 있다. 건축가 다케야마 기요시는 모든 객실 전망이 정원을 향하게 해 개방감이 느껴지는 새로운 일본식 방으로 설계했다. 규조토에 짚풀을 섞은 벽의 느낌이나 짙은색으로 간결하게 완성한 천장, 굵직한 정방형의 살로 만든 장지문 그리고 객실 창쪽 바닥에 깐 쪼갠 대나무 등 대담하고 치밀한 일본식 공간이 편안하게 다가온다. 게다가 이 모든 것이 제대로 관리되고 있어 구석구석 윤이 난다. 이런 공간에 있으면 일상의 사소한 일에 얽매여 위축되었던 감각이 자유로워지고 정화되는 느낌이다.

각 방에 있는 욕조는 백목을 사용했으며 방에 맞춰 둥글거나 네모나다. 욕조에 넘칠 듯이 담긴 온천물에는 감탄사가 절로 난다. 방으로 안내되어 창밖을 보면 표면장력으로 부풀어 오른 온

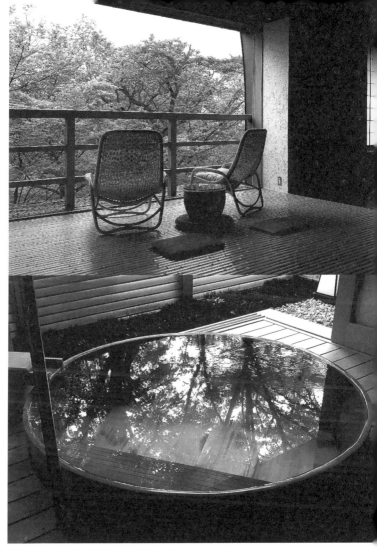

이시카와현 '베니야무카유'. 정원을 향해 있는 테라스 전망대(위)
와 수면에 비친 나무와 욕조 가장자리까지 차오른 온천수(아래)

천물에 정원의 빛이 내려앉아 하얗게 빛나고 있다. 몸을 담그는 동시에 욕조의 물이 요란스럽게 흘러넘친다. 아깝다고 하면 아깝지만, 물과 온천의 나라이기에 맛볼 수 있는 유락이다.

어떤 구조로 되어 있는 것일까? 조금 있다가 욕조를 보면 어느새 온천물은 아슬아슬하게 차올라 있다. 이런 사치가 최근의 개별 온천 서비스에서는 상투적으로 느껴질 수도 있다. 하지만 꾸준히 성실하게 그 정수를 목표로 삼으려는 의지가 있느냐 없느냐에 따라 분명 다를 것이다. 정수의 영역에 도달한 것은 결국 자연스럽게 발견되어 글로벌한 문맥으로 나타나게 된다.

미에현의 '아마네무'는 외국 자본이 운영하는 호텔이지만, 일본 리조트 호텔 가운데 단연 완성도가 높다. '아마네무'의 안과 밖의 소통에 대해서는 이미 설명한 바 있지만, 이 호텔이 손님에게 제공하는 것은 '정적'이다. 시마반도 끝의 아고만이 바라다보이는 높은 지대는 정말로 고요하다. 멀리 날아가는 새의 날갯소리가 들리지 않을까 착각할 정도다. 모든 객실은 빌라, 즉 독립된 동으로 리조트 내에 퍼져 있는데 목제 새시를 개방하면 방과 외부를 구분하던 것이 모두 사라지고 객실은 멀리 보이는 바다의 풍경과 일체가 된다. 이것이야말로 건축에 의해 계획되고 발견된 풍경과 고요다.

이 호텔에는 바다나 하늘로 이어지는 인피니티 에지 수영장이 있다. 거울과 같은 수영장이 정적의 풍경을 투영해 주위를 고요하고 깨끗한 분위기로 만들어준다. 뛰어난 완성도를 자랑하지만, 결코 긴장을 강요하지 않는다. 그를 통해 물을 다루는 방법의 정

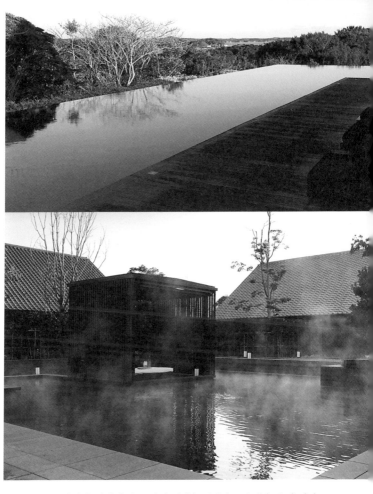

미에현 '아마네무'. 주위의 정적을 투영하는 수영장(위)과 널찍
한 서멀 스프링(아래)

수를 느낄 수 있다.

이 호텔의 온천은 '서멀 스프링thermal spring'이라고 불리는데, 울퉁불퉁한 바위 온천이 아니다. 다단으로 여러 층을 이룬 널찍하고 모던한 온욕 공간으로 설계되어 있다. 내가 방문한 시기는 겨울이었다. 당시 뭉게뭉게 피어오르는 수증기 저편으로 펼쳐지는 거대한 스케일의 온욕 구역에 압도되었다. 이국의 시선으로 일본 온천의 매력을 뽑아내 재편성하면 이렇게 되겠구나 싶어 고개를 끄덕였다.

'서멀 스프링'은 샘솟는 온천의 온도를 세심하게 조절해 위쪽은 적당히 따뜻하고 아래쪽은 약간 미지근하다. 욕장 안에는 정자풍 지붕을 한 섬 같은 장소가 있다. 그곳에는 타월 원단으로 된 매트리스가 바닥에 깔려 있고, 마찬가지로 타월 원단 쿠션이 매트리스 위에 올려져 있다. 그 옆에는 무심한 듯 음료수가 준비되어 있다. 따뜻한 온천욕으로 노곤해진 몸을 이곳에 뉘면 저절로 잠에 빠진다.

기이반도 끝자락에 자리한 시마라는 지역의 정적을 물과 온천수와 공간이 일체가 되는 풍경으로 표현해냈다는 점에서 이 호텔은 기억해둘 장소 중 하나다.

습원과 강

인공물이 아닌, 천연자연 그대로를 보호하고 그것을 고도의 관광자원으로 활용해가는 일이 필요한 시점이다. 최근 다시 방문해 확인한 몇몇 지역에 관해 이야기해볼까 한다.

구시로습원釧路湿原은 일본에 남아 있는 사람의 손길이 닿지 않은 소중한 자연이다. 6,000년 전 조몬인이 살았던 시대는 지금보다 온난하고 수위도 2-3미터 높은 바다였다. 수혈식 주거의 흔적이 여러 군데서 발견된 것으로 보아 이 주변은 살기 좋은 장소였음을 짐작할 수 있다. 이윽고 기온 저하에 따라 해수면도 하강해 4,000여 년 전에 지금의 해안선이 되었다. 내륙부는 보수력이 높은 늪으로, 갈대나 사초가 수천 년의 퇴적을 거쳐 이탄되어 광대한 습원이 생겨났다.

선주민족 아이누족은 자연의 신성함을 중요하게 여겼다. 그 정신은 지금도 계승되고 있는 듯하다. 구시로습원에 발을 들이며 느낀 것은 정적 속에 존재하는 야성이다. 물은 샘솟는 그대로 흐르고 갈대는 무성히 자라며, 불곰도 흰꼬리수리도 꽃사슴도 본능에 따라 균형을 잡고 살아간다.

도로호塘路湖라는 호수에서 카누를 타고 구시로강으로 이어지는 강줄기를 따라 내려간다. 날이 밝기 전에 출발하면 물안개가 피어나는 환상적인 풍경과 만날 수 있지만, 낮의 풍경도 멋지다. 생태 보존지구인 데다가 섣불리 침입하면 위험한 영역이기도 해서 그런지 인위적인 것이 전혀 없는 자연의 박력을 피부로 느낄

수 있다.

구시로습원이 있는 곳은 고령화와 과소화가 진행되고 있는 시베차라는 마을로, 미래 자원이라는 의미에서 이 마을은 실로 웅대함과 순수한 무언가를 지니고 있다. 습원에는 가이드가 동행한 트래킹이나 카누로 접근할 수 있는데, 이 자연을 어떤 방법으로 보존하며 활용할 수 있을까? 일본의 행보가 이런 곳에서 시험받는다고 생각한다.

시만토강四万十川은 고치현 서부를 흐르는 맑은 물이다. 물론 강도 아름답지만, 그곳에 사는 사람들의 생활과 일체가 된 풍경에는 진지하게 생각해야 할 무언가가 있다. 특히 주목해야 할 것은 '침하교沈下橋'라고 불리는 다리다.

일본은 태풍의 나라다. 고치는 그 현관과 같은 곳이다. 그렇기 때문에 자연의 맹위를 피할 방법이 없어 그것을 받아들이기 위해 생활환경을 정비해왔다. 시만토강은 물이 불어나면 거칠고 탁한 물살로 변모하는데, 흥미롭게도 침하교는 물이 불어나면 아예 수면 아래로 사라진다. 다리에는 물의 흐름에 저항하는 난간이 없고 다리 단면은 비행기의 날개와 같은 형태를 하고 있어 물에 잠겨도 무너지지 않는 구조다.

이런 침하교가 상류에서 하류까지, 즉 길이가 짧은 다리에서 긴 다리까지 약 60개가 있다. 지역 사람들이 생활하는 데 필요해 필연적으로 만든 이 다리는, 이른바 환경 디자인이다.

최근에는 튼튼한 교각을 세우고 훨씬 높은 곳에서 다리를 이어 물이 불어나도 꿈적하지 않는 '발수교抜水橋'가 여러 군데에 생

겼다. 하지만 안타깝게도 이런 편리함이 오히려 시만토강과 침하교가 엮어내는 풍경을 망치고 있다. 확실히 물이 불어날 때마다 잠겨 지나갈 수 없는 '침하교' 같은 다리는 불편하다.

하지만 자연의 위협을 피부로 느끼면서도 강과 가까운 곳에서 물과 친근하게 살아가는 삶에 시만토강 유역 사람들이 편안함과 긍지를 느낀다면, 이 경관을 지켜가는 일이야말로 풍요라고 할 수 있지 않을까?

고치를 거점으로 활동하는 디자이너 우메바라 마코토梅原真는 그 점을 숙지하고 고치현뿐 아니라 일본 다른 지역도 지속해서 계몽하고 있다. 최근에는 '시만토유역농업しまんと流域農業'이라는 표어를 내걸고, 강 주변에 산재해 있는 협소한 농지의 풍경에서 가치를 찾아 쌀, 채소, 차, 밤 등의 재배를 지원하기 위해 시만토 농산물 브랜드화를 시작했다.

인간에게 행복의 근원은 수입의 많고 적음과 편리함이 아니라 삶의 풍경과 거기에서 배어 나오는 긍지라는 것을 우메바라 마코토는 일찍부터 알고 있었던 듯하다. 시만토강은 콘트리트 제방도 있어 완전무결한 맑은 강은 아니지만, 물과 어우러져 살아가는 삶의 풍경이 돋보이는 아름다운 강이다. 그 사실을 침하교의 풍경과 우메바라 마코토의 활동에서 배웠다.

만과 수평선

시만토강 유역에 사는 주민들이 침하교의 풍경에 긍지를 가지고 있다면, 후쿠이현 와카사만若狹湾 서쪽 끝에 있는 이네만伊根湾을 둘러싼 취락 주민들도 바다 풍경에 특별한 감정을 안고 살아가고 있다.

일본은 바다로 둘러싸인 섬나라지만, 지형이 복잡한 데다 접하고 있는 바다도 동해, 태평양, 동지나해, 오호츠크해 등 다양하며, 해류도 전혀 다르기 때문에 각 지역이 면한 바다는 저마다 독자적 개성을 지닌다.

와카사만을 주먹에 비유한다면, 같은 만이라고 해도 이네만은 새끼손가락 마디에 있는 잘 보이지 않는 점 정도라고 할까? 이네만의 입구에 위치한 아오시마섬青島이 외해의 거센 파도에서 만을 지켜주는 한편, 적당한 조류를 만 안쪽으로 끌어온다. 먼바다의 자리그물을 향해 매일 새벽녘 어선이 출항한다.

이네만은 조수 간만의 차가 아무리 커도 30센티미터 정도밖에 되지 않는다. 태평양 연안 지역이라면 2-3미터, 아리아케해는 대조기에 6미터에 이른다. 바다는 하나로 연결되어 있다고 생각했는데, 놀랍기만 하다. 동해는 해류의 관계로 태평양 연안보다 조수 간만의 차가 작은데, 이네만은 그중에서도 특히 더 작다. 게다가 아오시마섬 덕분에 파도도 잘 치지 않아 만 안쪽은 평온하다. 그런 환경 덕분에 배의 격납고를 1층에 두는 '후나야舟屋'라는 건물이 만을 둘러싸듯 나란히 들어서 있어 독특한 마을 풍경을 자아낸다. 중요 전통적 건조물군 보존지구重要伝統的造物群保存地

区로 선정된 후나야는 현재 약 230곳이고, 현존하는 가장 오래된 후나야는 에도시대에 지어진 것이다.

후나야 1층은 바다를 면한 경사면으로 되어 있다. 이는 배를 실내로 올려 격납하기 위해 고안해낸 것이다. 목제 배는 썩기 쉽기 때문에 이런 방법을 사용해 배를 집에서 관리한다. 2층은 주거가 아니라 어구를 두는 장소다. 후나야 뒤쪽으로 동네를 한 바퀴 빙 지나는 좁은 길이 있고, 그 길을 사이에 두고 안채가 있다. 후나야와 안채는 하나의 집으로, 사람들은 대부분 안채에서 생활한다.

이네만 사람들은 이 조용한 바다와 살아간다. 후나야 바로 앞에 있는 바다는 정원과 같은 존재지만, 해안가 깊이가 2미터다. 투명도가 높은 바다를 들여다보면 물고기 그림자가 선명하다. 후나야 처마 끝에 밧줄 몇 가닥이 바다로 늘어져 있고, 그 끝에는 '몬도리바구니もんどり籠'라고 불리는 바구니가 걸려 있다. 요리하고 남은 생선 뼈를 넣어두면 크고 작은 물고기나 문어가 바구니에 들어간다. 어획물이 잡히면 옆에 있는 활어조로 옮긴다. 어장과 냉장고가 처마 아래에 마련되어 있는 셈이다.

이 후나야를 손님이 묵을 수 있는 곳으로 바꿔 숙박을 시작한 사람들이 있다. '가기야鍵屋'의 가기 겐고鍵吾와 미나美奈 부부다. 부부는 꾸미지 않은 편안한 공간에서 그날 잡힌 어패류를 현란한 칼 솜씨로 손질해 내놓는다. 바다가 주는 혜택을 자랑스럽게 여기고 지역의 풍요를 아낌없이 방문객에게 제공하며 일하는 모습이 눈부셨다.

이곳에 부임한 지 8년이 된 이네초관광협회의 요시다 아키히

코히田晃彦 사무국장은 과잉 관광의 폐해를 입지 않는 이네를 어떻게 만들고 지켜갈지 고심하고 있다고 한다. 지역 주민들 모두와 안면이 있어 요시다 사무국장이 부탁하면 마을 할머니와 아주머니들이 후나야 안과 앞쪽을 자유롭게 보여준다. 당연한 일이지만, 어느 후나야에서나 이네의 바다와 건너편 후나야의 한가로운 풍경이 보인다.

이를 관광자원으로 보아야 할지 한동안 고민했다. 그러나 지금은 타지역이나 다른 나라 사람들이 눈으로 보고 감동하는 것이야말로 그곳의 자원이라고 생각하게 되었다. 그들의 생활을 보호하면서 어떻게 방문객에게 그 풍요를 느끼게 할 수 있을까? 그러기 위해 시설이나 구조를 어떻게 마련해야 할까? 풍토를 가치로 바꾸는 발상이 필요하다.

와카야마현의 기이반도 남서쪽 끝에 있는 '우미쓰바키하야마 海椿葉山'는 아담하고 간결하지만, 수평선이 완벽하게 보이는 숙소로 인상에 남아 있다. 수평선은 현대미술가 스기모토 히로시杉本博司가 '해경海景'이라는 주제로 사진을 찍고 있는 대상이기도 하다. 그의 말을 빌리면, 수평선은 "원시시대 최초의 인류 눈에 비친 광경과 거의 비슷한 광경"이다. 바닷가 절벽에 서서 정면을 바라보면 거기에는 수평선이 있다. 고요하게도, 우주적으로도, 원시적으로도 느껴지는 이 광경은 아무리 보아도 질리지 않는 매력을 지녔다.

수평선은 단순하기 그지없는 구조다. 그렇기 때문에 더욱 장소와 시간에 따라 전혀 다른 표정을 보여준다. 해돋이나 해넘이

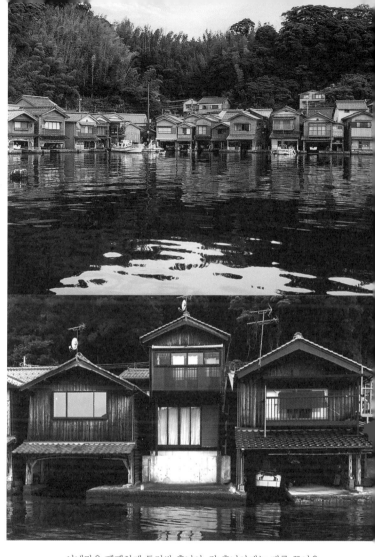

이네만을 빽빽하게 둘러싼 후나야. 각 후나야에는 배를 끌어올
릴 때 사용하는 완만한 경사면이 있다.

전후의 정동적이고 역동적으로 변화하는 빛도 멋있지만, 푸른 바다와 푸른 하늘이 정확하게 두 개로 나뉘는 낮의 바다도 아름답다. 달과 별이 넓디넓은 바다에 번지는 밤의 수평선도 고혹적이다. 분명 계절에 따라 다채로운 변화를 선사할 것이다.

먼 태평양이 바라다보이는 '우미쓰바키하야마'는 교통편을 생각하면 상당한 고생을 감수해야 도착할 수 있는 장소다. 숙소의 가치를 수평선 하나에 맡긴 듯 그곳에 존재하는 료칸이 바로 '우미쓰바키하야마'다. 물을 살리는 방법, 활용하는 방법이라는 의미에서 보면 궁극적이다. 그런데 거기에 동백꽃까지 더해져 있으니 얄미울 정도다. 테라스에는 동백꽃이 군락을 이루고 해풍에 시달리면서도 꿋꿋하게 빨간 꽃을 피우고 있다. 객실에는 여주인이 꽂아놓은 동백꽃이 방 분위기를 차분하게 가라앉힌다.

동해의 이네만과 태평양의 수평선은 같은 일본인데도 하늘과 땅만큼 다른 바다다. 전국 방방곡곡이라는 말을 다양성으로 해석한다면, 일본의 해안선은 그야말로 개성 있는 항구와 포구로 엮여 있다. 그것들을 얼마나 관심 있게 살펴보며 가치를 발견할 수 있을까? 거기에 관광의 미래가 선명하게 잠재되어 있다.

살아 있는 초목을 놓다

'럭셔리란 무엇인가'라는 물음에 대답하기는 쉽지 않다. 순위와 경쟁을 뛰어넘는 최고를 추구하는 성향 혹은 정수라는 표현도 장

역동적으로 바뀌는 바다를 마주할 수 있는 숙소 '우미쓰바키하야
마'에서 보이는 수평선. 단순하지만 아무리 봐도 질리지 않는다.

점만 꼽고 있는지 모른다. 일본에 럭셔리가 있다면 역시 그것은 도가 지나친 사치가 아닌, 자연의 신비를 가치의 원천으로 여기고 존중하는 자세의 언저리에서 샘솟는 경건한 마음 같은 것이 아닐까?

분위기 좋은 료칸이나 음식점에서 마음을 움직이는 것 중 하나가 꽃이다. 꽃꽂이 방식은 제쳐두고라도, 살아 있는 꽃을 공간에 두는 일은 상당한 품이 드는 일이다. 그런 만큼 손님은 무의식적으로 배려를 느낀다. 공간에 화려함을 더한다면 조화도 같은 효과가 있을지 모른다. 하지만 살아 있는 초목이 그곳에 있다는 것은 공간을 관리하는 사람과 그 공간 사이에 깊은 의사소통이 있음을 보여준다. 동시에 정성스러운 대접을 받고 있다고 암묵적으로 감지한다.

꽃을 꽂는다는 것은 식물을 미려하게 장식하는 것이 아니다. 예전에 교토 긴가쿠지銀閣寺에서 꽃을 담당하고 일본 전통 꽃꽂이 이케바나生け花의 창시 정신을 바탕으로 꽃과 마주해온 슈호珠寶라는 사람이 있었다. 그는 조형적인 것보다 먼저 꽃이라는 생명과 마주하는 자세를 중요하게 여겼다.

이케바나는 무로마치 중기 8대 쇼군 아시카가 요시마사足利義政 시대에 히가시야마문화東山文化와 함께 시작되었다. 히가시야마문화는 무가, 공가, 선승의 문화가 융합해 탄생한 문화다. 이 시기는 일본적인 은은한 멋과 미니멀리즘의 발흥기였다. 이케바나는 선禪적인 사상으로 꽃이라는 생명과 마주한다. 화려하게 식물을 장식하기보다 먼저 우뚝 꽃을 세운다. 당시 꽃을 세우던 도구

는 침봉이 아니라 '고미こみ'라고 불리는 짚이었다. 탈곡 후의 볏짚을 말려 꼼꼼하게 길이를 맞춰서 잘라 다발로 만든 것이다. 그것을 꽃의 종류와 규모에 맞춰 다시 묶고 다듬어 화기로 삼고 꽃이나 초목을 꽂는 받침으로 사용한다.

슈호는 이 원초적인 꽃을 세우는 방법과 꽂는 방법을 오늘날까지 계승하는 인물로, 현재도 '고미 짚'을 이용해 꽃을 세우고 있다. 꽃은 위쪽이 아니라 먼저 줄기 밑동과 수반 바깥쪽으로 나오는 부분을 확실하고 아름답게 완성하는 것이 중요하다고 말한다. 물론 중심이 되는 꽃꽂이 재료를 배치하는 방법이나 주위와의 균형과 조화도 중요하다. 하지만 자신의 작위를 감추고 서 있는 꽃의 주위에 생겨나는 여백과 마음이 통해야 당당한 풍정이 자연스럽게 생겨난다고 한다. 그러고 보니 슈호가 꽂는 꽃은 줄기 밑동이 아름다워 보기만 해도 자세를 바로잡게 된다.

다도회 주인은 도코노마에 꽃을 장식하는데, 그 방법에 관한 특별한 이론은 없다. 그저 "꽃이 들에 피어 있듯이花は野にあるように"라는 센노 리큐의 말만 존재할 뿐이다. 매우 의미심장한 이 말의 무게만으로도 다도에서 꽃의 정신이 굳건하게 전승되고 있다.

한편 뿌리가 있는 꽃을 자르지 않고 살아 있는 식물을 그대로 예술로 승화하는 것이 분재의 세계다. 분재는 살아 있는 수목을 뿌리째 화분에 옮겨 성장을 제어하고 줄기와 가지가 뻗어나가는 묘한 모양을 만들어내기 위해 긴 시간을 들여 손질해가는 예술이다. 식물의 생명은 인간의 수명보다도 길어서 오랫동안 보존되어 온 분재 중에는 400년을 넘는 것도 있다.

분재의 모양이나 분위기에 눌려 분재를 특수한 취향의 세계로 여기기 쉽지만 어린 분재나 공간과의 소통과 조화를 현대 장식의 일환으로 생각한다면, 거기에는 굉장한 가능성이 있다.

분재 분야의 제1인자인 모리마에 세이지森前誠二에게 어느 날 분재와 일반 수목은 어떻게 다른지 물었다. 그러자 모리마에의 대답은 아주 간단했다. "분盆에 담겨 있느냐 없느냐입니다. 단 그 경우 분에 담은 사람이 그 나무의 자연이 됩니다." 이 명쾌한 대답에 절로 납득이 갔다.

솔직히 말해 나는 분재의 자연은 될 수 없다. 여행이 잦아 분재에 충분한 빛과 물을 안정적으로 공급해줄 수 없기 때문이다. 이미 화분 두 개를 마르게 한 쓸쓸한 경험도 있다. 하지만 그런 만큼 사람과 분재의 관계를 뼈에 사무치게 이해한다.

살아 있는 초목과 그것을 공간에 배치하는 정신은 부즉불리不即不離, 즉 떼려야 뗄 수 없는 관계다. 살아 있는 꽃과 마주하는 일은 꽃을 매개체로 생명과 자연 그리고 그것이 놓이는 공간과 감각으로 통하는 것이다. 이는 과도한 관여나 집착을 억누르고 생명에 귀 기울이는 일이기도 하다. 절대 간단하지 않지만, 경지에 이르면 거기에 사람의 마음을 사로잡는 무언가가 형성된다. 일본의 료칸을 방문했을 때 그곳에 꽂혀 있는 꽃에서 료칸과 주인의 마음이 느껴지는 이유이기도 하다.

일본의 럭셔리는 온갖 사치를 부리는 일이 아니다. 이는 꽃과 초목의 생명을 다루는 방식 하나에도 집약할 수 있다.

슈호의 책『조화자연-긴가쿠지쇼지의 꽃造化自然: 銀閣慈照寺の花』
에서 참고. 꽃꽂이의 수반 바깥으로 나온 부분의 완성도를 보자.

돌을 두다

일본인은 돌에 마음을 담는 민족이다. 화산활동으로 생겨난 거암의 노출과 그 위용이 고대 일본인에게 자연숭배 심리를 갖게 했다는 설명은 앞서 언급했다. 일본인은 돌에 대한 관심이 높아 예로부터 건축이나 인공 정원에 이를 중용하고, 그 정취를 소중하게 여겨왔다.

기이반도 남단 시오노미사키곶潮岬 부근에 있는 '하시쿠이바위橋杭岩'는 지표에 노출된 화성암체로, 이 딱딱한 바위는 태풍의 큰 파도에 끄떡도 하지 않는다. 그 근방에 있는 '고자강의 너럭바위古座川の一枚岩'는 높이 100미터, 폭 500미터의 거암이다. 인간의 스케일을 초월한 자연의 모습을 직접 눈으로 확인한 사람들은 거기에서 인간의 지식과 지혜를 초월한 힘의 약동을 느꼈을 것이다. 영적인 장소로 신불神仏을 불러들여 산악신앙을 탄생시킨 '나치폭포'도 지표에 노출된 거대한 바위다. 화성암체는 딱딱해서 바람이나 비, 강에 의한 침식의 영향을 잘 받지 않기 때문에 주위의 토양이 깎여 폭포가 생긴다. 낙차 133미터의 '나치폭포'는 깎인 암벽에서 세 줄기의 폭포가 떨어지다가 나중에 하나의 줄기가 되어 낙하하는데, 도중에 바위의 기복이 있는 표면에 부딪혀 물보라를 일으킨다. 그 모습은 놀라운 상상력을 유발할 정도로 성스럽다. 구마노강熊野川 상류에 있으면서 칼데라 외륜에 자리한 '도로쿄협곡瀞峽'은 바람과 비, 강에 의한 침식으로 퇴적암이 노출되어 강가에 기묘한 경관을 자아낸다. 초록빛의 맑은 수면도 아름

(위)사진 TAIKI FUKAO (아래)사진 SHUNSUKE SHINOKI

〈JAPAN HOUSE〉 런던 전시(위)
ENCYCLOPEDIA OF FLOWERS(아래)

답다. 그런 자연의 위풍에 둘러싸여 있으면 정화되는 듯해 경건한 기분마저 든다. 이런 환경이 일본인의 돌에 대한 독특한 감수성을 만들어내고 있는 것은 아닐까?

일본에서 정원을 만들 때는 먼저 '돌을 세운다'고 한다. 그러고 보니 지면에 자연석, 즉 천연의 오브제를 툭 놓으면 그곳에서 '공간'이 호흡을 시작하는 듯하다. 공간이란 반드시 바닥과 벽, 천장으로 둘러싸인 장소가 아니라 의식의 동요나 긴장이 생겨나는 장소를 말한다. 따라서 지면에 돌을 놓으면 그 주위에 신비로운 구심력이 발생한다. 즉 정원이 탄생한다.

나라의 아스카마을에 있는 이시부타이고분石舞台古墳은 고대 호족의 분묘로 알려져 있으며, 거암의 성스러운 분위기가 감도는 건조물이다. 일본 신화에서 태양신이 숨었다는 동굴 '아마노이와토天岩戸'가 이런 것이지 않았을까 상상한다. 이런 관점으로 일본의 돌 공간을 관찰하다 보면, 자연의 힘을 공간의 생성에 이용한 예를 무수히 발견할 수 있다. 모두 소개할 수는 없지만 몇 곳을 열거해보겠다.

가가와현 다카마쓰시에 있는 '이사무노구치정원미술관イサム·ノグチ庭園美術館'은 돌의 매력을 훌륭한 완성도로 구현한 공간이다. 가가와현 북동부에 위치한 아지지방에서만 나오는 '아지이시庵治石'라는 돌의 아름다움에 매료된 조각가 이사무 노구치イサム·ノグチ가 이 땅에 아틀리에를 열고 돌 조각을 끊임없이 만들어 냈다. 완성한 조각도 미완성한 조각도 당당하고 절묘한 균형으로 놓여 있어 나는 이곳을 방문할 때마다 그 배치에 묘한 감동을 받

기이반도 남단의 신성함이 느껴지는 거친 바위의 풍경. 시오노미
사키곶 부근의 '하시쿠이바위'(위)와 '고자강의 너럭바위'(아래)

는다. 이곳은 돌담으로 빙 둘러져 있다. 자연석을 가공하지 않고 그대로 쌓는 노즈라즈미野面積み 방식의 둥그스름한 돌담은 매우 아름다워 그 자체만으로 하나의 거대한 조각 같다. 돌담 안에는 흙으로 만든 흰 벽의 토광이 홀로 서 있고, 그곳에 이사무 노구치 의 대표작 〈에너지 보이드Energy Void〉가 놓여 있다.

오카야마현 비젠시에 있는 '시즈타니학교閑谷学校'는 에도시대 전기의 번주였던 이케다 미쓰마사池田光政가 세운 학교다. 학교를 둘러싼 돌담 또한 뛰어나다. 이곳은 가와치야 지헤이河内屋治兵衛 라는 석공의 작업으로, 돌을 정밀하게 가공해 빈틈없이 맞물리게 하는 기리코미하기切り込みハギ 쌓기 방식으로 되어 있다. 상부는 둥글고 단면은 반원형이다. 전체 길이 765미터로, 대지의 기복에 맞춰 상하로 뻗어나가는 모습에서 거대한 뱀 혹은 용이 연상된 다. 학교 안에는 위풍당당한 강당이나 흰 벽의 사당, 창고가 나란 히 있어 그 초연한 모습에서 어딘지 '이사무노구치정원미술관'과 통하는 무언가가 느껴진다.

돌 정원이라고 하면 가레산스이를 빼놓고는 이야기할 수 없 다. 가레산스이는 아스카시대부터 있었다고 알려진 정원 양식으 로 물을 사용하지 않으면서 물을 표현한다. 가마쿠라시대에 전래 된 선종과 함께 발전한 가레산스이는 무로마치시대 후기에 생겨 난 '와비侘び'의 미학과 더불어 사람의 마음을 사로잡는 추상성에 세련미를 더했다. 와비란 검소하고 소박한 것에 멋이 있다고 느 끼는 마음의 상태를 나타낸다.

교토에 있는 절 료안지龍安寺의 호조정원方丈庭園은 물을 표현

'이사무노구치정원미술관'의 돌담과 조각 작품(위)
정밀하게 짜인 '시즈타니학교'의 돌담(아래)

한 흰모래에 이끼가 낀 돌이 듬성듬성 놓여 있는 미니멀한 정원이다. 언뜻 보면 텅 빈 것처럼 보이는 이 공간은 방문객의 마음을 사로잡는 신기한 인력을 조성한다. 많은 것을 이야기하는 수다스러운 정원이 아니다. 사람들의 교차하는 정감을 수용하는 것은 하얀 모래에 점처럼 놓여 있는 몇 개의 돌이다.

선종의 일파인 임제종臨済宗의 대사원 도후쿠지東福寺 정원의 돌도 흥미롭다. 이곳은 쇼와시대에 활약한 정원가 시게모리 미레이重森三玲의 작품이다. 도후쿠지의 남쪽 정원도 볼만하지만, 정방형의 돌과 이끼가 만나는 북쪽 정원이 뛰어나다. 사용한 돌은 절의 바닥에 깐 포석의 폐자재다. 바둑판무늬로 배치된 돌과 돌 사이에서 솔이끼가 뿜어져 나오듯이 무성하게 자라 있다. 성장 의욕을 터질 듯이 보여주는 이끼에 비해 정방형의 돌은 이를 저지하는 냉철한 평면으로 듬직하게 자리 잡고 있다. 사람은 넘치는 것에 생명의 약동을 느끼는 한편, 엄연하게 존재하는 질서에도 숭고함을 느낀다. 이 정원은 멈추지 않고 넘쳐흐르는 힘과 그것을 제압하는 질서와의 길항을 표현하고 있다. 그것이 고정된 사물이 아니라 흔들리고 움직이는 살아 있는 정원에서 표현된 점이 훌륭하다.

포석은 또 어떨까? 돌을 까는 문화는 동서양을 막론하고 존재한다. 하지만 까는 방법의 다양성에서 본다면 일본의 포석이나 디딤돌에도 주목할 만한 부분이 있다. 자연의 돌이라는 다루기 까다로운 소재를 이용해 걷기 좋은 길을 만드는 일은 쉽지 않다. 하지만 '진真·행行·초草'와 같이 질서와 구조가 치밀한 것에서부터

이끼와 돌이 인상적인 도후쿠지 남쪽 정원(위)
료칸 세키요石葉의 포석(아래)

몸을 뒤틀어 질서에서 일탈하는 것까지 다양하다. 사진가 이시모토 야스히로石本泰博의 사진집 『가쓰라리큐桂離宮』는 에도시대 초기의 다실 건축과 정원을 모던한 감성으로 읽어냈다. 이 사진집에 실린 사진 가운데 특히 뛰어난 것은 그 위를 걷기 위해 놓인 돌의 미묘한 조형을 찍은 사진이다.

이런 사례를 한없이 바라보고 있으면 일본이라는 문화의 깊이에 망연자실해진다. 나는 어쩌면 이렇게 일본을 모를까 싶다. 이는 일종의 방관이기도 하며, 헤아려도 끝이 없는 미와 지혜의 퇴적을 앞에 둔 설렘이기도 하다.

청소

사람은 왜 청소를 할까? 사람들은 살면서 활동한다는 것이 환경에 부하를 거는 일이라는 사실을 아마 본능적으로 자각하고 있다. 그렇다면 부하가 걸리지 않게 살아가려면 축복받은 이 자연을 더럽히지 않으면 된다. 하지만 사람의 상상력 혹은 지성은 계속해서 부하를 가한 지구의 미래를 상상하거나 몇 세대 후 자손의 안녕을 배려하는 데까지는 미치지 못했다. 오늘날 우리는 눈앞에 드러난 위기, 즉 해안에 밀려와 바다에 퇴적되는 대량의 플라스틱 쓰레기, 기후변동에 의한 게릴라성 폭우와 거대 태풍, 북극과 남극의 해빙에 의한 바닷물의 수위 변화 등 다가오는 위기의 징후를 겪으면서 지구라는 자원의 한계를 깨닫고 '지속 가능

성'과 같은 살벌한 말을 입에 담게 되었다. 다시 말해 문명은 급브레이크를 밟으며 서둘러 핸들을 돌리려고 하고 있다. 분명 필요한 반성이자 대처이므로 토를 달 생각은 없다. 하지만 갑자기 '지구'라는 커다란 주제를 입에 담기 전에 사람이 본래 지녔을 자연과 환경에 대한 감수성을 반추해보면 좋겠다.

우선 '청소'다. 사람은 청소하는 생물이다. 청소는 누구에게 배우지 않고도 모든 문화나 문명에서 각자의 방법으로 행해왔다.

세계의 청소 풍경을 영상으로 모은 적이 있다. 오페라하우스의 관객석 청소, 바이올린 연주자의 악기 청소, 교회의 창문 닦기, 공원의 낙엽 쓸기, 사원 주변의 거리 청소, 바자르 시장에서의 항아리 닦기, 1년에 한 번 마을에서 실시하는 이란의 양탄자 청소, 만리장성의 비질, 초고층 빌딩의 창문 청소, 대불 불상 청소, 수족관의 수조 닦기, 동물원 코끼리의 몸단장, 가정집 비질, 먼지떨이, 절의 바닥 걸레질 등, 모은 영상을 염주를 엮듯이 몇 초씩 편집해서 보니 이상하게도 가슴이 뜨거워졌다. 인류는 청소하는 생물이다. 그런데 왜 사람은 청소를 할까? 여기에 왠지 미래를 위한 실마리가 있을 거라는 생각을 떨칠 수 없다.

청소하는 모습을 유심히 관찰해보면 청소는 인위와 자연의 균형을 정돈하는 행위임을 알 수 있다. 미개척지를 자신들의 쓰임에 맞게 정돈해 도시나 환경을 구축하는 동물은 인간뿐이다. 그렇기 때문에 자연에 대해 사람이 만든 환경을 '인공'이라고 한다. 인공은 편리해야 하지만, 플라스틱이나 콘크리트처럼 자연을 침식하는 소재가 만연하면 사람은 자연을 그리워하게 된다. 그리고

사진 TAIKI FUKAO

양품계획良品計画의 『청소 CLEANING掃除 CLEANING』에 실린
세계 여러 장소에서 이루어지는 청소의 다양한 모습

'인공'은 거대한 쓰레기가 아닐까 하고 깨닫기 시작한다.

한편 자연은 방치해두면 먼지와 낙엽이 그대로 쌓이고 초목은 자라고 싶은 대로 무성하게 자란다. 자연은 사람을 보호하기 위해 있는 것이 아니다. 그대로 두면 거칠어져 사람의 삶을 유린한다. 사람이 더 이상 살지 않는 민가의 바닥이나 벽 틈에서는 눈 깜짝할 사이에 풀이 싹을 틔우고 무성하게 자라나 수년 안에 초목이 집을 집어삼킨다. 자연을 소중히 하자는 말이 더 이상 나오지 못할 정도로 식물은 맹위를 떨친다. 그렇기 때문에 인간은 자연을 적당히 받아들이고 적절하게 배제하면서 생활해왔다. 어쩌면 그것이 청소이며, 그 균형이야말로 청소의 본질이다.

청소에 대해 이렇게 생각하다 보니 다시 '정원'에 마음이 닿았다. 정원, 특히 일본의 정원은 '청소', 즉 자연과 인위의 지양, 그 대치와 균형을 꾸준히 표현하는 것이 아닐까 싶다. 물론 청소는 일본만의 것이 아니다. 하지만 차를 마시거나 꽃을 꽂는 행위를 '다도'라든지 '이케바나' 등으로 능숙하게 만들어내는 민족이 일본인이다. 주거 주변의 환경을 정돈하는 '청소'라는 행위를 '정원'이라는 기예로 완성한 것일지도 모른다.

주거를 형성할 때도 너무 인공적이면 촌스럽다. 낙엽은 말끔하게 쓸지 않고, 초목도 너무 많이 베어내지 않고 적당히 자라도록 놓아둔다. 마치 밀려오는 파도가 모래사장을 쓸어내는 바닷가처럼 인위와 자연이 대립하는 '적당한 편안함'을 찾아내는 것, 그것이 정원의 본질이다. 정원은 미적 작위이자 창작물이라고 생각할 수도 있지만, 자연에 대한 모든 인위는 이른바 '저지른' 것에 지

비질 흔적이 산뜻한 '아다치미술관足立美術館'의 대나무정원(위) /
물을 뿌려 청량감이 넘치는 '다와라야료칸俵屋旅館'의 현관(아래)

나지 않는다. 그 저질러진 정원에 애착을 가지고 즐기는 사람들이 나타나 적당히 낙엽을 쓸고 이끼를 정돈하고 나무들의 가지와 잎을 가지치기해 꾸준히 지켜간다. 그 결과 '정원'이 완성된다. 당연히 시간이 오래 걸리지만, 세월만이 정원을 만들지는 않는다. 역시 '인위와 자연의 경계'가 꾸준히 관리되어야 한다.

위기의식을 가지고 '지구온난화 대책'이라든지 '지속 가능한 사회'를 고민하는 것도 중요하지만, 역사와 문화 속에서 축적되어 이미 사람에게 내재해 있을 지혜와 감수성을 발견하는 것 또한 똑같이 중요하지 않을까?

해외여행을 마치고 일본의 국제공항에 내렸을 때 언제나 느끼는 것이 있다. 청소가 매우 잘되어 있다는 점이다. 공항 건축은 소박하고 특징이 없지만, 청소는 구석구석까지 잘되어 있다. 바닥에 얼룩 하나 없는 새로움이 아니라 얼룩이 있어도 원래대로 되돌리려고 공들여 시도한 흔적이 느껴진다. 그런 배려가 구석구석에 두루 닿아 있다는 느낌이 든다.

분명 일본의 럭셔리 요점에는 청소가 있다. 그저 반짝반짝 닦는 게 아니라 자연과 초목 등에 마음을 두면서도 살아 있는 사람으로서 긴장감을 느끼는 것 그리고 돌이나 나무, 회반죽이나 다다미와 같은 소재에 관심을 기울이고 자연스러운 양상을 맛보고 즐기는 감각이 청소다. 그런 행위 속에 일본의 럭셔리가 깃들어 있을지 모른다.

제 5 장

이동을 디자인하다

의식주 그리고 행

홍콩 디자이너 알란 찬Alan Chan과 '의식주' 다음에 올 네 번째 요소가 무엇일지 이야기를 나눈 적이 있다. 그때 알란은 '행行'일 거라고 말했다. 홍콩은 좁아서 홍콩 사람들은 다른 장소에 가는 일을 본능적으로 쾌락이라고 생각한다고 한다. 네 번째 요소로 내가 무엇을 말했는지 정확하게 기억나지 않는 걸 보니, '휴休'라든지 '창創'이라든지 그다지 신통한 답을 내놓지 못한 것 같다. 그러나 '행'은 그럴 수 있겠다고 납득했다. 홍콩인이 아니더라도 사람은 항상 이동을 동경한다.

한 인터뷰에서 가장 행복할 때가 언제냐는 질문을 받은 적이 있다. 나는 해외에 나가기 위해 공항으로 향할 때라고 대답했다. 솔직한 마음이었는데, 이는 분명 나만의 이야기는 아닐 것이다. 사람은 기본적으로 호기심이 옷을 입고 걸어 다니는 것과 다름없다. 따라서 여행은 그 욕구를 충족해주는 이상적인 상황이며, 그 서막에 해당하는 공항으로의 이동은 누구에게나 마음이 들뜨는 시간이다. 비행시간이 긴 여행은 잠을 자지 못해 별로 좋아하지 않는다는 사람도 있지만, 좋다는 사람도 적지 않다. 밥걱정 없이 영화나 독서를 탐닉하는 즐거움이 있고, 일이라는 문맥에서 자연스레 이탈할 수 있다는 큰 해방감이 있다. 무엇보다 이동하고 있다는 실감이 조용한 흥분을 만들어낸다.

비행기는 만약 사고가 일어날 경우 치명적일 수 있는 속도로 이동하기 때문에 무의식적으로 마음 깊은 곳에 스트레스가 쌓일

지 모른다. 그렇다고 하더라도 이동에는 무언가 내 삶을 약동하게 하는 힘이 있다. 그렇다면 '이동' 그 자체에 더 만족할 수 있는 방법을 궁리해보면 어떨까? 잠시 '이동', 즉 '행'의 디자인에 대해 생각해보자.

소형 비행기

여객기는 최근 40년 동안 거의 변하지 않았다. 과거에는 세계 최초의 초음속 여객기 콩코드라는 아름답고 빠른 비행기가 있었다. 그 비행기에는 딱 한 번 탄 적이 있다. 런던에서 예약 문제가 생겼을 때였다. "콩코드는 어떠신가요? 뉴욕에 5시간 일찍 도착할 수 있으니 저녁은 뉴욕에서 드실 수 있습니다."라고 해서 "예스!"라고 나도 모르게 세 번이나 대답했다.

기내로 올라타면서 가슴이 고동쳤다. 마치 우주선을 타는 고양감이라고 할까? 둥그스름한 기내에는 통로를 끼고 두 좌석씩 배치되어 있었는데, 일본의 신칸센보다 조금 좁았다. 비행 중에 창에 손을 대니 뜨거웠다. 역시 대기와 기체 간의 상당한 마찰이 발생하고 있음을 실감했다. 객실 승무원이 흔들리면서 따라준 와인은 프랑스 보르도의 그랑 크뤼Grand Cru였다. 하지만 그보다는 초음속기 특유의 활형날개Ogee Wing에서 비롯되는 독특한 기체의 기울기와 탑승감이 신선했다. 화장실에 가려고 일어났을 때 조종석 문이 열려 있었는데, 조종사들이 모두 돌아앉아 승객과

담소를 나누고 있는 모습에는 기겁했다. 분명 그 당시에도 항공기는 안정 비행에 접어들면 거의 자동조종이었을 것이다.

콩코드는 얼마 지나지 않아 모습을 감추었다. 안전성의 문제도 있었지만, 극히 일부 부자들이 목적지에 조금 더 빨리 도착하겠다는 목적으로 성층권에 타격을 주면서 과도하게 연료를 소비하는 항공기는 아름답다 할지라도 존속은 허락될 수 없었다.

향후 여객기 여행은 어떻게 될까? 기체는 앞으로도 한동안 획기적인 변화가 없을지 모른다. 기내에서 자유롭게 통신할 수 있게 되면서 세상과 격리되어 독자적 시간을 제공하던 하늘 위의 특수성은 퇴색될 것이다. 엔진음을 들리지 않게 하는 노이즈 캔슬러가 등장하면서 소음에서 점점 벗어날 수 있게 되었다. 단 영화는 어디서든 자유롭게 볼 수 있으므로 그것과는 별개로 방문할 지역의 정보를 담은 영상 콘텐츠로 재정비하는 편이 편리할지 모른다. 기내 서비스는 질 좋은 식사가 자랑이지만, 내가 꿈꾸는 것은 '노 서비스 클래스No Service Class'다. 공항 델리에서 도착할 때까지 먹을 음식을 직접 구입한 뒤 기내에서 원하는 시간에 먹는 방식이 등장할 가능성도 있다. 따뜻한 음식이나 차가운 음료를 어떻게 할지 등의 문제가 있지만, 셀프서비스를 적극적으로 도입해 저렴한 비행 요금이 실현되면 젊은 층이나 절약가들은 모두 이용하지 않을까? 식품 포장에는 환경 부하가 적은 소재를 더 연구하고 활용해야 한다. 그러다 보면 의외로 하늘 여행을 위한 초합리적 그릇이나 식품 포장지가 식품의 보존, 운반, 사용성 그리고 원활한 재활용을 선도해갈지 모른다.

그렇다면 소형 프로펠러기는 어떨까? 나는 일본 내에서 관심이 점점 더 높아질 거로 예상한다. 그 잠재성에 눈을 뜬 것은 약 12년 전이었다. 세토우치국제예술제瀨戸内国際芸術祭의 첫 포스터 촬영을 위해 4인용 세스나Cessna 경비행기로 세토내해 상공을 난 적이 있었다. 다카마쓰공항에서 이륙해 이즈시마 상공을 선회해 나오시마, 오기지마, 메기지마 상공을 날며 자유롭게 촬영 포인트를 찾았다. 그때 바다에 떠 있는 섬들의 모습이 매우 성스럽게 느껴져 마치 건국신화를 천상에서 바라보는 듯한 기분이 들었다. 또 지나다니는 배와 그 배들이 바다를 가로지르며 만들어내는 파도의 흔적이 선명하게 눈에 들어와 한층 더 아름답게 보였다.

바다나 산에서 보는 경치도 좋지만, 1,000미터 이하의 낮은 고도에서 바라보는 경치는 특별하다. 일반 여객기의 비행고도는 약 1만 미터로, 맑은 날이 아니면 지표면은 보이지 않는다. 설사 보인다고 해도 한참 아래쪽에 있기 때문에 절묘하게 현실감이 없다. 반면 저공비행은 비구름을 피해 날기 때문에 지표면을 자세히 볼 수 있다.

이 일을 경험하고 어느 여름날, 마침 고향에 있던 나는 어머니 생신에 세스나 유람 비행을 제안했다. 어머니는 탐탁지 않아 했지만, 옆에서 듣고 있던 할머니의 눈이 순간 반짝이기도 해서 3대가 탑승하는 유람 비행이 성사되었다. 오카야마의 고난비행장에서 이륙해 한 시간이 채 안 되는 비행이었지만, 요금도 저렴하고 내용도 매우 좋았다. 세토내해의 섬들은 물론 우리가 사는 동네와 졸업한 학교 등이 모형처럼 보였다. 그저 단순한 산과 바다가

아니라 잘 아는 장소를 상공에서 부감하는 게 아주 즐겁고 유쾌했다. 고향집 상공은 두 번 선회했는데, 태어나 자란 지역의 길과 강, 고라쿠엔後樂園과 오카야마성岡山城 등 하늘에서 바라보는 고향은 애달프면서 사랑스러웠다. 비행기를 타는 자체가 처음이었던 아흔이 넘은 할머니는 멀미도 하지 않고 경치를 만끽했다.

소소한 체험이었지만, 소형 프로펠러기로 한 비행은 콩코드보다 훨씬 더 인상에 남았다. 이 일을 계기로 나는 그 가능성에 줄곧 끌렸다. 지금은 프로펠러기를 이용한 유람 비행 서비스가 사라졌다. 하지만 항공운송 회사 '스카이트렉SKY TREK'이 소형 프로펠러기의 이동 서비스를 시작하자 재빨리 홋카이도나 가고시마 등으로 이동하는 데 이용했다. 아쉽게도 도쿄는 소형 프로펠러기가 이륙할 수 있는 비행장이 없어 도내의 헬리콥터 발착장에서 인근 공항으로 헬리콥터를 타고 이동해야 소형 프로펠러기를 탈 수 있었다. 하지만 환승은 생각보다 원활하게 이루어졌다. 일본열도를 낮은 고도의 상공에서 몇 번이고 바라보다 보니 이상적인 지질공원이라고 불러도 될 법한 땅의 융기나 해안선의 감촉이 느껴지는 것 같았다.

앞서 제1장에서 '반도항공'의 구상에 대해 언급했다. '반도항공'은 망상이 아니다. 나는 진심으로 프로펠러식 수륙양용기의 활용에 대해 생각하고 있다. 가장 먼저 수상에서 이수할 수 있다면 공항을 건설할 필요가 없다. 게다가 외해와 내해 그리고 호수와 같은 수변 경승지를 연결할 수 있으므로 일본의 지형을 최대한 살릴 수 있다. 나아가 저고도의 상공에서 보이는 변화무쌍한 열

일본열도를 공장화한 시대는 일단락되었다. 풍토의 매력을 재
발견하고 이동 인프라를 재편해야 한다.

도의 근사함을 꼽고 싶다.

수륙양용기는 일본에 꼭 활용해야 할 이동 수단이다. 해상자위대가 구난비행정으로 이용하는 'US-2'는 발착의 안정성 면에서 어디서도 찾아볼 수 없을 만큼 훌륭한 비행정이다. 3미터의 큰 파도에서도 물에서 뜨고 내릴 수 있다. 물에서 이착수할 때의 속도는 시속 90킬로미터로 매우 느리고, 이수, 착수 거리는 각각 280미터, 330미터로 매우 짧다. 일본의 바다는 연안부에 어업권이 정해져 있는데, 비행정이라면 어선의 운행과 비슷한 환경부하 범위일 거로 생각한다. 관련된 주변 법률 정비나 규제 완화를 나라에서 꼭 진행해주기를 바라지만, 아마도 채산성의 문제가 가장 큰 걸림돌이 될 것이다. 국토교통성이나 관광청에서 의욕이 있는 민간 기업과 함께 일본의 연안부를 '미래 자원'으로 재발견하는 순간, 이 걸림돌도 해결할 수 있지 않을까?

드론이 언젠가는 이동 수단으로 추가되고 헬기나 소형 제트기 이용도 점차 늘어날 게 분명하다. 하지만 이미 있는 기술을 서비스로 얼마나 잘 활용할 수 있는지가 중요하다.

자율 주행차

나는 자동차운전면허가 없다. 따라서 운전자의 입장에서 자동차에 관해 이야기할 수 없다. 하지만 자율 주행에 대해 논한다면 나 같은 사람은 오히려 이용 가치가 있다. 만약 정말로 자율 주행 사

회가 실현된다면, 그때야말로 면허를 따야겠다고 생각한다.

자율 주행은 합리성 면에서 보면 이상적인 이동 수단이다. 예전부터 나는 자동차라는 이동 수단이 정말 난폭한 것이라고 느꼈다. 잘못을 일으키기 쉬운 인간이 하얀 선을 넘으면 안 된다는 규칙 하나에만 의지해 도로라는 좁은 평면 위를 고속으로 스치며 이동한다. 반대편 차선의 운전자가 실수하지 않으리라는 보장은 어디에도 없다. 자율 주행은 안전성 면에서 우려되고 있지만, 사고 발생률에서 본다면 기계의 판단이 '사람'보다 훨씬 더 정확해 사고도 줄어든다고 한다. 오히려 살아 있는 인간이 운전하는 자동차가 고속으로 스쳐 지나다니는 상황이야말로 위험을 방치한 상태였다고 느끼는 시대가 언젠가 올 것이다.

단 사람은 교통사고가 끊임없이 일어나고 있는데도 자동차의 편리성이나 이동의 쾌락을 우선할 생물체다. 이 점은 기억해두어야 한다. 가고 싶은 곳에 주체적으로 이동할 수 있다는 편리성은 그만큼 매력적이다.

자율 주행은 자동차나 도로의 개념, 혹은 거리나 도시에 대한 사고방식을 근본부터 바꿀 수 있다. 거리를 장기판의 눈처럼 구획해 교차로에 신호기를 설치하거나 저속도로와 고속도로를 나누는 구조는 판단력이나 조종 능력에 한계를 지닌 '인간'이 운전한다는 전제에서 비롯되었다. 만약 거의 부딪치는 일 없이 가장 합리적인 길을 찾아 이동하는 인공지능 제어 자율 주행차가 전제된다면, 도시와 도로를 만드는 방식은 완전히 달라질 것이 분명하다. 신호등은 아마 사라진다. 물속을 헤엄치는 물고기 떼가 서

로 부딪치지 않고 원활하게 이동하듯이 자율 주행차 무리가 믿을 수 없을 정도로 아슬아슬하게 스치더라도 사고 없이 민첩하게 지나다니는 것이다.

자동차의 무인 배차 서비스가 실현되었을 때 중요한 점은 '청결함'이라고 생각한다. 우리가 호텔에 묵을 수 있는 것은 침실이나 욕실을 청소해주고 침대 시트를 교환해주기 때문이다. 비즈니스호텔 등의 화장실은 청소 완료 띠를 뚜껑에 감아놓기도 하는데, 이는 의외로 중요한 표시다.

자동차 외관은 이용자의 취향이나 유행에 따라 달라지겠지만, 내부 좌석은 일단 비행기 좌석에 가까워질 것이다. 1인승이든 4인승이든 자유롭게 조절할 수 있는 등받이나 넣고 뺄 수 있는 간이 테이블 등 필요한 장치나 기능이 비행기 좌석에 요구되는 것과 비슷하기 때문이다. 단 접객 담당의 부재로 발생할 최악의 서비스 문제는 더러운 자동차와 만나는 경우다. 이는 어쩌면 자동차 설계에도 혹은 그것을 청소 관리하는 시스템에도 적지 않게 영향을 끼칠 것이다. 정확함이나 안전성은 인공지능이 관리하는 한 향상한다. 물론 사람은 운전에서 해방되므로 음주도 독서도 수면도 자유롭게 할 수 있다.

드라이브drive가 아니라 모바일mobile이 되는 자동차 이동은 한편으로 상당히 따분하게 느껴질 수 있다. 자동차를 운전하는 기쁨이 목적지까지의 이동에 있다는 말은 그저 구실일 뿐, 사실 운전은 거친 야생마를 길들이는 것처럼 엔진을 갖춘 기계를 제어하는 쾌락이 아닐까 싶다. 이동을 목적으로 한다면 운전은 그저

자율 주행 정체 발명

청결함을 얼마나 보증할 수 있는가. 정확성이나 안전성과 함께
자율 주행차가 넘어야 할 과제와 관련된 시안

211

노동이다. 하지만 드라이브의 본질은 무엇과도 바꿀 수 없는 신체 기능의 확장감과 도취감에 있는지도 모른다. 운전면허가 없는 나조차도 이 부분은 알 것 같다. 그러므로 만약 드라이브가 모바일로 전환되었을 때 사람에게 자동차를 운전할 자유가 남아 있다면, 나는 그때 운전면허에 도전하고 싶다. 이제는 노년에 접어들었지만, 허용된다면 아름다운 스포츠카로 기분 좋은 전원 풍경을 시원하게 가로지르듯 빠른 속도로 달리고 싶다.

철도의 편안함

일본의 고속철 신칸센에서 '식당칸'이 사라진 것은 정말 유감스럽다. 출장에서 돌아오는 길에 동료들과 식당칸에서 술을 마시며 이야기하던 시간은 신기할 정도로 만족감을 주었다. 식당칸의 요리가 특별하게 맛있었던 것은 아니다. 분명 같은 경치와 요리를 맛보면서 이동한다는 연대감 등이 즐거움의 배경이 되었을 것이다. 최근에는 다양한 서비스를 갖춘 특별 열차를 운행하는 철도회사도 있다. 그런 시도는 열차 여행의 중요한 부분과 위험한 부분 양쪽을 다 다루고 있는 셈이다. 즉 열차 여행의 유락이 지닌 잠재성과 과도하고 호화로운 유흥이 초래하는 사회도덕의 실추라는 두 가지 측면과 관련된다.

채널을 돌리다가 반드시 보게 되는 방송이 있다. 〈세계의 차창에서世界の車窓から〉라는 프로그램으로, 세계 각지의 철도 여행을

담담하게 보여준다. 속도나 화려함을 경쟁하지 않고 차창 풍경과 이동하는 사람들의 모습에서 그 철도가 달리는 지역의 특성이 확실하게 스며 나와 나도 모르게 빠져들게 된다. 세계는 빈부의 격차로 다툼이나 마찰이 끊이지 않는다. 하지만 사람의 행복을 좌우하는 것은 재산이 많고 적음이 아니라 적당한 여유와 긍지라고 생각한다. 그것이 여실하게 드러나는 것이 그 나라를 달리는 열차가 아닐까?

일본은 철도가 전국 곳곳으로 뻗어나가 있어 차창 풍경도 다채롭다. 과거의 전원 풍경이나 오래된 민가가 건조한 느낌의 주택으로 바뀌는 상황을 한탄하는 사람들도 많다. 이는 메이지시대에 일어난 서양 문화와 일본 문화의 충돌 여파가 아직 이어지고 있기 때문이다. 100년이나 200년으로는 도저히 잠잠해지지 않을 혼탁과 혼돈의 시대를 우리는 살고 있다.

옛날 집들이 모인 취락은 분명 아름다운 경관을 자아낸다. 하지만 오늘날 우리는 가늘고 긴 오리 같은 얼굴을 하고 시속 300킬로미터로 달리는 신칸센을 타고 일본열도를 이동한다. 그러니 옛날 집들도 예전처럼 있을 수만은 없었다. 일본은 패전이 낳은 무시무시한 폐허를 딛고 일어나 강인하게 공업화로 전환해 '지금'이라는 풍요를 그럭저럭 쌓아왔다. 과거의 목조 가옥이나 그 집들이 나란히 있는 아름다움 그리고 논이 있는 경관의 아름다움은 사무치게 알고 있다. 또 경제성장을 우선시해 상처 입은 경치나 콘크리트로 오염된 국토에 대해 깊이 자각하고 있다. 따라서 미래를 향해 이 혼탁을 조금씩이라도 '깨끗하게' 만들어야 한다고

생각한다. 검소한 집에 살면서 경사진 땅에 계단식 논을 일구고 자연에 경의를 표하며 일본을 만들어온 사람들이 비록 생활 방식은 달라졌을지언정 지금도 이 나라에서 미의식의 명맥을 이어가고 있기 때문이다.

철도역이나 기차에서 파는 도시락인 '에키벤駅弁'은 이 나라의 접대와 긍지의 결실 가운데 하나다. 에키벤에는 자연의 축복을 마음껏 맛볼 수 있는 지혜가 담겨 있다. 그런 에키벤을 먹으면서 흔들리는 열차에 몸을 맡긴 채 차창의 풍경을 만끽하며 이동하는 즐거움은 누구라도 손에 넣을 수 있는 행복 가운데 하나다. 거기에서 미래를 향한 희망의 빛을 느끼고 싶다.

홋카이도의 철도가 적자라고는 하지만, 오히려 나는 거기에서 커다란 가능성을 보았다. 사람의 손이 닿지 않은 훌륭한 자연을 비롯해 전원과 목장처럼 사람들의 생업이 경치를 만들고 바다와 산의 결실이 풍부한 땅을 달리는 철도는 여행객을 끌어들이지 못할 이유가 없다고 생각했기 때문이다. 아무리 춥다고 해도 홋카이도보다 추운 나라는 많다. 눈이 사람을 오지 못하도록 막는다지만, 눈이야말로 절경을 만들어내는 마법과 같은 자원이다. 그곳 주민들만 이용하는 철도라면 탄광의 소멸이나 저출산과 고령화로 인한 과소화로 인해 철도 수익은 확실히 줄어들 것이다. 그러나 지금 세계의 산업은 지역을 찾는 외부 방문객들에 의해 새로운 국면을 맞고 있다. 홋카이도는 여러 면에서 풍요로운 관광 자원의 축복을 입은 곳이다. 그러므로 철도를 통해 그 땅의 즐거움을 맛보고 싶어 할 사람들은 세계 어디에나 있을 것이다.

출장이나 관광으로 하룻밤을 지내는 호텔이 아니라, 홋카이도의 풍토와 식문화의 풍요를 구현한 호텔에 체류하는 것이 최종 목적이 되는 건축 공간과 서비스를 철저한 계획을 통해 구상해가면 된다.

사람의 손이 닿지 않은 구시로습원에서 자연을 벗 삼아 투명한 강 위를 카누를 타고 느끼는 즐거움은 각별하다. 시레토코반도에 표착하는 유빙 위를 걷는 경험은 그곳에서만 가능한 귀중한 것이다. 네무로반도根室半島의 기수호인 후렌호風連湖의 정적도, 네무로항에서 잡히는 '하나사키가니ハナサキガニ'라는 킹크랩의 풍미도, 그것을 더 돋보이게 할 장치의 탄생을 기다리고 있는 듯하다. 홋카이도의 니세코초나 굿찬초는 해외 스키 애호가들에게 눈의 질감이 독특하다고 알려지면서 외국자본에 의해 호텔이 들어서기 시작했다. 그런데 바로 북쪽에는 세계에 자랑할 만한 요이치초의 위스키 증류소가 있고, 그 옆에는 풍부한 바다의 산물을 제공하는 어항이 있다. 하지만 이들을 통합 연계하는 시설은 존재하지 않는다. "홋카이도 무카와의 열빙어입니다." 하고 도쿄의 고급 식당에서는 자랑스럽게 내놓지만, 이런 식으로 열빙어를 제공하는 식당은 무카와에는 없다. 성게, 연어알, 게, 가리비, 연어, 임연수어 등 홋카이도는 '산지'인 동시에 '왕국'이 되어야 하지 않을까? '성게의 왕국' '게의 왕국' '가리비의 왕국'이 되었을 때 홋카이도의 철도는 그것들을 풍토와 함께 느끼려는 사람들로 넘쳐날 것이 분명하다.

철도 차량은 새삼스레 럭셔리를 자처하기보다 소박하고 정직

하게 설계되는 편이 낫다. 과거에 방콕에서 치앙마이까지 '이스턴 오리엔탈 특급열차Eastern&Oriental Express'를 타고 열차 여행을 한 적이 있다. 실내는 유럽풍의 고급 장식품들로 꾸며져 있었다. 식당차의 테이블에는 하얀 테이블보가 깔끔하게 깔려 있었고 제공되는 요리나 와인도 그럭저럭 괜찮았다. 하지만 요리를 먹는 동안 열차가 느릿느릿 사람들이 생활하는 동네를 통과할 때는 그 거리가 너무 가깝다 보니 이쪽의 사치가 불손하게 느껴져 식은땀이 났다. 열차의 럭셔리는 과거 식민지 시대의 가치관에서 생겨났을 것이다. 하지만 승객에게 선민적 혹은 귀족적 입장은 그다지 기분 좋은 일이 아니다. 이는 일본의 국토를 달리는 열차도 주의해야 할 점이다.

외관을 짙은 감색이나 갈색의 수수한 색으로 칠해 견고해 보이면서 객석 안의 좌석과 테이블은 그럭저럭 착석감이 좋은 데다 2인용 좌석을 회전시키면 마주볼 수 있었던 기존의 철도 차량은 세심한 부분까지 잘 배려했다고 생각한다. 테이블만 절묘한 위치에 넣고 뺄 수 있다면 기능적으로 충분하다. 창문이 커서 시야가 탁 트이면 더할 나위 없다. 여기에 에키벤이나 그에 걸맞은 음료가 승차 전후에 조달되면 승객은 행복할 것이다.

구태여 하나 더 추가한다면 손님이 늘어나면 획기적인 식당칸을 마련하길 바란다. 철도 여행이 멋지고 기분 좋은 지역은 행복하다. 홋카이도뿐 아니라 일본의 어느 지역이든지 그런 잠재력으로 넘쳐난다.

자기부상열차에도 기대를 걸고 싶다. 화상회의가 활발하게 이

루어지는 시대다. 어두운 터널 안을 곧장 달려 도쿄에서 오사카까지의 이동 시간을 한 시간 정도 줄이기보다는, 여행의 행복이 어디에 있는지를 진지하게 생각하는 편이 미래는 더 풍요로워진다고 생각한다. 도쿄와 오사카 사이의 이동을 위해 동해 루트 또는 태평양 루트를 선택할 수 있는 편이 더 매력적이고, 일본의 국토에도 큰 영향을 끼칠 것이다.

페리

일본은 페리가 발달해 있다. 자동차가 그대로 승선할 수 있는 배도 있다. 세토대교처럼 첨단 기술로 큰 교량이 생기기 전까지 페리는 도로의 일부로 여겨졌다. 오카야마의 우노항宇野港과 가가와의 다카마쓰항高松港을 잇는 연락선은 '우타카코쿠도도페리宇高国道フェリー' '시코쿠페리四国フェリー' 등과 같은 이름으로 불렸다. 지금은 섬들을 잇는 연락선으로 사용되고 있을지도 모르지만, 객실에서 갑판으로 나와 섬들을 지나는 바람을 맞으면 기분이 상쾌해진다.

1993년의 일이다. 아마존 중류 지역에 있는 도시 마나우스에서 열대우림 안에 있는 '정글 롯지Jungle Lodge'라는 에코 리조트로 가기 위해 배를 기다리고 있었다. 중류 지역이라고 해도 아마존의 강폭은 세토내해 정도 너비였고, 배는 일본 바다를 왕복하는 페리 정도의 크기였다. 배 안을 둘러보다가 조종실 핸들 부근

의 금속에 찍힌 눈금이 '전前·후後'라고 표기된 것을 발견했다. 세토우치에서 본 배와 많이 닮았다고 생각했더니, 무려 아마존강을 운행하는 객선은 일본에서 온 배였다. 브라질에는 일본에서 이민해 온 많은 일본인이 활발하게 활동한다. 지구 반대편이지만, 분명 바다는 연결되어 있었다. 그리고 일본의 페리가 그 성능을 인정받아 아마존에서 활약하고 있었다.

이 글을 쓴 곳은 2021년, 오키제도의 히시우라항菱浦港 부근의 호텔 객실이다. 창 너머는 동해의 내해로 때때로 페리가 지나간다. 그 자태가 실로 위풍당당해 보이고 탑승감도 양호하다. 갑판 난간을 잡고 수평선이나 지나가는 섬들을 바라보고 있으면 스트레스가 싹 사라지는 듯하다. 본토에서 오가사와라나 난세이제도 같은 거리가 먼 섬까지 이동하려면 시간이 걸리지만, 섬을 따라 포구를 오가는 연락선이라면 타는 시간은 그다지 길지 않다. 고속정을 이용해 속도 우선으로 이동하는 것도 좋지만, 바닷바람을 피부로 느끼며 느긋하게 이동하는 상쾌함은 역시 각별하다. 이 점을 더 확실하게 의식하면 좋을 것 같다.

일본의 바다는 정말 각양각색이어서 오키제도 주변 섬들에서는 모래사장은 보이지 않는다. 대신 화성암의 융기를 떠올리게 하는 바위의 거친 표면이 인상적이다. 이런 '바다 풍경'의 개성은 분명한 일본의 관광자원이다. 여기에 한 가지 더 주문을 제시한다면 배의 독특한 엔진 소리와 진동에 좀 더 신경을 쓰면 좋겠다. 세토우치를 운행하는 여객 료칸 '간쓰'는 전기모터의 구동으로 움직이기 때문에 매우 조용하다. 전기로 움직이는 조용한 페리가

유유히 이동하면서 바다로 둘러싸인 일본열도의 풍경을 선사한다고 생각해보자. 분명 세계의 호기심 많은 사람들은 독특한 체험을 하기 위해 이 열도를 방문하고 싶어 할 것이다. '간쓰'는 잔잔한 세토내해를 운행하기 위해 배 바닥을 평평하게 설계했다고 한다. 일본 방방곡곡의 풍광과 해경을 즐기기 위한 숙박 기능을 갖춘 배도 편안한 숙박과 승선감을 마련해간다면 새로운 배의 문화가 꽃을 피울 것이다.

파도가 잔잔한 세토내해와는 달리 바다는 흔들림이 장애가 되므로 바다 위의 체류가 반드시 쾌적하지는 않을 거라고 생각할 수 있다. 하지만 해결 방법은 분명히 있다. 태평양에 떠 있는 절해의 군도 에콰도르의 갈라파고스제도를 탐방하는 사람들은 소형 크루저에서 숙박하며 각지를 돌아다닌다. 섬은 엄격한 환경보호 정책을 펼치고 있어 상륙 시 인원은 열 명 정도로 세 시간 이내, 반드시 생물학 학위를 지닌 가이드를 동반해야 한다는 규칙이 있다. 따라서 소형 크루저에서 '팡가panga'라는 소형 고무보트로 옮겨 탄 뒤 인공물이 없는 섬에 상륙한다.

이 소형 크루저의 승선감은 과연 어떨까? 한마디로 숙박은 모두 바다 위에서 이루어진다. 섬을 도는 크루즈는 아무리 짧아도 3박 정도, 볼만한 곳을 일주한다면 일주일에서 열흘 정도 걸린다. 100인용 배도 있다고 들었지만, 항구에 정박해 있는 크루저를 살펴보니 16-20인용 정도의 배가 대부분이었다. 내가 체험한 것은 작은 편에 속하는 크루저였다. 객실마다 화장실과 욕실이 딸려 있었는데 매우 좁았다. 샤워실에서 머리를 감으면 흔들림이 더 강하게

느껴져서 뱃멀미를 할 것 같았다. 갑판에 나와 수평선을 바라보고 있으면 자연스레 뱃멀미가 가신다. 식사는 뷔페 형식으로 되어 있어 각자 테이블에 가져다 먹는다. 수프부터 시작해 제대로 된 요리들이 놓여 있고 와인도 시킬 수 있다. 배에서 자고 일어나는 리듬을 반복하다 보면 어느새 흔들림은 느껴지지 않는다.

때때로 태풍이 덮쳐오지만, 그런 시기를 피하면 흔들림 문제는 배의 크기로 완화된다. 파도의 흔들림이나 해풍이 기분 좋게 느껴지는 대형 페리를 선택해 개조해보면 어떨까? 선체는 그대로 두고 객실을 완전히 새롭게 바꾸는 것이다. 좁더라도 쾌적한 경치를 감상할 수 있도록 객실은 개인실로 바꾸고, 일주일이고 이 주일이고 한 달이고 느긋하게 일본열도의 외해와 내해를 순회하는 투어를 정박지와 연계해 계획한다. 때로는 자유롭게 정박지에 있는 호텔을 이용할 수도 있다. 외출하기 위한 렌터카를 배에 탑재해도 좋다.

일본열도 여기저기서 온천이 솟아나고 온천수의 질이나 풍경이 천차만별이듯이, 정박지마다 다른 지역의 다른 문화가 펼쳐진다. 이런 내용을 구상하며 그 옛날 기타마에부네가 다니던 시대처럼 '반도'와 '외딴섬'에 다시 활기와 번영을 가져올 수 있다는 가능성을 품었다. 용의주도하게 계획하면 실현할 수 있다. 지금은 장소에 구애받지 않고 일할 수 있는 시대다. 그런 만큼 2주 정도 페리를 타고 여행하면서 '온'과 '오프'를 뒤섞어보자는 여행객은 의외로 많을지도 모른다.

시모노세키下関　마쓰야마松山　히로시마広島　오노미치尾道　우노宇野　다카마쓰高松　우시마도牛窓　도노쇼土庄　스모토洲本　고베神戸　사카이堺

벳푸別府

【HOTEL SHIP 세토내해 운행 구상도】

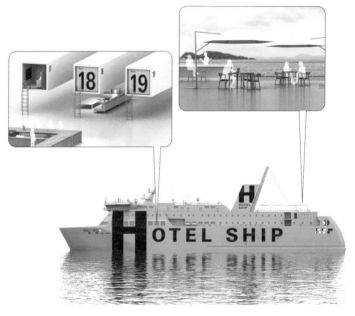

며칠 동안 배에서 일하자. 발상을 활성화하기 위해서는 자유롭게 집합하고 해산할 수 있는 환경이 유효하다.

세토우치디자인회의

지역의 풍토와 환경을 힘으로 바꿀 호텔을 구상하고 해외 관광객의 동향을 분석한 계획을 바탕으로 '자원'을 발견해 '가치'로 전환해간다. 이를 위해서는 비전을 공유한 사람들이 서로 연계하고 협력하는 일이 중요하다. 이를 통해 상호 가치가 곱절로 비약한다.

호텔은 풍토와 문화를 가시화 혹은 가치화하는 사업이다. 이동은 장소와 장소에 피를 돌게 하고, 그 일련의 과정이 시장을 맥동하게 한다. 같은 비전이나 전망을 공유할 수 있는 사업주들이 서로의 신뢰를 바탕으로 시선을 맞추고 협동할 수 있으면 꾸준히 새로운 차원의 결실을 만들어낼 수 있다. 21세기의 디자인은 그런 문맥에서 일하고 싶다.

이제 슬슬 뜻이 있는 사람, 안목이 있는 사람, 창조력이 뛰어난 사람, 에너지가 있는 사람, 투자 의욕이 있는 사람, 글을 잘 쓰는 사람, 추진력이 있는 사람, 조언할 수 있는 사람, 행동력이 있는 사람 등을 모아 일본의 풍토나 전통을 미래 자원으로 삼는 새로운 산업과 그 가능성을 형태로 만들어가고 싶다. 그리고 그 분야에 긍정적인 영향력을 만들어내고 싶다. 이런 마음으로 '세토우치디자인회의瀬戸内デザイン会議'라고 칭하는 단체를 만들었다. 운영자는 전 세토우치홀딩스 대표 간바라 가쓰시게神原勝成, 이시카와문화진흥재단石川文化振興財団 이사장 이시카와 야스하루石川康晴 그리고 나 하라 켄야다.

2021년 4월, '간쓰'에서 사전 회의를 가졌다. 호텔 경영자, 고

급 요릿집 주인, 미술관 이사장, 이동 서비스 분야 사업가, 교육 분야 사업가, 일본 미술 저술가, 방일 관광 사이트 대표, 사찰 주지 스님, 컨설팅 회사 어드바이저, 과자점 경영자, 투자가, 잡지 발행인, 지역 경영자, 예술 분야 재단 주최자, 도예가, 디자이너 등이 '세토우치디자인회의'에 동참한 이들이었다.

오카야마시 출신인 나에게 세토내해는 고향과 같은 곳이다. 또한 세토우치국제예술제의 디자인 디렉션도 5회째를 맞고 있어 세토우치와 깊은 연을 맺어왔다. 국제 예술제나 나오시마, 도요시마 등에 생긴 예술 시설을 기축으로, '세토우치SETOUCHI'는 세계에 그 이름을 알리고 있다. 나아가 세토우치는 시코쿠, 주코쿠, 규슈, 긴키를 잇는 '인터 로컬 미디어inter local media'이기도 하다. 어느새 하나의 지역을 넘어선 존재가 된 세토우치가 '글로벌'과 '로컬'을 생각하는 데 적합한 개념이라고 판단해 회의의 명칭으로 삼았다.

같은 해 10월, 히로시마 미야지마에 모든 구성원이 다시 모여 제1회 회의를 개최했다. 구성원 가운데 한 명이 구체적인 사업 구상을 주제로 제시해 서로 솔직한 의견을 주고받았다. 각자의 사업을 접목해 큰 결실을 맺는다는 암묵적 의사소통이 있어서 그런지, 토론은 생각보다 활발하게 이루어져 알차고 구체적인 안을 얻을 수 있었다.

일본은 제조업으로 오랫동안 달려온 나라다. 기반 산업을 담당하는 기업은 제조와 품질관리, 재료 조달, 재고, 출하 등의 관리는 치밀하지만, 가치를 확인하고 표현하기 위한 소프트웨어 관리

는 서툴다. 토지에 알맞은 건축이나 그것을 설계할 수 있는 건축가와의 관계 구축, 인테리어 선택이나 세부에까지 미치는 배려, 이벤트나 배움터의 설계, 요리의 가치 공유나 식재료 조달, 공간과 도구와 기구의 선정, 접객 방침, 주위 산업과의 연계 등에 대해서는 경험이 적을 뿐만 아니라 그것이 특기가 아니라는 것조차 깨닫지 못한다. 게다가 경영자나 담당자가 자칫 잘못된 미의식을 발휘해 되돌릴 수 없는 사태를 불러일으키는 일도 적지 않다.

회의에 참석한 구성원은 각 영역에서 정평이 나 있으면서 세계에 영향력을 발휘할 수 있는 사람들이다. 앞으로도 서로 시선과 의식과 호흡을 맞춰 치밀하고 깊게 연계해가며 관광의 미래를 이끌어가는 활동을 하고 싶다. 참가자 인원은 상황에 따라 자율적으로 바뀔 예정이다.

'세토우치'를 '인터 로컬 미디어'로 정의하고 회의명으로 사용하고 있지만, 자원과 가치의 가능성은 세토내해에만 있는 것은 아니다. 숙박, 식문화, 이동, 미디어, 건축, 디자인, 아트가 일본 방방곡곡에 어떤 연계와 가치를 만들어낼 수 있을지, 정부, 지자체, 투자가 혹은 기업이 이것들을 어떻게 운용할 것인지, 바로 지금부터가 중요한 승부처가 될 것이다.

저공비행을 마치며

2021년 한 해가 저물어가는 시기에 이 글을 쓰고 있다. 2021년에 영국에서 '제26차 유엔기후변화협약 당사국총회Conference of the Parties26', 약칭 COP26이 개최되었다. 이산화탄소의 증가로 인한 지구온난화와 그것이 초래하는 기후변동의 위협에 직면한 세계는 산업혁명 이래 거듭해온 이산화탄소 배출에 급속 제동을 걸고 있다. 달리기 시작한 이래 한 번도 멈추지 않고 계속 가속해온 기관차에는 브레이크가 장착되어 있지 않다. 이것을 어떻게 멈추느냐가 급선무다. 이 열차의 정지 작업은 열차에 올라타지 않은 사람들에게까지 수고를 끼치기 때문에 시간과 노력이 필요하다. 하지만 인류는 지구를 상당히 의식하고, '우리'라는 주어를 기점으로 한 사고법을 활용하기 시작했다.

한편 우리는 인공지능을 기축으로 한 새로운 세계로 향하기 시작했다. 빅데이터의 해석이나 플랫폼 비즈니스 등 새로운 산업 양상을 나타내는 말은 많다. 단적으로 말해 우리가 현실이라고 생각했던 세계에 '메타Meta'라는 새로운 세계가 서서히 그 모습을 드러내면서 사람이 살아가는 세계의 양상이 바뀌고 있다. 신

체나 오감을 통해 감지할 수 있고 우리가 현실 세계라고 여겨온 것이 기술이 창조한 다음 세계와 융합함으로써 그 질이 달라지려 하고 있다. 생각해보면 현실이라고 생각한 세계는 어쩌면 감각기 관으로 전해지는 전기신호가 신경계를 통해 뇌에 전달된 결과이 자 뇌가 만들어낸 환상이라고도 생각할 수 있다. 분명 인류는 메 타 세계를 받아들일 것이다. 이 새로운 산업 세계에 투신하는 사 람들은 매일 명상에 힘쓰며 두 세계를 통합하는 정신과 감각을 안정시키기 위해 여념이 없다. 이는 애초에 불가분한 것일지 모 른다. 미국과 중국의 대립도 자본주의와 공산주의 혹은 자유와 독재의 대립이라기보다, 개인의 자유로운 활동을 끝도 없이 허용 하는 메타버스적 패권주의와, 중앙집권을 유지한 채 시장 원리를 약동시키려고 하는 국가 패권주의와의 새로운 대립으로 향하려 는 듯하다. 과연 인류는 이 문제를 해결할 만큼 현명할까?

일본 산업의 미래는 환경과 에너지 문제, 기술의 동향 그리고 대국 간의 패권 다툼 사이에 끼게 될 것이다. 이때는 그저 초연하 게 자연을 두려워하는 마음을 기축으로 한 자연주의자의 경지를 목표로 하면 어떨까 싶다. 메타도 자연과 연속된 풍요로 인식하 면서, 고대 사람들이 예리한 직감으로 무엇과도 바꿀 수 없다며 숭배한 자연이야말로 지금 다시 우리의 재산 혹은 자원으로 다시 인식하는 것이 유효하지 않을까? 세계는 혁신으로만 움직이지 않는다. 어센티서티authenticity, 즉 과거부터 꾸준히 지켜오고 미 래에서도 빛을 잃지 않는 가치 또한 세계를 움직이는 요인이다. 지구 자체가 그러하듯이 말이다.

일본은 지금 풍토와 한 나라로 존속해온 문화의 축적을 냉정하게 마주해야 한다. 패권 다툼으로 흔들리는 세계인들이 마음 편히 삶을 마주하고 순수한 자연의 증여를 만끽할 수 있는 장소가 되면 좋겠다. 그런 가치를 제공하는 서비스를 무엇이라고 칭하면 좋을지는 모르겠지만, 그 방향으로 향하기 위해 '저공비행'을 계속하고 있다.

이 책은 동명의 웹사이트에 게재한 블로그 글에 내용을 더한 것이다. 책으로 정리하는 재편집 작업을 진행하는 사이, 일본을 탐방하기 시작한 충동의 근거나 그것이 향하고 있는 미래가 어렴풋하게나마 보이기 시작한 것 같다. 그리고 이는 내가 디자인이라고 칭해온 행위를 총합하는 일이라고 예감한다.

이 책을 출간하기까지 일찍부터 힘을 쏟으며 세심하게 지켜봐준 출판사 이와나미쇼텐岩波書店의 마쓰모토 가요코松本佳代子, 산발적인 블로그 원고를 매회 교열해준 오사코 게이코大迫桂子에게 깊은 감사의 말을 전하고 싶다. 「저공비행」이라는 조금은 황당무계한 프로젝트를 이해하고 지원해준 일본디자인센터日本デザインセンター 그리고 그 수행을 도와준 하라디자인연구소原デザイン研究所의 모든 구성원에게 감사의 뜻을 표한다. 또한 정성껏 편집 디자인을 해준 나카무라 신페이中村晋平, 이동과 숙박의 번잡한 관리를 신속하게 처리해준 니혼야나기 요시노二本柳よしの, 영상 마감이나 사이트 반영을 지원해준 호소카와 히로시細川比呂志, 「저공

비행」을 하라디자인연구소의 원동력으로 승화해준 마쓰노 가오루松野薫에게 다시 한번 감사의 말을 전한다.

마지막으로 이동과 일상이 복잡하게 뒤섞이는 날들을 넓은 마음으로 지원해주고 일에 몰두하는 일상을 허용해주는 아내에게도 지면을 빌려 감사의 마음을 전한다.

저공비행
低空飛行―この国のかたちへ

2023년 3월 14일 초판 발행
2023년 7월 19일 2쇄 발행

지은이 하라 켄야
옮긴이 서하나

펴낸이 안미르 안마노
편집 정은주
디자인 박민수
진행 소효령
영업 이선화
마케팅 김세영
제작 세걸음

안그라픽스
10881 경기도 파주시 회동길 125-15
전화 031.955.7755 · 이메일 agbook@ag.co.kr
웹사이트 www.agbook.co.kr
등록번호 제2-236(1975.7.7)

TEIKU HIKO: KONO KUNI NO KATACHI E
by Kenya Hara
ⓒ 2022 by Kenya Hara
Originally published in 2022 by Iwanami Shoten, Publishers, Tokyo.
This Korean edition published 2023
by Ahn Graphics, Ltd., Paju
by arrangement with Iwanami Shoten, Publishers, Tokyo

ISBN 979.11.6823.021.7 (03600)